就在往那裡的路上　我不在這裡

# 鍾孟宏
MONG-HONG CHUNG

清境農場　1988

# 自序

我曾經做過一個夢，夢到我收到一個派對的邀請函，上面寫的是泳池趴。出發前，我花心思在泳衣店待了一個下午，本來想選一件小到不行的緊身三角褲，配上我的自己，沒有三角肌，窄扁的屁股，配上兩條細緻的短腿，左看右看，就是覺得怪，後來看不下去，最後換了一條比較保守的四角寬鬆泳褲。當天我一到達派對，發現所有人都西裝筆挺，原來泳池趴的意思，只是在泳池旁邊辦派對，不是要大家跳到泳池裡，邊喝著雞尾酒邊撩著比基尼女郎。當時我感覺胃有點緊，好像快抽筋的樣子，我拿著酒杯，穿著四角泳褲，煞有其事地到處跟那些西裝革履的人共度了一晚。

這個夢讓我想到以前唸大學的經驗，記得入學第一天，我就後悔來唸這個學校了。那天，我們校長跟我們新生精神講話，校長姓郭，和一位早期拍武俠片的電影導演同名同姓。他說，我們學校畢業生的就業率是全國最高的。當下聽完，我整個人癱在椅子上，久久無法立起，沒想到十年的寒窗苦讀竟然是考上一所職業學校。後來的四年，我好像是穿著一條四角泳褲的男子，每天跟一堆有進取心的嚴肅年輕人，一起上課生活。後來我受不了，最後課也不去上了，每天在外面遊蕩。

那時候的我，好像是一個西部槍客，每天騎著馬，戴著歪斜的寬邊帽，腰繫著一把槍，行走在西部荒漠，三不五時下馬，對著那些無聊的四腳蜥蜴，惡狠狠地開兩槍。人是嚮往自由的，但是自由竟然是這個樣子。

學校畢業後，我最想做的工作是當攝影記者，想像有一天在戰地裡出生入死，工作結束後跟一群同業聚在酒館，抽著雪茄、喝著咖啡，聽著大家評論我一張張精彩的照片，那時，我給未來的自己立下一個目標：「我不是在戰地，就是在往戰地的路上。」後來，我去《新新聞》週刊應徵攝影記者，當時是攝影部門主管陳愷巨擔任面試官。我想陳先生已經忘記三十幾年前我這位年輕人了，他為人客氣，他看著我的作品，若有所思，最後告訴我：「很可惜，我們在上個月剛好有個空缺，但是已經找到人了。」

我離開《新新聞》的那天，我的攝影記者夢便結束了。

4

有很長的一段時間，我不是在「這裡」，就是在往「那裡」的路上，其實「這裡」和「那裡」都沒有

很明顯的差別，只是在遊蕩的過程，「這裡」和「那裡」是我曾經過的地方。話說回來，其實每個人

的一生中，都是在這裡和那裡之間擺盪，唯一的差別是，有些人在「這裡」或「那裡」時，可能只是吃一碗榨菜肉絲

乾拌麵，喝一杯涼水，沒有人搭理，然後就默默離開了。

這本書所講的，就是在「這裡」和「那裡」，甚至在路上，所發生的小事情，因為大部分的當事人

還在這世界上勇敢地活著，所以事件的本身是不容造假，準確度是非常高的。因為記憶的關係，某些地

點、時間可能會有些微的誤差。另外為了讓事件更生動，可能文字描述加了些誇張的形容詞。如果這些

內容和當事人有記憶相左的地方，望請不要花太多心思鑽研其中。

用赤裸的文字佐以圖像來講故事，這和拍電影完全不一樣。電影是用流動的影像讓觀眾在兩小時裡，

觀看事件的發生。這本書是由文字和靜照組成的，文字與圖像有時會產生一些理解上的落差，最主要的

是，圖像並不是完全在輔佐文字，有時我希望圖像能跳脫文字，自成一個生命。到底什麼時候照片與文

字是相依相存的，什麼時候圖像與文字是互不理睬的，其實我也沒辦法說出個所以然，還寄望讀者能有

自己的閱讀方式。

這本書是二○一五年農曆年前寫的，當時正在寫一部電影的劇本，沒想到劇本在一個半月內就完成

了，離過年還有兩個禮拜，那時候沒其他事情，心想把過去的一些鳥事記錄下來，後來決定出書的時

候，又多寫了兩篇。在這裡要感謝的人太多了，包括我人生中最重要的小編，麗莎小姐，還有幫我做所有

文書處理的王盼雲小姐及陳有琪小姐。當然還有艾琳及雀爾西，感謝你們在我人生旅途上，不斷地鞭策

我。我也要向原點出版社的編輯群和美術設計，致上衷心感謝。還有很多長久以來伴隨我的朋友，沒有

你們，這本書不可能會存在。

我常不自覺地
進入一個夢
然後又不自覺地從夢中被踢出來

瓜地馬拉　提卡爾　2000

日本　箱根　2014

從我第一次聽到這故事開始

就立下毒誓

要把這故事變成電影

Matti Pellonpää 是一位我非常心儀的演員，就我所知，他很多膾炙人口的演出都是在芬蘭導演阿基·郭利斯馬基的電影中。我對阿基電影的喜歡很難說出個所以然，他似乎用一種不是很正經的方式來描寫社會的邊緣人，極簡風格的電影形式，有時候會讓你感到無聊，但可能就是因為用這種風格來描寫這些無聊的人及無聊的事，他的電影常常會讓你哭笑不得。

正如美國電影導演賈木許所說，阿基的電影常常讓你哭到笑出來，也讓你笑到哭出來。雖然他的電影呈現了無比的幽默，但是我認為阿基其實是一個非常嚴肅的人。早期在他的電影裡面看到了很多次Matti 的蹤跡，但從九零年代的某個時段開始就沒有看過Matti 的身影，包括在阿基的鉅作《流雲世事》及《沒有過去的男人》裡面，都沒有看到這位演員在當中串場或擔任主要角色，心裡著實納悶了一陣子，想說他們倆是不是鬧翻了，後來才知道他已經在一九九五年因為心臟病去世了。

記得有一次去中國雲南拍片，午飯過後沒多久，突然肚子開始作怪，而且作怪的程度來勢洶洶。我舉目四望，四周一片平坦，舉目無親，方圓百里沒有看到任何掩蔽物。

「請問哪裡有上廁所的地方？」我問我的司機先生。

「蹲的、還是站的？」他問我說。

「蹲的。」我說。

他掀起了T恤的下擺，露出肚臍，抽著菸，一副若有心事的樣子，他默然地看著四周，突然手指著遠方的小山頭，他說可能要到那邊。接著他一句話也沒說地走上駕駛座，我不知所以然，司機發動了車子，把頭探出來。

「導演，走啊。」

我小心翼翼地移動腳步坐上車，為什麼要小心翼翼呢？因為已經急到不得不小心翼翼了。通往這個小山頭的路上，佈滿著大小不一的石頭，當然路上偶爾有幾段比較好的泥土路，一路上，車子在不平穩的道路上狂癲著，癲到後來，我的肛門已經微開，人生已經那是我人生最漫長的一條路。

14

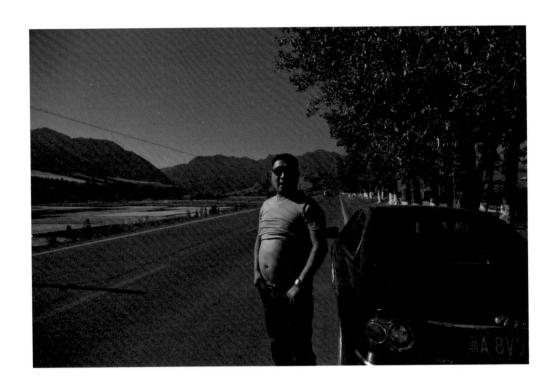

烏魯木齊　2015

到達臨界點，我臉上出現非正常的膚色。

「導演，你還好吧？」他親切地轉頭問我說。

我強忍著，不知道哪裡撿來的笑容：

「師傅，我沒事，不急，你慢慢開就好。」

當時心裡面已經幹聲連連，在這個不平凡的時刻，自己還硬要維持著玉樹臨風的姿態。那條路就像劃著獨木舟橫越太平洋一樣遙遠，當時我心裡想著我可能是全世界第一個拉肚子拉到褲子裡的導演，如果真的發生這椿慘案，傳回台灣，接下來真不知道要怎麼做人，曾經心生找個喇嘛廟，出家了此殘生的念頭。

到了山腳下，我才發現剛剛的路根本不算什麼，眼前這個小山頭大概有四十五度的斜坡，正常來講，應該是要藉由登山繩才能上去。

「師傅這怎麼上去？」我站在斜坡底下轉頭問師傅。

「沒事，就爬上去。」

我從來沒有想過，上廁所跟求道一樣，還要接受老天爺對你無情的考驗，這個山坡沒有很長，大概不到一百公尺。那時候心裡面已經沒有任何的「幹」字了，我全身發抖，雙手扶著坡地，憑著一股不知何來的信念往上爬。

上去以後，原先想在上面大開殺戒，但是發現上面連容身之地都沒有，平坦的山頭上已有無數人在這裡放肆過了，一坨坨的，甚為壯觀，四周還丟滿了使用過的衛生紙，真的很遺憾當時手上沒有相機，如果拍下一張照片，應該可以得到普立茲的報導攝影獎，縱使沒有得獎應該也會被提名。很奇怪的，經過百般的折難，一站上山頭，那種感覺一下就沒有了，突然就不想了，我站在山頭的邊緣看了一下風景，吹著帶有一點味道的風，重新想找回那個記憶，但就是沒有了。最後我連試蹲都沒有，就走下山了。

看到師傅在車子旁邊抽菸，他對我露出一個非常雋永的笑容，沒有說任何話。我一直覺得如果這段廁所之旅拍成一部電影，演這個司機最適合的人選應該就是Matti，他那冷冷看穿人間的眼神，應該會讓

這故事增添不少神采。很可惜，沒有人把這段旅程拍成電影，更何況 Matti 也走了。

Matti 的演出完全以他個人生活為基準，你看到他在電影裡的樣子就是他平常的樣子，他是一個渾然天成的波西米亞人，聽說就是因為他那流浪的個性，他沒有一個固定的家，他流浪在好友家中或是在酒吧裡過著每天的日子。

其實我第一次注意到他是在賈木許的電影《地球之夜》，他演一個計程車司機，這部電影最巧妙的地方，是在講地球同一個時間不同地點發生的事情。

第一段故事是發生在美國洛杉磯正值夜幕低垂的時候，最後一段落是在赫爾辛基，Matti 開著計程車，在冰雪滿地的午夜，漫無目的地繞轉著。他載著三個醉酒的工人，在車上，他把悲慘的身世講給那三個自以為很可憐的乘客聽，乘客聽完後淚流滿面，他們安慰 Matti，最後計程車把這三個人放下來的時後，正是赫爾辛基天亮之際。

大部分，如果可以走路或騎腳踏車到達目的地，我絕對不會坐計程車，除非趕時間，我才會把自己送進那小小的空間裡，跟一個陌生人坐在一起。而且我是一個會挑車子的爛客人。我的想法很簡單，既然付同樣的錢，為什麼不坐好一點的車子？

有一次我從一個飯店出來，看到一輛非常老舊的計程車停在大門口，它是一台早期福特的柴油車。

我刻意閃避它，假裝不是要坐車的樣子，而且走到離它一段距離的地方，好像怕被傳染瘟疫的樣子。我看到裡面坐著一個中年司機，眼睛直盯著從飯店出來的客人，他似乎已下定決心要等到一個善心不挑車的客人，後面不斷從飯店出來的客人紛紛坐上別的計程車離去。

那是一個五星級飯店，這台寒酸的計程車跟這個飯店的門面有很大的落差，飯店的門房好像也很無奈地看著這台車一直卡在門口正中央的位置，也不能叫他離開。我在那裡看了許久，期待有位好心的客人會坐進去，但不是我。過了一段時間，他沒有載到任何客人，就這樣默默開走了。

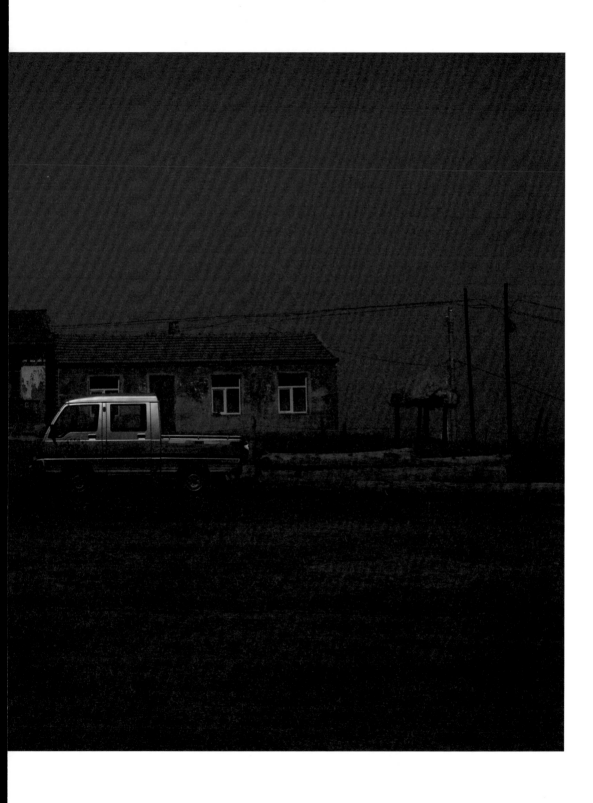

烏魯木齊　2012

我想到我從美國唸書回來後開的那台車子，那是一台必須從副駕駛座進去，但是可以從駕駛座出來的裕隆速利。那台車跟我看到那台計程車的破爛程度不相上下，若真要比個高下，那台福特車應該會險勝我的裕隆車。

有一次去參加一個喜宴，喜宴的地點是在另一個五星級飯店，很早我就已經到了飯店附近，我不敢把座駕停到飯店的停車場。

首先，真的很怕在停車場裡遇到熟人看到我從這台裕隆車出來。另外，開這台破車進這停車場可能會被人擋下，不讓我進去。

飯店附近非常難找到停車場，我把車停在數十條街以外，快到台北縣，也就是現在的新北市。喜宴結束後有人想搭我便車問我有沒有開車，我假裝不好意思地回答他們：「我是坐計程車來的。」

坐上那種不講究外觀內飾的計程車對我來講還不是最困難，也不是最痛苦的事情，反正就是一段路程而已，到了目的地銀貨兩訖下車了，你也不會住在裡面。對我最困擾的就是司機的特質，有些司機在你上車告訴他地點後，他就沒來由地一直加速往前衝。你告訴他：

「先生，我不趕時間。」

有此司機不大愛理你。好一點的司機跟你笑一笑，然後慢慢把速度降下來。

記得有一次去上海拍片，製作公司派了一台鳥車來接我們一行人，看到那台車，我心涼了一半，再加上一個不是很熟悉的司機，就這樣硬著頭皮上車了。一路上下著大雨，他老兄絲毫沒有減緩速度，一路狂飆，那台看起來像載貨的九人巴），整個車身在路上搖搖晃晃，不時感覺到引擎快掉下來的樣子。過沒多久，上了一座大橋，在橋上我告訴司機：

「師傅，開慢一點，我們沒有趕時間。」

「導演，沒事。」他微笑地說。

話說完，車子速度依然沒有減緩，突然間，側面一台車沒有打方向燈就直接切了進來，我們的司機用力地踩下煞車，從他對著我微笑到整個車子在橋上瘋狂地打轉，過程大概只有幾秒鐘而已。

我記得非常清楚，在那位老兄努力踩完煞車以後，車子在大橋上面打轉了好幾圈，我心裡面第一個

感覺是：「完了，我要跟全世界美好的東西說再見了，還有那些討厭的人，欠我錢的人，很多仇還沒來得及報的人，我都來不及跟他們說再見了。」

從橋上到底下的河應該有十公尺高，當然我講的十公里高是很高的意思，並非真有十公里高是一樣的，我不相信，生命的結束竟然是從那麼高的橋上，掉到河裡。事後有人跟我講：

「導演，你在車子裡叫得非常大聲。」

「有嗎？」我說。

記得當時在車子裡的感覺就是一片寧靜，外面下著大雨，透過窗外，整個灰濛濛的一片，唯一看清楚的就是迎面過來的大卡車，直直地往我們這台可憐的車子撞過來，整個車子在打轉的過程，時間很短，可能只有兩三秒而已，但是恐懼把那段時間拉得非常長，短短的時間內你想了很多事情。後來車子停住了，整個車頭朝著逆向的方向，迎面過來的大卡車也即時地煞在你前面。當下你不自覺地喊出

「漂亮！」這兩字，好像是在讚嘆司機精湛的技術。

我沒有怪那位司機，他平常就是那樣開車，也沒有出過任何問題，要不是他長久以來的開車經驗，現在真的不知道我會在哪裡了。

每次坐車，我非常在乎路線的問題，好的司機在你上車後會問你：

「先生，怎麼走？」

但是也很多司機連問都不問，油門踩了就直接走了，其實這是一個信任的問題，我相信大部分的司機在路上跑久了，他們自有一套行走的方法。

記得有一次去東京，平常跟我們合作的一家租車公司派了一台車載我們去機場。司機瘦小，人看起來沉默寡歡，出發後，在前面巷口他轉了一個不是我們平常會走的方向，後來下一個轉彎他又轉了一個平常我們更不會走的方向。幾個彎以後，我很客氣地問他：

烏魯木齊　2012

「先生，你知道怎麼走嗎？」

剛好那時候車子停在一個紅燈前，他整個人突然呆住，好像電腦當機一樣，眼睛望著車內天花板的方向。

「先生，你知道怎麼走嗎？」我輕聲地再問一次。

他停了很久，在路口的號誌變成綠燈以後，車子繼續行駛了起來。我發現他還是不回答我的問題，他把車子往一個更陌生的方向轉去。

以當時的方向看來，感覺他要載我們去小巨蛋聽張惠妹的早場演唱會，或是載我們到一〇一大樓去抗議愛國同心會。最後，車子又開了一段時間以後，我實在忍不住再問他：

「先生，你知道怎麼走嗎？」

「我們要走高架橋。」他終於回答了。

當然，去機場一定會走高架橋。「高架橋」這三個字應該是一個概念，它應該沒有任何方向性。那位老兄花了很長的時間走上了市民高架，然後行經三重、板橋、新莊，下了橋以後再通過幾個聯外道路，又上了一個高架橋，非常複雜的路段，在這些複雜的高架道路上，他頭腦非常清楚地、很堅定地往前開，相較於從我們公司到高速公路交流道，只是簡單的右轉上橋、下橋後再右轉，他走了一條人生最複雜的路，複雜的程度令人嘆為觀止，我相信就算把這條路開上一百遍我也不會記得。

很幸運地，我們也只比平常多花了十幾分鐘就到了機場，過程中雖然有一百個問號，但是這些原因都是歸諸於你對司機的不信任或不了解。

記得以前有一位火辣的留日女歌星，總是頂著一頭爆炸頭，扭著水蛇腰，永遠都一副青春噴火的樣子。她有一首歌叫《愛的路上我和你》。歌詞大致如下：

23

偶然相逢

歡迎你愛的路上與我同行

陪著我渡過良辰美景

迎著微風

輕輕地對我說出你的感情

就這樣打動我的心靈

Bus Stop I Remember

張著你的大眼睛

Bus Stop I Remember

一直對我看不停

一見就鍾情

我們走上這愛的旅程

與我同行

你應該覺得心裡輕輕鬆鬆

祝福著我們一路順風

那時候非常流行歌詞中間摻雜著英文，很像現在的台語劇裡面，主角總是說著台語然後突然說出一個英文的人名，或是類似「Come in」這種簡單的英文，當然在臥房裡講「Come in」的音調跟在辦公室裡面是不一樣的，在臥房裡「Come in」是比較輕柔軟儂的，辦公室的就會是比較低沉穩重的。

有一次，我帶著一家老小從日本回來，由於飛機延誤，到達機場已經晚了一個多小時，而且已經過了午夜時分。當初是我們常合作的許先生派車來接我們。下了飛機，出了關，提了行李，在大廳我們沒有看到任何舉牌接機的人，我撥了許先生給我的司機電話。

「你在哪裡？」電話一接通我就問他說。

「我『早』就到了，就在門口外面。」他說。

「我等你等了很久。」隨後又不懷好意地補了一句。

從他的口氣聽來，好像我是讓飛機延誤的元兇。掛完電話，出了機場，還是沒看到司機長什麼樣子，我在外面來回地找，突然有一位先生從駕駛座下來，他重重地摔了門，很凶狠地走到我前面。

「你是許先生派來的嗎？」我問他說。

「不然是誰？」他回答說。

他連後車廂都不打開，更不用說幫我把行李放進去，整個人挺在那，一副要惹事的樣子。

「請問你有什麼問題嗎？」我問他說。

「我不爽你很久了。」他竟然回答我。

我跟他通電話到現在相隔不到一分鐘，這一分鐘竟然讓他不爽我很久了，我百思不解，後來我聲音不自覺地大起來，這位老兄也不遑多讓大聲地說，為什麼我打電話給他的時候，第一句話是跟他說「你在哪裡？」，而且口氣那麼不好。

他看著我的行李，然後惡狠狠地講了一句話：

「你到底要不要上車？」

當下我不顧一切在那邊跟他吵了起來，來來回回簡短的幾句，沒人出拳，只是口水噴來噴去，後來他把車開走，留下我們一家四口在午夜時分的機場。

二十年前，我太太挺著肚子懷著大女兒的時候，有一次回到家，我看到她臉色不是很好，問她怎麼回事，她告訴我一段她十分鐘前的計程車之旅。

那是一個七月份，太陽非常毒辣的日子。在博物館講習結束後，她坐上一台計程車，司機是一位短髮，看起來中性的女人，從車上的證件得知，這位女司機姓孫。上車時她告訴司機目的地，剛開始，孫

25

小姐還很關心我太太，問道肚子裡的小孩幾個月、為什麼太陽那麼大卻不撐陽傘？我太太回答，就是因為太熱，所以想趕快找輛計程車進去吹冷氣。接下來的路上彼此沒有再多做交談，沿路國泰民安，風調雨順。

在快到目的地的時候，司機在一個路口做了迴轉，我太太馬上告訴她說不用迴轉，直接左轉就好了，當時司機的方向盤打了好幾圈，準備迴轉，聽了她的話之後，瞬間減少了方向盤圈數，車子在原來迴轉的方向中被急拉回來，進了巷子，她沒有往我們住家的巷子駛去，反而直接往一個完全不同方向的巷子快速地開過去。在還未來得及告訴司機之前，那位女司機就把車停下來，叫我太太下車，接著她人也跟著出來，開始抱怨我太太，為什麼不說地點說清楚。我太太愣了一下，一上車不就已經把目的地說清楚了嗎？孫小姐最後罵了起來，她甚至說我太太為什麼連家住哪裡都不知道。我太太不是一個會跟人怒目相斥的人，她安安靜靜地把一千塊拿出來付給司機，司機隨後將找的八百多塊錢直接丟在地上，然後開車揚長而去。

我太太看著地上的錢，由於已經懷孕六個月了，挺著肚子蹲下去不是一件那麼簡單的事，何況要蹲在地上撿著散在四周的紙鈔和零錢，她猶豫了一會，最後還是蹲下來把錢一一撿起來。我聽到這故事後非常生氣，當初還有想聯絡這家計程車行，更何況我們也都知道這位女司機的姓氏。後來想想還是算了，再追究下去，到時沒完沒了，氣也永遠生不完。而且這樣對一個懷孕的女人來講，並沒有想多大的好處。

常常聽說有人跟計程車司機打架，或是在車上互相辱罵，但是我第一次聽到司機把錢丟在地上讓乘客自己撿，而且這種事情是發生在自己人身上。當然那位司機說不定有另外一套說法，她可能把我太太形容成一個萬惡難赦的人。

日常生活裡總是有奇怪的事情發生，你不知道什麼時候會遇到你的貴人也不知道什麼時候會遇到你的煞星，但是我相信大部分的司機都是非常好的，不管話多話少，其實他們所做的工作就是把你平安送到目的地，然後拿到他微薄的工資。

關渡　1989

也不知道什麼時候開始，我很喜歡跟計程車司機聊天，探訪民間疾苦，只是希望短短的路程中有一個可以講話的人陪你度過這段時間。當然，很多時候你坐上車以後，就可以判斷這司機是可聊天還是不可聊。遇到可聊天的司機，時間很快就過了，有時候恨不得他多繞些路，跟他們多聊一會兒，聽他們抱怨他的小孩，或是說著可能正在紅杏出牆的老婆。其實真的不誇張，我就聽過一個司機一路上數落他老婆，一副家醜不怕外揚的樣子。他老婆在信義路上的一家飯店上班，他一直懷疑他老婆一隻腳已經跨在牆外面了，看著這位不注重穿著打扮的歐吉桑在數落他每天穿得妖嬌的老婆，真是非常有趣，當然只有我們局外人會覺得有趣。

那位司機告訴我，之前他會賺的錢全部交給老婆，突然有一天他發現，這十幾年來交給她的錢一毛都沒有留下來，不知道花到哪裡去了，那是他每天拼命開計程車賺來的，希望他老了以後可以跟老婆過著不錯的日子，從那次以後，他錢都沒再交給她。

「錢沒給她，她沒跟你翻臉嗎？」我問他說。

「我才不管她。」他用台語說。

每個月我都會回南部探親，通常下高鐵後，我直接搭計程車，從左營站回到家。那天不知道為什麼，這到左營站，突然想坐台鐵到潮州站，可能的原因，就是想重溫早期台鐵平快車一站一站地停，慢慢地，好像全世界都沒有事情發生的樣子。但台鐵已經沒有平快車了，現在叫區間車，以前的平快車座椅，是包著綠色人造皮，現在的區間車，也是包著人造皮，車廂裡乾乾淨淨的，看起來假假的，好像是日本A片中電車癡漢的場景，我一進到車廂裡就後悔了。區間車的行駛過程，有一半都在地底下，一到快到屏東時，才鑽出地球表面。高中大學時每次回南部，從高雄以南，都是搭平快車，一路上南台灣景色就在眼前，火車不會鑽上鑽下，那時的車門是可以隨便打開，通常我不會坐在車廂裡，常常站在車廂與車廂中間的車門台階上，讓風吹著年輕的胸膛，一副剛從外面打拼回故里的樣子，有時看見遠處夕陽緩緩落下，群鳥歸巢，心中不禁湧起壁畫著台灣未來的藍圖，但現在坐在區間車裡，完全沒有這種感覺，好像光著上身，穿著小內褲，坐在廉價沙發上等AV女郎化完妝，然後導演喊Action。

到了潮州，離家還有一段距離，過去通常我都會坐公路局的車，花三十分鐘回到家，現在已經沒有

了，有種類似屏東客運的東西，大概六個小時一班，說實在到底幾個小時一班我不是很清楚，但你傻傻硬等的話，你會感覺你一輩子的時間都在做等車來等這件事。下了潮州火車站，我直接上了一台排班計程車，一進去，心裡沉了一下，一張很老的臉看著我。

「先生，要去哪裡？」司機操著一口很沒精神的台語。

眼前這張臉，看起來至少像八十五歲的老先生，我小心翼翼地告訴他目的地，老先生話沒多說，就直接上路了。在時速七十的省道上，老先生穩穩地維持在三十五左右，我看他緊抓著方向盤，盯著前方的路，心想為什麼年紀那麼大了，還要出來開車，難道他沒有子女照顧嗎？難道他太太不知道，以他先生這種年紀，在路上開車的危險嗎？甚至我們的監管單位不知道，現在在台一線有一位八十多歲的老先生在開計程車嗎？種種疑問在我心裡轉著，甚至起了一個念頭，要不要麻煩這位老先生把車停在路邊，我來載他算了，後來我還是忍不住說話了。

「阿伯，你這年紀還出來開車，是在家裡太無聊，還是出來開身體健康的？」我操著生硬的台語問到。

老先生身體微微動了一下，似乎我的話戳到他的癢處。他不語，繼續緩緩地開車。通常乘客問話，司機不答，車內很容易陷入尷尬的情境，但是我絲毫不感覺尷尬，主要原因是眼前的老先生可能重聽，沒有聽到我的話，也有可能他是個沉默寡言的人。對年紀大的人，除了體諒以外，不用對他們有太多的負面情緒。很意外地，在一段沉默之後，他突然緩緩地問我。

「先生，你幾年次的？」

我報了我的出生年月，他緩緩地點了頭，沒多久，車子緩緩停在一個紅綠燈前，老先生從中間扶手的置物箱裡，拿出一張小卡片，他轉過頭，把手上的小卡片遞給我，是一張身份證。

「這是我的身份證，我跟你同樣的歲數，只是我的臉看起來比較老而已。」

我頓時一驚，看著手上證件，老先生跟我同年生的，更令我意外的，他是那年的年底出生，所以嚴格說，我虛長了他好幾個月，再仔細看證件上的照片，那個悶悶沒有神采的臉孔，依稀就是眼前這位。

我不曉得相片是什麼時候拍的，應該不是十年，或是二十年前，極可能是三、四十年前高中或當兵時的

屏東　1986

照片。

「這張照片是我五年前拍的，那時我還在台北開個小貿易公司，照片拍完沒多久，公司無預警地倒閉了。我沒有小孩，老婆那時候生病，很快就走了。我在台北待了三十年，短短時間內，我把東西全部賣了，把錢還光，身無分文地回來潮州，我是潮州人，爸媽很早就不在了，現在住在他們留下來的房子裡。」

沿路上，他跟我嘮嘮叨叨地說著，頓時我感到慚愧，也對當初叫他老先生的行為感到粗魯而深感抱歉。我只是用外表去看一個人，其實外表之下，藏著非常不為人知的故事，也是因為這些故事讓人的外表產生許多不同的變化，有人看起來比較年輕，有人看起來比較老，眼前這位先生，他的人生似乎比一般人加快了許多，每次遇到這些人，我心裡就感覺心虛，其實我只是個不食人間煙火的導演，到處打探著別人生命中無法說出的苦處。

當然人生還有很多閃耀光彩的故事是從計程車司機嘴巴說出的，尤其這些司機說到他們小孩考上好高中或唸上好大學的時候。對這些辛辛苦苦賺錢的司機來說，他們小時候課業上都沒有得過老師或長輩們的稱讚，更不用說唸過什麼名門學校，如果小孩子在課業上有傑出的表現，好像替他們報了殺父不共戴天之仇一樣，內心的喜悅不在話下。

我認識一位水泥工師傅，他為人非常蕭穆，夏天時，他永遠赤裸上半身，露出結實的肌肉和黝黑的皮膚，總是靜靜地做好他的工作。剛認識，從來沒看過他的笑容，總覺得他有複雜坎坷的身世。事實上沒有，他只是一個認真寡言的水泥匠。有一次不小心提到他的女兒，突然臉上出現了笑容，好像是寂靜荒野的下弦月。他說著她那北一女畢業的女兒現在在唸某一所國立大學，雖然他憂慮著以自己的財力無法達成女兒的冀求，但是如果女兒堅持要出國唸書的話，他還是會拼了老命來完成這件事情。這位水泥師傅由於安靜蕭穆的外型，最後在《一路順風》電影中，飾演了與戴立忍一起去找阿文尋仇的男子，就是沒穿上衣的那位。

在計程車上面如果聽到類似這種勵志的故事，你不禁為這個司機感到高興，好像在這趟旅程中得到

32

了一個紅利。

一天，我們一家四口叫了車前往信義路永康街交叉口的一家餐廳吃飯，太太小孩坐後座，我一人坐在副駕駛座，在我報完目的地給司機，我還補了一句說：

「先生，你知道那個餐廳嗎？」

「當然知道。」他很高興地回答我。

頓時，心裡覺得幸運遇到一個開朗的司機。車子轉出巷子，他問我說：

「那家餐廳的東西是不是很好吃？」

「對啊。」我說。

閒扯一陣子後，我發現他的口音不像本地人，我問他，他露出甜美的笑容。

「先生，你真的很厲害！」他稱讚我。

他接著說，他來台灣已經三十幾年，已經很久沒有人問他是哪裡人了，他來自香港，在八零年代的時候來台灣的，接著我們又談到了那個永康街的餐廳。

「裡面最好吃的東西是什麼？是不是小籠包？」他問我。

「是啊！」我說。

「好吃在哪裡？」他又問我。

這點我就答不上來了，常常有人說那家店的小籠包有幾個皺摺，還有它特殊的地方，但是我從來沒有記住那些東西，對我來講，它最好吃的不是小籠包，是小菜和擔擔麵。

「你沒有去吃過嗎？」我問他說。

「我有去過，但是沒有吃過。」他用一個很奇怪的表情回答我。

「什麼意思？」我問他。

接下來的路上，我們全家人就安安靜靜地聽他講了這個鼎泰豐的故事。

33

大阪　2013

他又再一次地告訴我，他是八零年代來的，剛來的時候他常常躲在電影院看台灣電影。雖然我心裡面有一百個問號，他是怎麼來的？為什麼躲在電影院？而且那時候大部分的台灣電影不是都很難看懂嗎？但是看他講話的神態，我幾乎不忍心插話。後來的歲歲月月裡，他做了一些工作，都是一些短期，沒有什麼發展的工作，常常沒多久就做不下去了。其實主要是因為語言的關係，跟人家很難溝通，他心想這樣一直下去也不對，他應該找一個比較長久、可以穩定下來的工作，後來就決定開計程車。

他說開計程車是一個很好的工作，時間自己調配，而且一個人工作，沒有複雜的人際關係，更重要的是語言可以很快地精進。計程車開了很長一段時間，他認識現在的老婆，結婚的時候他的年紀已經幾乎半百了。老婆算年輕，沒多久幫他生了一個男孩。後來岳父去世以後，丈母娘也搬過來跟他們住在一起。

這位司機非常平鋪直述地講述這些過往，完全沒有帶任何情緒，他說著他每天開車一定要上繳壹千兩百塊回去給老婆，扣掉油錢、吃飯錢，剩下的就是自己的私房錢。所以他以壹千兩百塊為標準，來決定一天的開車時間，當然私房錢想留多一點，就開久一點。不過他年紀越來越大，車子也越來越舊，每天一千兩百塊談何容易？有時候為了多賺一兩百塊，一天在車上待十五小時是很平常的事情。

有一次，不知道是什麼特別節日，全家人約好禮拜五去鼎泰豐吃飯，就是我們現在要去的那家永康街的旗艦店。為什麼是禮拜五？

「開玩笑！這是何等的大事？你知道嗎，香港人最喜歡吃的就是這種皮包肉的東西。」司機這時露出些許的廣東腔說著。

「不知道是什麼特別節日，主要是因為隔天是週末，小孩子沒有課業壓力。

傍晚還沒到，他就回到之前稱做台北縣的住家，把老婆小孩跟丈母娘載到餐廳，但是殊不知，禮拜五晚上人何其多，餐廳門口人多得跟鬼一樣，他不慌不忙地把小孩老婆丈母娘放下車。

「你們先抽號碼牌排隊好了，我把車停好馬上就過來。」他跟他們說。

這位司機沒有把車直接開向餐廳附近的私人收費停車場，也沒有往較遠的大安公園底下的公共停車場，或是路邊收費停車格，他往住宅區的巷子裡開去，看是否能找到免費的停車格。

「在公共停車場停下來也只有五六十塊而已啊！」在這裡我忍不住插話問他。

36

「先生，不是五六十塊的問題，只要是跳表算錢的事情我就很害怕。」

他說，每天開車都用跳表的方式跟客人收錢，如果換他被跳表收費的話，他就渾身不自在。

他找了很久，只要有違規的可能，他死也不會停，深怕回來時車子被跳表收費走了，到時罰單一繳，一天

的辛苦錢就沒了。他在小巷裡轉來轉去，後來很勉強找到一個位置擠了進去，等到他下車往鼎泰豐的路

上，才知道他已經停得非常遠了。

他往餐廳方向快走，絲毫不敢慢下腳步。

快到鼎泰豐的時候，他看到老婆小孩還站在外面，三個人目光一致地看著馬路，每個人若有所思的

樣子，但是隱隱約約地察覺出老婆臉色不是很好看。

他走向家人，老婆冷冷看了他一眼。

「現在到幾號？應該快輪到我們了吧。」司機帶著微笑，噓寒問暖地問道。

「我們已經吃完了，在這裡等你很久了。」他老婆沒好氣地說。

他嚇了一跳，他真的不知道他花這麼久的時間停車，他低頭看老婆兩手空空的，沒有幫他外帶一些

炒飯或小籠包，他也不好意思問，只是很訝異地說：

「啊！怎麼會這樣子？」

後來他說，那你們等我一下，我去把車開過來，彼此都沒有再說任何話。

司機回去開車。在路上，他接到老婆的電話，她說不用來接他們了，他們已經坐上別的計程車回家了。

這個故事被我加了很多細節跟形容詞，但是無損這位司機的原意。

「你是什麼原因來到台灣的？」後來我問他說。

「那是很久的事情，久到我已經忘記了。」他很含糊地回答我。

司機先生在敘述他的故事的時候，沒有流露出對這位不近人情的老婆任何的抱怨，在他言談中，這

就是人生必然會經過的事。

要不是太太小孩能坐在後面，我真的很希望能坐著他的車，讓他載著我在台北市漫無目的地走，聽聽

他更多的故事，甚至可以帶我去看看他當初停車的地方，或是請他去比鼎泰豐更好吃的餐廳，我想大稻

埕的永樂米粉湯應該是比鼎泰豐好吃一百倍，或是再開回民生社區，去財神爺吃担担麵、肉燥米粉和小菜來慶祝這段人生的相遇。

坦白說，我對這位陌生人，有一種莫名的相知相惜的情感在裡面。從我第一次聽到這故事開始，就立下毒誓，要把這故事變成電影。

不只是對故事有興趣，而是對這個人，是這個司機讓我想知道更多人生我不知道的事情。

「還有回去過香港嗎？」曾經我問他。

最後我也沒有得到答案，我想一個人會離開自己的故鄉那麼久，勢必有很多事情是說不清楚的，即使能說清楚，也可能不大願意說了。

到了鼎泰豐，我們也是同樣抽號碼牌，在外頭苦苦地等著，現在這個地方充斥著日本人和一團團載來的大陸客，吃飯吃到這樣子也真的是一件蠻痛苦的事情。小孩子無聊，老婆帶著他們進去隔壁的書店消磨時間，最後我一個人在外面等著。

38

昆明　2012

早期的攝影好像是為了記錄人類的悲傷

現在的攝影好像是記錄著自己的自哀自憐

相

1

�傑

安東尼奧尼的電影《春光乍現》裡面，相機不再只是一個記錄的工具，原始的影像藉由暗房不斷地放大，最後成為一個模糊、抽象的影像，進而揭發了一樁謀殺案。真實到底在哪哩？是眼睛所看到的嗎？

還是隱藏在工廠去拍紀實的照片，然後高價賣給媒體。他也可以化身為萬人迷般的時尚攝影家，他可以偽裝成工人的身分到工廠去拍紀實的照片，然後高價賣給媒體。他也可以化身為萬人迷般的時尚攝影家，像個巨星一樣擁有無限的魅力。在一次意外中，他拍到了一張照片，經過暗房的處理，他無意間在那張照片的角落發現某種東西，這種事情也只有在底片時代才那麼具有魅力，現在數位時代，電腦直接推進放大，那種曲折的感覺一下就沒了。男主角在暗房來來回回進出，濕淋淋的照片一張張掛起來，懸疑就這樣出來了。

當然懸疑不是這部片的重點，在我看來，安東尼奧尼想藉由這部影片，從影像中的真與假來說出現實生活中人們的失落。其中一段男主角跑到一個演唱會現場，在舞台上演出的是六零年代英國走紅的庭中鳥樂團，一位跟吉他有仇、不斷攻擊手中樂器的那位吉他手就是 Jeff Beck，最後吉他被摔在地上，斷成了兩截，Jeff Beck 把其中一截丟到舞台下面，台下所有人搶成一團，最後還是被男主角搶到手，男主角搶到這把吉他柄之後衝到戶外，冷靜下來後看到自己手上拿了半把的爛吉他，想都沒想就把它丟在街角。

《春光乍現》是安東尼奧尼一系列英文發音電影裡的第一部，接下來的兩部都沒有那麼成功，但是最後一部《過客》還是一部膾炙人口的電影。《春光乍現》這部電影影響了非常多導演，包括柯波拉在《對話》裡面也深受《春光乍現》的影響，更不用提到布萊恩·狄帕瑪的《凶線》，只是把影像的元素換成聲音而已。

擁有第一台相機時，我還沒看過安東尼奧尼的《春光乍現》，但是我相信能拿一台相機到處拍照應該是很酷的事情。

不知道是從什麼時候開始，家中突然多了一台 Pentax 相機，瘦瘦乾乾的相機好像是老奶奶被吸乾的布袋奶一樣，上大學第一天，我帶著它去學校註冊，報名了攝影社。

「有沒有照相機？」社團的學長問我。

「有。」我回答。

42

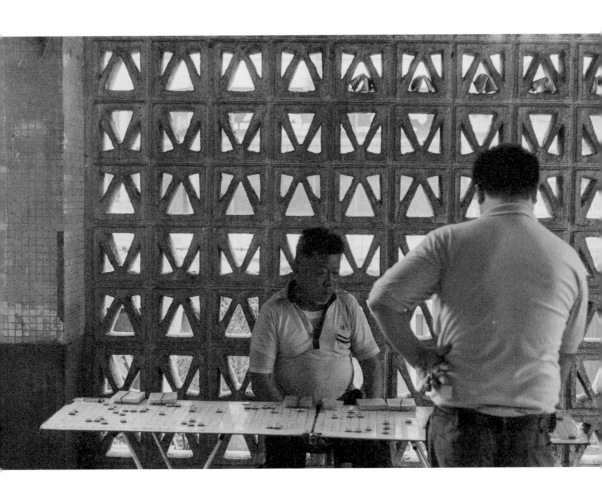

台北　1985

「會不會用?」

「不會。」我低聲地說。

「有沒有帶來?」

我很鎮定地從袋子裡拿出來,好像拿出一個見不得人的東西,要了解這台相機不用去苦讀博士學位,只要五分鐘就夠了,知道什麼是曝光跟對焦,整個學習算是完成了。

大學一年級,每天為功課忙得焦頭爛額,沒有多少時間把相機拿出來用,只是偶爾到植物園拍拍荷花,或是到新公園拍睡覺的老人,偶爾還會在公園廁所裡,被一些不知名的中年男子騷擾。

一年級很快就過了,暑假期間,參加了學校攝影社主辦的攝影營隊,營隊是跟某台中女子文理學院一起合辦的,也就是現在的靜宜大學,我深深覺得這類的活動跟救國團很像,就是提供一個場所,讓一些男女同學搞曖昧。營隊結束後,我對未來幾年的大學生活有一個不祥的預感。

當然營隊不管再怎麼無聊,還是會發生一些事、認識一些人。

營隊期間,那位曾經問我有沒有照相機的學長給了我一支騰龍的伸縮鏡頭,當初他把鏡頭拿給我的時候說得還蠻好聽的。

「學弟,把這鏡頭拿去用。」

我不知所以地收下鏡頭,就這樣看著我那乾癟的機身,套上一支看起來約莫十公尺長的伸縮鏡頭,樣子真的是蠻色情的,好像是一個有根巨屌的小矮人。後來學長才告訴我那支鏡頭只要收我八千塊就好了,剛好是我一個月的生活費。

從那時候,我常常拿著那台裝了砲管的相機走了很多地方,包括很多小村落、海邊、山區,也常常遇到很多陌生人,其實那時候也不知道為什麼要拍照,而且不知道自己正處於台灣一個變動非常劇烈的時刻。

當時《人間雜誌》已經出刊了,一則一則挖掘著底層的報導文章不斷地出來,一個風起雲湧的時代剛剛捲起,新竹剛好位於台灣不北不南的地方,好像身處在一個安靜的颱風眼,無風無雨。拿著相機到底要拍什麼,我也說不出所以,就這樣到處晃著,有時候騎摩托車到五峰、北埔,到很遠的地方。根據

從台北來的資訊，唯有往這些地方走才是一個持相機的人應該去瞄準的地方。

大學二年級暑假前，在台北看了一位知名攝影前輩的攝影展，那時候看到他展出巨幅照片的震撼力，看完當下久久無法忘懷。看展的時候，我在廁所巧遇了這位攝影家，他昂然地站在我旁邊的便斗，我偷偷瞄了一下這位攝影前輩，心中升起了無限的景仰。雖然在廁所裡對他心生景仰，場合好像不是很適合，但是那種油然升起的感覺完全是發自內心的。

上完廁所，攝影前輩站在洗手台前昂首漱口，咕嚕咕嚕的聲音更是讓我對他那種不拘小節的個性留下了深刻的印象，後來得知他在暑假期間開了攝影工作坊就毅然決然報名了，除了要繳交一筆對我來說為數不小的報名費之外，還要看作品集面試，當然錄取的資格沒有像馬格蘭那麼嚴苛，很快地我就投入了他的暑假課程。

開課第一天每個同學自我介紹，我依稀記得有七個學員，每個人看到我那個二百五的相機，臉上都露出古怪、似笑非笑的表情。那台相機的樣子著實讓我難堪，不只長相難看，連拍出來的東西也令我難堪。沒多久連我自己都看不下去這台相機的怪模樣，最後我把那顆長鏡頭以高價轉賣給攝影社的學弟，換回原本相機上五十厘米的鏡頭。

上課過程中，每個人都坐在自己的放大機前放出你上禮拜拍出來的照片，前輩在暗房裡面一個一個檢視我們的作品，他在其他人的作品上討論了很多關於構圖、角度及拍攝時機。他應該是布列松「決定性的瞬間」的忠實信徒，對構圖的精準、人物的表情或姿態都無比地嚴格，由於很多學員都是報社記者、學校老師或是藝術系的學生，所以前輩講的那些東西對他們來說一點就通，常常看到前輩點頭滿足地離開他們的作品。

每個人都拍攝自己設定的主題，有些人拍天橋下的魔術師，有些人拍隔壁的老太太，他們不是只去拍個一天兩天，而是持續不斷地天天拍，不斷地追蹤拍攝。在跟前輩討論作品的過程中，學員們會把對這些人物的後續發展或是背後的故事侃侃而談。前輩的課程是一個類似報導攝影的訓練，他們關注的

人，不是人的肖像而已，而是從外在的環境及生活做一個全面性的紀錄。我一直不是很了解這些東西，心裡覺得他們記錄的那些不就是我們鄉下叔叔伯伯們的爛故事的不美滿，工作或家庭的不美滿，不就是我從小看著長大的那些鳥事？但是在我的同學跟前輩的對談裡面，好像每一篇都是感人肺腑的故事，也許就是在那時候，內心生起對這些感人故事的排斥。可能是自己的想法太偏頗了，事情不全都是這樣子，很多人對城鄉的差異、文化的階級還是抱有很高的熱誠去探索。我想真正會排斥的原因，最主要是自己完全沒有能力去做論述。

上課幾次後，我就不太想去了，因為我都沒有什麼感動的故事可以說，拍的東西很零散，沒有歸納出一個明顯的主題。每次前輩看到我的作品時，就搖頭或發出一個很簡單的聲音：「嗯。」似乎搖頭或嗯對我是種不忍苛責的美德，整個暑假就這樣被搖過去了。

回到學校社團，由於我參加過前輩的工作坊，社團大老對我另眼相看，總覺得我將會成為交大的傳奇人物，心裡那塊心虛的程度就像戈壁沙漠一樣，無邊無際。

當初在攝影營隊裡面認識了一個朋友，人胖胖的，就讀電子物理系，嘴唇永遠呈一個 S 狀，一副似笑非笑的樣子，他姓于，是新竹當地人。在營隊沒多久我們很快就熟起來了，原因是他也是一個不愛唸書常為功課所困的人。他一直很喜歡我拍的照片，我從來沒有把他的喜歡當客氣，反而認為是真性情的流露。

于同學是一個躊躇滿志的人，一直覺得被困在新竹，他告訴我，畢業以後想去法國唸電影。我一直覺得他是個有能力的人，學東西非常快，不管是語言或是電影知識，人也非常地聰明，他是那種東西看過以後就完全吸進腦袋裡的人。我深深覺得，未來如果有機會在電影業一起打拼，將是何其幸運。

暑假完，我把在工作坊完成的照片給于同學看，他非常睥睨地看著這些照片。

「你幹嘛去找那種鄉土攝影家學攝影？你應該走自己的路，不要再去拍那些老人小孩，那些東西讓他們去拍就好了。」他說。

頓時心裡面好像被戳了個洞一樣，整個氣一洩而光。直到後來，我不小心看到羅伯·法蘭克的《美國人》，他讓我對攝影開啟了悠悠的一扇窗，他那些晃動、失焦、灰灰濛濛的反差，跟攝影前輩所講

授的內容背道而馳。我不了解《美國人》的拍攝背景，但是好像喝了一杯很濃很苦的咖啡，精神為之一振。

好幾年以後我在美國愛荷華市一家賣唱片的小店，看到了羅伯‧法蘭克拍攝滾石合唱團的紀錄片；《Cocksucker Blues》。這個片子在拍完的時候，滾石合唱團把版權取回，不准它公開放映，原因是這片子很真實地呈現滾石團員私底下的爛生活，如果發行的話，可能會把他們的事業毀了。後來羅伯‧法蘭克告上了法院，法官做了一個很聰明的判斷：這個片子一年中頂多能做四次的公開放映，放映的地點只能在美術館，而且導演必須親自出席。這是個多麼酷的決定！由法官來認定這是屬於美術館的影片，而不是導演自己來認定。這個片子就因為這個原因，從來沒有在市面上發行過錄影帶。當我看到老闆的櫃檯後面放著這捲錄影帶時，我驚為天人，而且它的標價非常地高，超過了市面上錄影帶的好幾倍，大概是五十九塊美金（那時麥當勞的大麥克套餐二‧九九美金）。

老闆警告我，這是一個盜版的片子，畫質非常非常的差，買下以後，如果因為畫質的問題，絕對不能退還。那時候想，美國雖然是一個很虛偽的國家，但是我從心裡感覺到這老闆是一位誠懇的生意人，而且賣唱片的人哪可能是虛偽的？對於畫質的問題，他可能過於謙虛了，以前在台灣那些色情錄影帶，畫面糟到連女主角的正面背面都分不清楚了，還不是照看不誤，再怎麼盜版的畫質應該也比台灣出租的錄影帶還好吧？後來牙一咬，就真的買回去了，結果一看發現錄影帶的畫質不是很糟而已，是糟到只剩下雜訊，什麼東西都看不到，當時心裡還在想，是不是本身片子就是這麼實驗性？看了一段時間以後，發現這個實驗性也太強了，什麼東西都看不到，最後把帶子丟掉了。

那年冬天來臨，于同學跟我說，我們倆來合作一部電影。那時候心裡想著終於可以做一件偉大的事情了，我問他機器從何而來？他叫我不用擔心，不久之後他搞來了一台八厘米的攝影機，又弄了一盒底片，兩個人在宿舍把玩這機器老半天，終於摸出了竅門。

嚴格說來，這應該是我有史以來第一次當攝影師，沒多久，他拿出一個簡單的分鏡腳本，我問他說

那演員呢？

「我啊！」他說。

而且他還告訴我只要順著故事拍，拍完以後，片子連剪都不用剪就變成一部影片，那時候對電影沒什麼概念，覺得這是一個非常聰明的想法。

電影開拍了，開鏡那一天，天還沒亮，我們就到了交大校園裡的湖邊，他飾演一個無聊男子，身穿棉襖大衣在冬日清晨坐在湖畔看著湖，那是一個很冷的早上，兩個傻瓜在大家都還在被窩睡覺的時候，開始編織電影夢，影片拍得很快，我從不同的角度去拍攝他在湖邊凝視的樣子，最後一個鏡頭，突然間，他站起來，好像發現湖中有水怪似地，他老兄竟然往湖水跳下去了。

他事先沒有跟我講說他會跳湖，我拿著機器繼續地拍，分不清楚他是投湖自盡還是即興創作。我繼續拍，正當我猶豫要不要報校警的時候，他突然浮出水面往湖邊游過來，接著看他整個身體濕淋淋，嘴唇發紫爬上岸。他全身發抖，整個棉襖外套吸滿了水。

兩人往宿舍走去，在途中還遇到學校的老師，他問我們發生了什麼事，我們回答說不小心掉進湖裡面了。後來，我們就在宿舍裡分手，各自回去睡大頭覺。

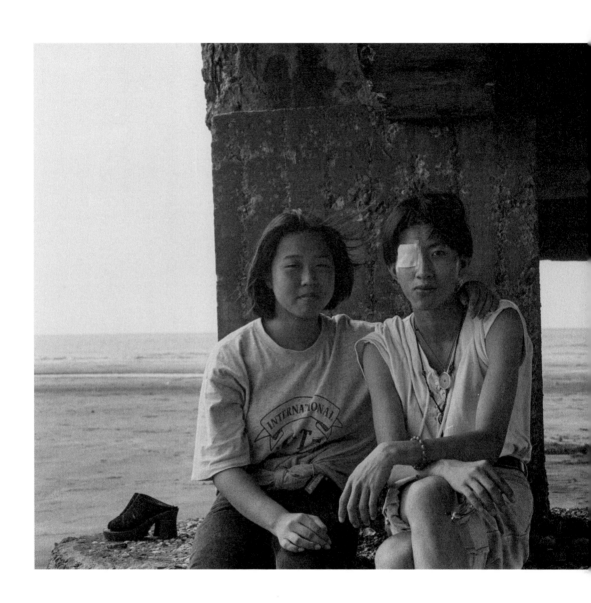

新竹　1987

整部電影就在拍完那個鏡頭後就沒再拍下去了。而且奇怪的是，我們再也沒有討論過電影後續的拍

攝，整個事情好像夢遊一樣，醒來後全部忘了。

大三的時候，我們還當過一段時間的室友，他常常很晚回來，很晚起床，不知道在忙什麼，碰面的

機會不多，偶爾在一起，講起出國唸電影這件事熱度依然還在，那時候我仍然覺得，以他的能力，以後

絕對可以在電影圈出人頭地。

大四以後，我搬回了台北，看到他的機會更少了，更何況那時候沒有手機，聯絡更是困難。就這樣

大家畢業了，後來不知道從哪裡得知他在新竹科學園區上班，也結婚了，有一對雙胞胎小孩。

我繼續傻傻地出國唸書做著電影夢，唸書回來，台灣電影圈已經變成一塊荒地了，乾旱的程度完全

不輸戈壁沙漠。那段時間我還是拿著相機到處拍，其實從大學時代到做廣告片導演，相機好像就是我的

護身符一樣，它其實不是用來保佑平安，只是用它來很心虛地告訴自己，你還是走在理想道路上。

台灣電影的美好年代其實在八零年代末就已經結束了，以前總是覺得只要我們努力，便能完美接軌

這個浪潮。但事實上不是這樣子，就算浪潮起的時候，真正站在浪頭上的只是那幾個而已，大多數的人

還是淹在潮水底下死去活來的，更不用說浪落下來以後，整個海岸上屍首遍地。

很多時候，我想到這位于同學，他現在到底在做什麼？如果他繼續待在科學園區，現在應該已經是

主管級的人物了，每天穿西裝、打領帶、有開不完的主管會議。在他大學時代完全看不出來未來會是這

種景象，有一段時間，我還深深地替他感到遺憾，為什麼一個人沒有辦法堅守在他理想的道路上。

記得有一次在北京拍一位台灣知名的女明星，她是我很喜歡的一個女演員，因為要同時拍香港版及

台灣版，所以同樣場景一下要講國語，一下要講廣東話。

拍到片子快結束的時候，最後一個鏡頭，女明星要用天真可愛的表情來介紹產品。先拍了國語版，

磨了老半天終於結束，最後同樣的語氣，再用廣東話講一遍，廣東話版也拍得非常好，客戶突然說，既

然廣東話版可以講得那麼好，可不可以用廣東話版的情緒再把國語版講一遍，演員沒問題，導演當然沒

問題，國語版再拍幾遍之後都很好，客戶也非常喜歡。

「這麼好的表情，為什麼廣東話版沒有呢？」客戶整人般地問道。

當時聽到這話，肚子裡就燒起一把無名火，我坐在攝影機旁，心想妳不是說廣東版也很好嗎？為什麼變不好了？更何況國語版拍完後我已經喊殺青了，我坐在攝影機旁，想著如何放火把片場燒掉。不到兩秒鐘代理商製片過來說。

「客戶非常喜歡剛剛拍的表情，廣東話版是不是可以如法炮製一次。」

每個人都轉過頭來看著我，用眼神考驗我。那時候的我真的是臉色鐵青，我隨手拿了一個摺疊椅，邊走邊拖在地上，摺疊椅發出了尖銳的摩擦聲。

「怎麼樣？哪邊有問題？」我說。

她一直想要解釋，她覺得既然好就是要好到最好。

「妳好的底在哪裡？」我說。

她不回答，當然我心裡知道她絕對不會回答的。

「那妳現在要怎樣？」

「好，那就導演決定好了。」她最後說。

其實你對客戶幹嘛這樣呢？何況她又是位小姐。這就是他們的工作啊，不斷地挑剔、不斷地要求。

你說，你花這麼大的時間往理想的路上走，你把心自問這條路到底是什麼鳥路，你根本就沒有資格去惋惜別人沒有走上理想的路。

楊德昌在電影《恐怖分子》裡面，曾經藉由女主角繆騫人來談論知識分子的虛偽，那種虛偽完全是人心脆弱之下的藉口，而且讓你噁心到想吐。

大概十年前吧，我曾經寫給一位廣告創意一封信，因為我自己不使用 E-mail，所以這個信件是透過公司製片的信箱發出去的。當初為什麼要發這封信，是因為公司那時候接了一支腳本，在跟廣告公司的

創意總監討論時，她一直跟我敘述著場景的感覺。雖然玄話一堆，我還是請了一位知名的平面攝影師來

幫我勘景，因為預算不多，所以我們只能在北台灣拍攝。

北台灣所有的景幾乎都看過了，但是完全達不到創意的要求，光是為了場景，來來回回已經不下五

次十次了，由於初次合作，我也盡量忍耐，後來最後一次開會的時候，她拿出了一張照片，一支左岸咖

啡的廣告影片截圖，她說希望是類似這種感覺。其實不瞞你說，我非常憎恨這種無病呻吟的文藝腔，我

沒說什麼話就回去了，那天回去的時候，我就用我的一陽指在電腦上一個字一個字打了出來，信的內容

大概如下：

某某某妳好，

前幾天我看了一部荷索的紀錄片，片名叫做《一個寂靜的世界》，那是一部記錄盲人的紀錄片，整個

電影看完讓我非常感動，尤其是剛開始的時候，導演拍了一些盲人坐在小飛機上，他們看不到外面的世

界，但是裡面有一個明眼人跟這些視障朋友解釋現在飛機的右半邊是一個什麼樣的山脈，左半邊是一個

延伸的海岸線，這些視障朋友非常的興奮，他們閉起眼睛、轉動著頭，宛如像雷達接收器一樣感受著機

外的風景。看到這個時刻，我深深發現風景真的不是只有明眼人所能感悟到的，這些盲人打開心裡的那

扇窗戶去想像他們眼中看不見的世界，相較於很多明眼人，他們看到的是更遼闊、更美麗的景物。每

一個人心裡面都有一個世界，但是很多人常常忘記心裡面那個世界，只用他眼睛所能看到的東西來代表

著一切。相較於這些盲人，妳有真的看到什麼嗎？我真的不願意說妳有一雙明亮的大眼睛，但是妳是一

個內心世界看不到任何東西的人。妳給我的感覺就是這個樣子。

鍾孟宏

我記得有一位北京的製片朋友，當初跟他在做片子的時候提醒我。

「鍾導，客戶只是要吃餿水而已，你不要在那邊弄餡、桿水餃皮了！」他說。

透過他的北京腔，這句話很傳神地描述了當時廣告圈的樣貌。

二〇〇四年我們曾經到莫斯科拍一支銀行廣告。在香港機場轉機的時候，我從候機室看到一台小飛機停在停機坪，心想，難道這台是載我們飛往莫斯科的班機嗎？果不其然，就是這一台小飛機，大小就跟復興、航空的飛機一樣小，機艙內只有兩排座位。我茫然地看著窗外，無語問蒼天。

每次只要坐到這種小飛機，心裡真的非常不安。飛機起飛以後，機組的空中小姐是一對身材發福的蘇聯大媽，她們推著車子走在機艙內的走道上，整個路程她們只發給你一罐很奇怪的飲料跟花生，長達八個小時的飛行時間，再也沒有其他東西了。那包花生真的非常好吃，蘇聯的強大不只反映在他們的大炮、飛機、坦克而已，這些北國的農民所種出來的花生就是不一樣，小小一包，吃完以後意猶未盡，火速地再跟空服員要一包，當我把這要求告訴空服員的時候，她非常俐落地回答我：NO！就這麼一包而已。我們的屁股會被兩旁的座位卡住過不去。整個路程她們只發給你一罐很奇怪的飲料跟花生，長達八個小時也許是因為如果正常走路的話，她們的屁股會被兩旁的座位卡住過不去。整個路程她們只發給你一罐很奇怪的飲料跟花生，長達八個小時且表情是一副沒得商量的樣子。

一到莫斯科，天寒地凍，當地製片帶著一位充當翻譯的中國人來機場接我們。到達莫斯科已經半夜時分了，在茫茫大雪的高速公路上面，我們花了將近三個小時才到達飯店，那位中國人告訴我們：莫斯科一天裡面只有一個時段會塞車，就是二十四小時都在塞車。

到了飯店，飯店標榜是四星級的旅館，但是這星星不知道是從哪個宇宙來的，空蕩蕩的飯店，大廳沒有半個人，只有一些類似特務的男子毫無目的地坐在某個角落。飯店的人告訴我們，我們並沒有事先訂房，她在那台石器時代所留下的電腦裡看不到我們的名字。當時我們非常緊張，再三的確認，時間已經離午夜好久了，都快天亮了，我們還是找不到可以住的房間。最後跟她千拜託、萬拜託，她最後給了我們兩間房，每個房間的價錢大概可以住到麗晶酒店的高級套房，雖然感覺被坑，但是也無能為力。那

55

次的行程總共有六、七個人，不管再如何拜託，她也只願意給我們兩間房間，最後沒辦法，還是拿下這兩間房，心想這總比提著行李在外面找飯店好吧。後來跟她拿鑰匙準備進去房時，她說你們直接進去就可以了，房間沒有鑰匙，更不能從裡面反鎖，頓時我才發現莫斯科是一個非常開放、夜不閉戶的城市。

上樓前，導遊警告我們：晚上沒事不要出來，不然會被警察勒索。我再三地問他「警察」是什麼意思？他說警察就是警察，我心想警察不是保護良民嗎？為什麼會跟勒索扯上關係？他告訴我們，警察會藉由檢查護照的名義要你交出護照，接著他就會把你的護照扣留，付錢才能贖回。聽完之後，我們垂頭喪氣地上樓了，到了房間，發現是間單人房，裡面只有一張單人床、一個小桌子，還有一個看起來很像單人沙發的椅子，度過漫漫長夜。進房以後，風雪已經停了，窗外莫斯科的景致清冷蕭瑟。

他說警察就是警察，我心想警察不是保護良民嗎？

隔天我們馬上逃離了這家飯店，央求製作公司幫我們換一家更好的。他說莫斯科的飯店大部分都是這樣子，除非是更高檔的五星級飯店，要住更好的飯店就要付出慘痛的代價。我說，只要乾淨、衛生、門可以鎖就好了。最後我們搬到了莫斯科電影廠的宿舍，宿舍裡面貼滿了導演的照片，從艾森斯坦、塔可夫斯基，還有更多我不知道的人。房間非常乾淨，但是有說不出來的陽春，裡面僅有一張非常小的木板床，上面沒有席夢思床墊，只有薄得跟春捲皮一樣的墊子、小桌子搭配一個鐵板凳，其他什麼都沒有了，當然裡面還有一間很小的浴室。我非常滿足地住進去，總覺得這是一個有被保護的地方。

把住的搞定之後，三天就那麼過去了。到了製作公司，發現這家公司頗具規模，每個人都以老闆為傲，因為當時他們的老闆拍了一部電影在莫斯科造成了轟動，聽說打破了莫斯科票房歷史紀錄。後來這位老闆被邀請到好萊塢拍片，曾經有一部安潔莉娜·裘莉主演、子彈會轉彎的電影，就是那位老闆執導的。

製片是一位女孩子，非常地沉穩，話不多，其實整個跟我們配合的製作部門也是一樣，大部分的人安靜得像墓碑，看起來很不好相處的樣子。

我們很早就把腳本寄給他們了，需求也在台灣跟他們用電話說明過了。場景最後選擇在一個非常古色古香的訓練場，這個地方隸屬市政府，很多馬戲團都會借用這邊的場地來做訓練。

場景從地板到天花板大概有七、八層樓高，當初跟他們公司的技術人員討論，是否有辦法把攝影機

56

鎖在場館頂層正中央的位置，我希望有一個鏡位是正俯拍，因為這個位置比較能抓得到空中飛人擺盪時的姿態。他們聽到這個想法以後，我希望拼命地搖頭，說這太困難了，基本上是不可能的。我不斷勸他們，他們還是搖搖頭，說：「萬一機器掉下來怎麼辦？」

我們是拍片前一個禮拜到莫斯科的，期間找房子花了三天，離拍攝剩沒幾天了，每次問到製作公司製片這個問題，他還是繼續搖搖頭，而且感覺到這群蘇聯人越來越不好溝通。我們這些從台灣來的男子漢，很快地被晾在那裡，像小媳婦一樣。從勘完景之後我們就沒再開過任何會，或坐下來討論進度了，每天到製作公司就是喝個咖啡、吃個午飯，每個人形色匆匆，不願跟你多說什麼。

後來想想，這樣下去也不是辦法。拍片前一天，我主動釋放善意，希望能請他們吃個飯。那天的晚餐，大家行禮如儀，各自專注在自己的餐盤上，沒有太多的交談互動，而且他們快快吃完，回去做事。

當初還沒決定拍攝地點時，跟廣告公司開了會，我們準備的開會資料非常少，除了那個畫出來有點心虛的腳本之外，演員、場景、美術、任何參考都沒有。孫大偉在看完腳本後跟我說：

在那場飯局，我還是不知道最後拍攝現場會是怎麼樣，只知道拍片那天會有攝影機、燈光，還有空中飛人。

「導演，你不會照這個腳本拍吧？」

「當然不會。」我心虛地說。

當初接到這個腳本，覺得這片子非常的難，人海茫茫，去哪裡找空中飛人？而且客戶的預算也不是可以隨便讓你飛來飛去的，在找參考影片的時候，發現世界廣告史上竟然沒有人拍過空中飛人。

因為開會資料實在太少了，不知如何去面對客戶提案，然後我就問大偉說：

「大偉，我們資料那麼少，怎麼去跟客戶開會呢？」

「導演，不用擔心，這我去搞定就好了！」

在跟大偉會議即將結束前，有一段不長的閒聊打屁，突然我拋出了一個不可思議的想法。

「我們這片子去莫斯科拍好了。」我說。

當初我也不知道為何拋出這個想法。現在想想應該是對孫大偉的一種報答吧！當然不是那種恩情似

莫斯科　2006

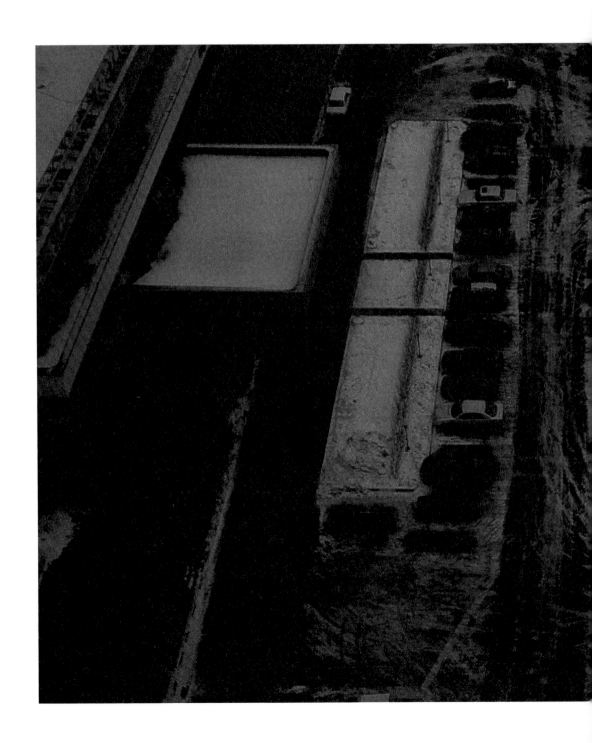

海的感恩，而是在這個行業裡，你很難得看到了一個像他那麼有擔當的人，所謂的報答就是給他一個最高的敬重吧！

尤其，當時的廣告業，導演有時候被弄得像蒼蠅一樣，每次深陷在代理商客戶如蒼蠅紙般的會議時，真是令人感到痛苦萬分。

拍攝當天，製片告訴我，我們第一個鏡頭就來拍當初我說的那個正俯拍的鏡位，她說這個鏡頭是一個很主要的鏡頭，可能要花一些時間來拍攝。當時我非常訝異，沒想到他們偷偷摸摸地把我們的要求執行了。而且他們不是只把攝影機固定上去而已，他們把一個遙控頭鎖在屋頂的中心點，只要在地面上握著一個操縱桿，機器就可以三百六十度旋轉。開拍的時候，操作員邊熟練的操作機器邊問我……

「導演，這是你要的嗎？」

「這比我想像好太多了。」我強忍著淚水如是告訴他。

我們的演員是來自聖彼得堡的一對父子檔，聽說爸爸是全世界空中飛人界的前三名，父子都是矮小壯碩的體型，爸爸的絕技就是空中三圈半，是地球表面上少數可以在空中轉那麼多圈的人。當然如果你從飛機上不小心掉下來，應該可以轉得更多圈，聽說他也就是靠這個絕技獨步武林的。

除了這對父子檔之外，還準備了一位他們的隊員當作是候補演員，萬一有人受傷可以馬上遞補，不會耽誤到拍攝的時間。拍攝的速度非常地快，主要的原因不是拍得快，是因為空中飛人一天能給你拍的次數不是很多，每一次上去擺盪個兩三下之後，手就準備要接起來了，如果一天來個十次，體力全都沒了。

出發前，孫大偉一直耳提面命地告訴我：「導演，空中飛人的手最後一定要接起來。」

我不曉得當初他提醒我的時候是不是已經下了咒語。在拍攝的時候，奇怪的是，兒子永遠沒辦法把爸爸接起來，每次接起來那一刹那，兩個人的手就脫離了，那位老先生掉在保護網上面，邊站起來邊不斷地咒罵他的兒子，感覺他兒子是個不肖子般不管爸爸的死活。照理來說他們應該是一對很有默契的父子檔，那天就像中邪一樣，百接不中。至於兒子跟那位候補演員就沒有這個問題，影片最後手接起來的那顆鏡頭，就是兒子跟那位候補演員所完成的。

片子拍了兩天，殺青的那天晚上，製作公司的人請我們去吃「喬治亞菜」，聽起來非常的異國料理，事實上就是把不同的肉烤熟而已，但味道真的是非常地好。席間，這些俄國人喝得亂七八糟的，大家非常地開心，好像大家曾經一起參與過第二次世界大戰的史達林格勒攻防戰一樣。我們喝了非常多的伏特加，包括我也是一樣，在大家把外套穿起，準備離開的時候，餐廳服務生捧了幾十個杯子出來，每一杯都裝了滿滿的酒。製片告訴我，這是他們的習俗，就是離開餐廳的當下，每個人要一口飲盡，來做一個圓滿的結束。

出了餐廳門，風雪一吹，整個人差點摔到大馬路上，有史以來第一次喝這麼多的烈酒，雖然頭暈到東西南北都搞不清楚了，但是心裡面還是很高興。

為了保險起見，在上飛機前，我希望可以找一家後期公司看一下毛片，確定沒有問題。不做這件事情還好，一做下去心裡又再跌到了谷底，在影片裡我看到一坨棉絮卡在畫面的正中央，而且沒有任何補救的方法，攝影都是一樣，看到後來都失去了活下去的勇氣了，心裡想著這片子完了，而且所有的底片助理也非常地難過，他覺得當初怎麼都沒有注意到這件事情，這些棉絮應該都是當初拍攝時卡在片門上沒有清乾淨的。

回台灣的路上，心裡茫茫然，真不曉得回去怎麼面對孫大偉。

到台灣第一件事情，就是把底片掛在後期公司的機器上面，底片一掛上去，發現那些棉絮毛髮通通都沒有了，底片乾淨得好像沒做過壞事的樣子，我不禁在後期公司歡呼了起來。後來發現當初那一團毛其實是屬於莫斯科後期公司的，跟攝影機完全無關。

很快地把片子剪出來，在交片的時候孫大偉蒞臨本公司看片，看片前他臉色非常沉重，影片到最後，當那兩隻手在空中緊緊握在一起的時刻，他爆出了一個很大的掌聲，聽說孫大偉從來沒有到製作公司看片，更沒有在看片的時候鼓掌過，我想這支片子兩隻手接起來的意義真的太重要了。

交完片他安排了一個飯局，請所有工作人員吃飯。

二〇〇六年我們再次合作同樣的客戶，但是他已經沒有出面了，聽說他常常在外面騎腳踏車。期間只跟他通過一次電話，他叮嚀我片子要注意哪些細節，後來隔沒多久他就離開人世了。

莫斯科　2006

那些吃飽沒事幹，容易面帶憂愁的人常常說道：「我們是時間的旅人」。話說回來，其實我們根本沒

旅行過，只是繞著時間的小圓圈一樣，小步地猶豫獨行。

我不知道時間的小圓圈是什麼，是所謂人類的宿命嗎？或是簡單到只是心裡面那個企圖而已？正如

一艘太空船在宇宙寂寞地旅行一樣，我常常會想到這些漂浮在太空中探索宇宙的機體，到底在這茫茫

無窮盡的時間裡，他們終究會發現什麼？或是什麼也沒發現，就在這茫茫長期的航行中化解為宇宙間微

小的煙塵。

數位時代的來臨，我也買了數位相機，還是跟以前一樣，到哪裡都拍，只要看到有意思的東西都想

把它拍下來。但是很奇怪的是，只要相機揹在身上，常常周遭的人事物一點也沒辦法引起我的興趣，反

而沒帶相機時，總是會有一些有趣的事情發生。現在的手機不只可以上網、接電話、甚至可以交朋友，

最重要的是多了相機的功能。現在世界上所發生的任何大小事情，自媒體是一個最快的傳遞方式，不需

要平面電視台記者，在事情發生的現場，很多人用手機拍下來就可以傳到全世界。很多時候我也用手

機拍照，但是我實在不是很喜歡手機那種「很潔癖」的畫質，但是當身上就只有手機，除了把眼前東西

拍下來以外，你也無可奈何，頂多拍完後做一些顏色或是邊框上的處理。

我想到一位好朋友劉振祥，不管在什麼地方看到他，他永遠帶著相機，他的包包裡不是只有放一、

兩台相機，還加上好幾顆鏡頭。從他當攝影記者開始，他就每天揹著這些相機，走遍台灣大街小巷，他

為這幾十年的台灣留下了很多珍貴的照片，包括解嚴前後那段時代的動盪。我這十幾年來拍電影，一直

很高興每次劇照都能由他來負責，他的人就像土地公一樣，很溫暖，很讓人信任。

二〇〇六年，有一次去大連勘景，我突然發現在馬路的草坪上有一組人在拍婚紗，我偷偷摸摸地走

過去，假裝自己是個迷路的遊客或是在路邊等車的路人，後來沒多久，他們結束了拍攝，新郎新娘在那

邊無所事事地各自走來走去。我偷偷摸摸地舉起了相機，開始拍這對新人，剛開始他們很納悶，不知道

我是從哪裡冒出來的攝影師，後來新娘開始害羞起來，新郎在旁邊不知所措地看著原先的婚紗攝影師尋

淡水　1986

大連　2003

求幫助，那位攝影師用一個非常捲舌的東北口音安慰著新郎說：「沒事，他拿的是 Leica 的，讓他拍吧！」

年輕的時候拿著底片機，自以為是一個詩人，袋子裡面放著相機、底片跟香菸，還有滿滿的不知道從哪裡撿來的憂鬱，現在拿著數位相機，感覺上就像是一個裝文青的歐吉桑，影像的意義已經完全不一樣了，早期的攝影好像是為了記錄人類的悲傷，現在的攝影好像是記錄著自己的自哀自憐。

前一陣子，我突然想到那未完成的八厘米底片，到底那捲可憐的底片現在在哪裡？是于同學在整理家裡的時候隨手丟掉了，或是深埋在他家裡的某個角落，永不見天日。我真的很想看看那底片拍出來的影像，順便也看看那段時光的自己。

台北　1986

司學 2

「同學，今天怎麼有空來學校了？」

迎面而來的是一個矮矮胖胖、臉上掛著一副大眼鏡，和藹笑容堆滿臉的同學。雖然這位同學的問法有些諷刺，但是從他的笑容裡，我沒有感覺到他在虧我的意思，相反的你很想騎到他身上捏他、打他，對他表現出友善之意。

當然，那麼晚到學校絕對不是來看老朋友的。而是來宿舍挨家挨戶敲著同學的門借作業的。

十點以後的宿舍是最熱鬧的時候，所有的同學從四面八方匯集回來了，這時候來到宿舍，好像要選里長一樣，一家家地敲著門，小聲地面帶哀求，真是一個尷尬的過程。其實借同學的作業這種不勞而獲的行為，是沒有良心而且也不道德的。用最基本人性來思考，他們辛辛苦苦上完課、花了週末或無數夜晚做出來的東西憑什麼要借你？那時候尊嚴真的已經低到比吐魯番的地勢還低了。

老實說，這位矮胖同學是不是跟我同班我都已經忘記了。他是台中來的，以前系上同學大概分為北部的學生跟中南部的學生，劃分的方法很簡單，北部生就是週末的時候回台北，中南部生大部分會留在學校，繼續完成未完成的作業，或是對一些已完成的作業做一些更熟練的補強。我雖然是南部小孩，但是因為很早就在台北唸書，所以自然而然被歸類到北部生。中南部的學生憨厚老實，大部分的成績都很好，但是我這位同學，他也是憨厚老實，成績卻不是很好，即使再怎麼樣不好，都比我好很多，我應該是全班成績最差的，雖然名次不是倒數第一名。

大一的時候，每天花了很多時間在學校功課上面，微積分還考過一百分，震驚了不少同學，那也是我大學時代唯一的光榮時刻。但大部分的課，我就真的沒辦法，計算機概論明明是「概論」，為什麼總覺得特別地難？如果把大學的學習過程當做拳擊賽的話，其實在開場沒多久我就被它擊倒了。我不明白，為什麼電腦裡0跟1的關係那麼複雜？不就是數學裡面最簡單的二進位理論嗎？學校規定所有的教科書都必須是原文書，原文書捧在手上好看，放在書架上也好看，但是攤開來的時候，真的不是那麼好看，常常半夜醒來，只見到一圈口水徜徉在書頁上面。

第一年結束，計算機概論就狠狠被當，而且是死當，連補考的機會都沒有，當初知道成績時，還跑到系上跪求老師，老師是一個矮胖的小女人，也戴著一副大眼鏡，她力戰面前這位廉恥心極低的學生，

70

台南　1990

反正我那時候的立場就是，如果老師要維持原來成績的話，我就賴著不走，晚上睡在辦公室也在所不惜。後來她不知道如何是好，只好給我一個活當的成績，讓我有補考的機會，而且在我走之前，還告訴我這次補考的重點在第幾章，言下之意就是希望我好好地準備，到時候不要再來煩她了。

到二年級的時候，所有的課程都來真的了。六堂課裡面有四堂是電腦課程，這時候已經不再只是拳擊賽了，感覺就好像是在街頭被四個人毆打一樣，我整個人倒在地上不知是死是活，幸虧有一些好同學的幫忙，不管是幫我叫救護車或是幫我做 CPR，一條小命才能活了下來。

二年級下學期結束的時候，收到成績單，知道自己六個主要科目被當了四科，要不是中國通史護衛著的話，當時就狠狠地被三二退學出去了，而且這四科完全沒有補考的機會，等於未來的兩年時光要比其他同學再多修四門課。那時候真的很怨恨老天爺，到底自己造了什麼孽？為什麼這樣對我？我也不是不愛唸書，就是看不懂，心裡面除了怨嘆以外，也對這些聰明的同學深深覺得了不起，為什麼同樣一本書，那些同學就像看 A 書一樣容易？為什麼每次上電腦打程式，那些同學坐在電腦前面，好像連想都不用的樣子，邏輯非常清楚地把程式鍵進電腦之後，作業就完成了，為什麼我就是不行，難道是我笨嗎？當時真的很想把自己的耳朵割下來，當作筆一樣，擲在地上，問一下老天爺，我該如何是好？但是耳朵還沒割下來以前，我就先去教務處把成績單攔下來，避免學校莽撞地把成績單寄回家，深怕爸爸在收到成績單的時候，一下子受不了反而把自己耳朵割下來。

那位矮胖、臉上堆滿笑容的同學我們都叫他「鳥毅」，在他三年級搬離宿舍以後我們才開始熟稔了起來，他那時候跟另外一個曾經在東海大學開書店的同學，住在一個非常貧困的地方，不是因為沒錢才去住的，可能是他們天生就是喜歡這種安貧樂道的感覺。他們的住所位在一條非常小的巷子，整個房子好像是蓋在水溝上面，非常的髒，很多蚊子，週遭環境瀰漫著一股臭水溝的味道。沒事的話，我總會去他們那邊晃個兩圈，順便跟鳥毅探聽一下新的作業跟考試時間。

那是一個沒有手機、平板電腦跟 E-mail 的時代，要找人就直接到家裡去找。也許是他個性的關係，

他常常會用一些語助詞，像「是嗎？」或是臉帶著一種很誇張的表情「吼！」，好像聽到一個很不可思議的事情一樣，他每次都會用一些話語來戳你，但我不以為意，反而在這些言談之間，充滿樂趣。

大四的時候，我搬回台北，很少再回新竹上課了，一直到畢業以後我還會做一些有關於交大的噩夢，內容大概都是學分沒修完無法畢業，或是考試前發現哪一科沒準備，或是學期結束被三二退學的事情，這些夢一直到現在都還會重複出現。

記得退伍前，收到了一些新竹科學園區高科技公司的來信，希望我能去應徵。在那個年代，交大畢業生在各大公司都是非常搶手的，但是我實在不敢去應徵，感覺去應徵的話會被看破手腳，深怕主考官最後會說：「你不是交大畢業的嗎？怎麼什麼都不會？」

想想那是一件多可怕的事情，而且到時候一定丟人丟得滿地都是，交大畢業的連一點基本的電腦概念都不懂，其實一直到現在我懂還是很遠，甚至連基本的打字都不會。搞到後來，沒有原因的就非常痛恨電腦這個鬼東西，甚至到最後也無來由地怨起同學，都沒有再聯絡了。

記得有一次，有幾個熱心的同學找到我公司的網址，很開心地聯絡寫信給我，其中一位女同學在寫信給我的時候，可能沒有注意到，把我的姓打錯了，把鍾打成鐘，那時候心裡不知道哪裡來的一把火，突然回信給人家說，你連同學的名字都會打錯，這算什麼同學？你把我公司的E-mail從你們裡面刪掉吧，後來就再也沒有同學寫信給我了。

在過往的時間裡，因為一些事情的不順遂，你可能有意地忘記那些曾經跟你走過同一段路的人，甚至曾經有過的感情也被自身的怨氣所拋棄，其實不管你多麼厭惡你的過去，在你的人生路上，還是會不禁回頭看著過往。那些情感還是在那裡，只是你不願意再低下身將它拾起而已。

我不知道我對電腦有多反感，甚至到現在都沒有自己的E-mail，更不用說臉書或是IG之類的。一天早上我到辦公室，無心地將公司E-mail打開，發現一家常合作的後期公司寄來的片子，那是一支三十秒的廣告片，我看了一下，就簡簡單單地回了一封信：

「以後不要再把這種爛片子寄到我們公司了。」

沒多久以後，公司的電話開始響起，後期公司的人打電話來關心，小心翼翼地問公司製片：「一早

右起鳥毅、A片專業評論家及開書店者

新竹　1988

那個 E-mail 的回覆是誰發出來的？」

製片回答說：「是我們家導演。」

那支片子是後期公司不小心寄到我們公司的，它原屬另外一家製作公司的片子，就在我回覆的剎那，

我不曉得我用了「全部回覆」，所以包括製作公司、廣告公司都看到了那句短言「以後不要再把這種爛片子寄到我們公司了。」

每個參與那支案子的人都非常不開心，似乎被說中了心事，不開心之外，大家也覺得很慶幸，因為那個全部回覆的名單裡沒有包含客戶，如果客戶知道了，一路怪罪下來，不知道會掀起什麼風波。

E-mail、臉書讓所有的人際關係變得更靠近，但只是讓關係更流於文字書寫的形式而已，也讓每個人似乎變成了自媒體，或是擁有一個發言的主導權，你會期待認識你的人認同你，也期待不認識你的人，因為看了你的言論，而加入你的社群，每個人都想把自己暴露出來，但有時暴露了愈多，發現到最後都是一些吃喝玩樂的東西，人生到此，應該算是無聊透頂了，甚至有時人際關係也變得曖昧。公司的製片曾經跟我說過一件事：「導演，你要小心某某人。」

「怎麼回事？」我問。

「我看到某某人在一個罵你的文章裡按讚。」製片接著說。

「蛤？什麼意思？」

「意思就是他認同那篇罵你的文章。」製片最後說。

不知道從什麼時候開始，我也很喜歡用同學來稱呼別人，不管是跟以前的同學，或是一些素昧平生的人，甚至路邊的小學生，「同學」這種呼好像有點想拉攏彼此的關係，重溫往日時光的感覺，但又有一種把既有的關係往外推的感覺，為什麼想往外推，我想最主要的原因是忘記了他的名字。

在《失魂》電影裡，梁赫群面對張孝全這個從小長大的玩伴，也是叫他一聲「同學」，在久未謀面的情況下，一句「同學」就把時光所帶來的尷尬弭平了。當初拍這電影的時候，為了故事中張孝全的角

76

色，諮詢遍了心理醫師，那時候透過關係找了一位這方面的權威來幫我剖析一下張孝全的個性，從精神醫學的角度來看出一些腳本上的問題。我去見她的時候，她告訴我梁赫群這個同學在張孝全的心裡面代表了一個最單純的情感，另外她直接點明了一個問題：她覺得張孝全這個角色應該是王羽先生所殺的，其實當初角色設定是媽媽生病去世而已。我無法判斷精神分析是真是假，但是從看不到的人性軌跡裡面，去找到人身處的位置，倒是一個非常有趣的事情，過程有點像是偵探在解謎一樣。這電影最後以慘烈的票房收尾，好像所有做的調查，是個玩笑一樣。

大三的時候有一堂課叫「程式語言」，我覺得那是一門很玄的課，非常問題，很多同學也都對這堂課充滿了不解，當然還是有很聰明的同學非常輕鬆地應對。記得期中考一考完，一片哀鴻遍野，很幸運地，我的哀聲可以躲藏在這一片叫聲之中，那時候心裡高興地想老師不會為了把我當掉，也順便把全班百分之八十的人都當掉吧？

期末考時老師放出風聲，他說期末考的滿分是兩百分，只要考過六十分，這科的學期分數就算過了，這意思相當於如果滿分一百分你只要考三十分就及格了。當時大家非常忐忑不安，不知道會是什麼怪題目，但是這位老師宅心仁厚，有近六十分的送分題，其中有一題三十分的題目是只要翻過課本的第一頁，答案就是那個大標題，我全心守護著能拿到分數的那兩三題，然後等待交卷，當時心裡十分篤定，就算只有那幾題還是可以過關的，沒想到就在下課前的五分鐘，有一位南部來，心地非常好的同學，用非常小、怕人家聽到的聲音，聲嘶力竭地表情呼喊著我：「同學！同學！」，當我微微轉過身，他從後方丟過一張紙，我藉由不小心把筆掉到地上，在撿筆的過程中把那張紙條撿起，他從後面告訴我：「你那題寫錯了！」就是那題，三十分，只要看過課本第一頁的送分題。那位同學把答案抄在那張紙上丟給了我，我那時打開那張紙，整個人嚇到快不行了，然後開始非常用力地用橡皮擦把考卷上寫過的答案擦掉，當時我們考試有個不成文的規定：考試要用鉛筆作答，橡皮擦不只快把紙擦破，連書桌都快擦出洞來了，就在下課前把答案填進我的考卷上，密密麻麻地，一直寫到鐘聲響起才畫下句點，雖然當下披頭

散髮，但是痛快的程度不下於拿到奧運金牌。

那時心裡想，人只要知錯能改，就算是千鈞一髮，我們還是會往正確的方向前進。下課後我握著同學的手，拍著他的肩膀，謝謝他救我一命，他露出淺淺的微笑，好像這就是他應該做的事。後來交完考卷，開始有人在討論答案，我才發現自己原先寫的答案是對的。我心裡狂罵著：XXX！什麼東西啊！

學期結束的時候，成績單下來，全系只有我跟那位同學雙雙被當，大四的時候再重修一次。不曉得當初閱卷的助教看到我的考卷時是否有爆笑出來？因為我沒有擦得很乾淨，一個白痴學生明明寫了對的答案還用力把它擦掉，然後用七歪八扭的字把錯誤的答案寫上去。後來我又有了一個新的領悟，知錯能改不一定是對的，你只要有信心地活著，錯的東西也可能會變成對的。而且把自己弄的披頭散髮實在是不智的行為。

美國一位知名的A片男演員Peter North，每次在Action的時候，最忌諱的事情就是，被女主角弄亂他的頭髮，不管換成什麼樣的體位，他永遠要維持好一個造型，就像知名演員劉德華一樣，不管在地上翻了幾翻，站起來時頭髮還是依然整齊地掛在頭上。如果導演需要一些比較激情的片段，譬如：女主角抓著他的頭把他埋進她的胸脯上，如此的橋段是不可能在他身上發生的。Peter North在美國的A片界也算是半個傳奇人物了，在傳奇之下必有很多傳說，但是頭髮這件事情是千真萬確，而且被很多跟他「共事」過的女演員一一證實。

那位與我雙雙被當的同學家住岡山，就是那個產豆瓣醬很有名的地方，爸爸在很小的時候隨著國民政府來台，雖然他在大學的成績沒有表現得特別突出，但是後來到美國唸研究所、留在那邊工作，確實讓他爸爸感到非常驕傲。這位同學姓張，張老先生後來臥病很久，我同學是一個孝順的人，為了爸爸的關係，他跟公司提出了一種遠距工作的方式，他可以透過電腦來完成公司的工作，所以三不五時回來台灣照顧爸爸。前陣子他爸爸走了，他告訴我一樁小時候發生的事情。

小學的時候，有一天他跟媽媽出門買東西，途中，他們看到一隻猴子被關在籠子裡，張媽媽看到小

動物覺得可憐，心生憐憫，決定買下這隻猴子，然後再找個時間帶到山上放生。猴子牽回家以後，他們把牠放進家裡的另一只籠子裡，大人們忙著工作，後來放生的事情大家都忘了。有一天，張同學下課的時候發現這小動物，閒閒沒事幹，突然看到籠子裡的猴子，他心生一計，找了條繩子，把猴子綁起來，然後牽著這小動物，在眷村的社區漫步，張同學對那些街頭的賣藝人非常有好感，尤其常看到他們牽東西，但是看到那小動物張牙舞爪的樣子，他覺得非常神氣，原先的想法是，他也想把猴子放在肩膀上到處走著，總是有一隻猴子停在肩膀上，他心生害怕，就作罷了。

當他帶著猴子走在社區的時候，開始引起更多小朋友的目光。這下張同學更神氣了，後來，越來越多人圍著他，甚至有人開始逗弄他的猴子，猴子在一陣驚慌之下掙脫了繩子，很快就手腳麻利地爬上電線桿，站在一個變電箱上面。張同學開始緊張了，他自覺闖禍了，如果媽媽回來看到花錢買回來放生的猴子就這麼不見了，那他的小命可能會不保。結果他開始撿起地上的小石頭往猴子身上招呼過去，希望藉由這種不傷大雅的攻擊能讓猴子回到他身邊，沒想到猴子一陣驚慌，也不知道碰觸到什麼東西，很快地他們聽到一個爆炸聲，整個變電箱火光四射，猴子終於下來回到他身邊了。

小動物下來以後，也沒有時間跟他告別，就這樣走了，全身焦黑，四肢直挺挺地躺在馬路上。當下張同學嚇壞了，他闖下的不只是要命的大禍，他感覺到爸爸回來絕對不會饒了他，搞不好會以敗壞門風之名跟他斷絕父子關係。當初圍繞著他的小朋友全部閃了，只有他陪著這隻躺在地上的小動物，不知如何是好。緊接著黃昏來了，路燈也準備亮起，這時全村人才驚覺：整個社區停電了，就是因為這隻小猴子的原因，讓整個社區陷入一片黑暗。

以前的眷村鄰里關係非常好，家裡停電了，大家聚集在庭院裡聊天，隔壁一位伯伯看他站在路邊，面對一隻死猴子不知如何是好，他幫忙張同學把猴子收拾起來，安慰他、鼓勵他，最後還跟他講，他們在中國抗戰的事情：話說中日戰爭的時候，兩軍對峙，戰場上時常有很多鐵絲網，鐵絲網的有的有通電，有的沒通電，很多人誤觸了通電的鐵絲網，就這樣命喪黃泉。後來他們想到一招：從山上抓來一些猴子。每次抓了猴子，他們就把牠們放出去，猴子生性好動，只要猴子接近鐵絲網，看是死是活，他們就可以知道鐵絲網有沒有過電。

河南　2015

後來張同學回家了，爸媽還沒回來，他搬出室內的小桌，就著外面微微的天光，寫著他的功課。他

爸媽進村沒多久已經知道兒子闖下大禍而盛怒，就在進家門的時候，看到我同學孤苦無依地就著天光苦

讀，整個心都軟下來了，張同學露出一副慚愧的表情。

張爸爸說：「為什麼這麼暗還在看書？快進去洗澡了。」

在那個忠孝節義的年代，每一個望子成龍的父母，只要看到一個正在唸書的孩子永遠都是不忍苛

責的。

一九九七年是我從事導演工作最關鍵的一年，那年我離開了最後一個上班的公司，事實上九六年底

就離開了，離開了之後辦了一個 B.B. Call，每天身上掛著它，也很少聽它響過，甚至有很長一段時間都

沒有任何響聲，當時我都以為它壞掉了，我還自己 Call 自己，發現它響得很正常。九七年農曆年前，女

朋友從美國回來待了一個多月，就在她假期快結束，她忍不住問我說：「為什麼這一個多月來，你都可

以天天陪我不用工作？」

我隨便呼攏了一個回答，心裡面也著實地慌了。那一天我帶她去陽明山走走，就在我們從山上下來

的時候，Call 機無意間響起，當初宛如尿急般地想找個電話亭回電話，我的 B.B. Call 已經近一個月沒響

了，那天下山，聽見它響起的聲音，宛如人世間最溫柔悅耳的一首勵志交響詩。

那是一家位於光復南路跟基隆路交叉口的廣告製作公司 call 我的，這家公司拍很多日系的汽車廣告，

在電話裡我火速約了隔天一早去聽腳本。那天我到了他們的辦公室，一個如巨人般高壯，滿臉黝黑，宛

如惡煞般的老闆，看到我連招呼都沒打，就直接告訴我說：「同學，廣告公司看過你的作品集了，他們

覺得你不是很會拍商品，如果要接這案子，他們希望你能花點時間想一下這個商品要怎麼拍攝。」

話一說完，他整個人就神隱不見了，不管跟廣告公司開會或是拍片再也沒有看到他。我不曉得為什

麼他叫我同學，可能他覺得現在叫我導演還太早吧。

那支片子是一個豆漿廣告，故事是豆漿店老闆要退休了，他把店傳承給兒子，在影片裡面老闆介紹

他兒子有多能幹，並跟客人說：「縱使我不在了，你們還是要常來幫我兒子捧場，如果沒時間的話，你們也可以喝這個牌子的豆漿，這味道跟我十幾年來手工研磨的豆漿差不多。」

這片子的邏輯非常有問題，一個豆漿店的老闆在傳承的過程中告訴他的客人，你可以去便利商店買這瓶豆漿，這好像是要置他兒子於死地，店都不用開了一樣，但是廣告的話，你可以去便利商店買這瓶豆漿，趕快拍一拍，以免夜長夢多。

腳本預算非常低，我們在中正紀念堂附近找了一間豆漿店，一個早上就把整支片子拍完了，至於我的商品拍得有多特別嗎？好像也沒有。後來我又跟這家公司合作了幾支片子，公司裡面都是年輕人，老闆就是那位胖胖、高壯、面色黝黑的王先生。在公司幾次相遇，無意間跟他多談了幾句話，可能是他的身型，或是宛如煞星般的長相讓你不敢跟他多說些什麼。

九八年年初，他們又找我拍另一支片子，是 YAMAHA 摩托車廣告，這支廣告只是這一系列廣告的其中一支，我拍攝的是前導廣告，只單純拍一些摩托車跑來跑去，一副很酷炫的樣子，主題廣告他們敦請一位來自香港的導演，那時候心裡真不是滋味。但是很意外地，王先生跳下來做這支片的製片，我才發現他真的是非常細心，個性跟他的長相完全是兩回事。

王先生沒有再叫我同學，終於叫我導演了，他有輕微的口吃，雖然輕微，但是常有些字眼就卡在唇舌之間，過了半個小時以後，才把「導」或是「演」唸出來，習慣他以後，你就會在對談中幫他把未完成的話講完，這種體貼的小動作，讓他感覺到我不只是一個可交談的朋友。那次的工作對他這樣一位老闆而言，真的投入很多，每次的資料準備、開會，甚至拍攝，他都全數參與。當初 YAMAHA 的客戶是日本人，開會過程往往非常冗長，他也是陪在我旁邊全心地盡力而為。

那陣子我常常坐著他 Camry 的車子去廣告公司、片廠甚至去後期公司。有一天，我在他車子裡面發現非常多的蚊子。

「王先生，你車裡面怎麼有這麼多蚊子？」我問他。

他非常生氣地罵公司的一位製片，他說：

「他媽……的，小……徐把我的車子開出去，喝酒喝到累了，開不動，竟然就在路邊睡著了，而且窗

83

戶都沒關！」

從那天以後，蚊子不知道在他車裡的哪個角落傳宗接代，永遠有趕不走，打不完的蚊子，他咬牙切齒地講了快半個小時。

雖然是一個很簡單的片子，但是他花了很長的心思在上面。那時候交完初剪，開始進入後製，有一天晚上他來接我，我們一起去後期公司調光，他整個人就坐在後面的沙發上，坐了一個晚上，幾乎都快把沙發坐沉了。過程中他非常地開心，他一直覺得公司的業務就是要很多元，不能一直只拍日系的車子而已，這支 YAMAHA 的片子對他來說只是一個開始而已，片子的完成他也非常地滿意。調完光已經是超過午夜十二點了，他送我回家，在車上一直告訴我這片子結束後他要帶我好好去玩，到底要怎麼玩我到現在還不知道，但是可想而知，這個「玩」是很曖昧的，是需要身歷其境才會知道的，下車的時候他告訴我：「鍾……導，明天早上八點半見！」

他還問要不要順便來接我，我說不用了，我自己過去就好。隔日一早，還沒八點半我就已經到了後期公司，我沒有等他來，開始把未調完的光繼續做最後精調，心裡也沒多想什麼，我覺得做老闆的人晚一點出現是正常的，何況他的出現只是來陪我，當我的精神支柱而已，技術上的事他也沒有任何意見。

大概九點時，後期公司轉給我一通電話，他公司的製片打電話給我，他說：

「鍾導，你是不是跟王先生八點半有約？」

「對啊。」我說。

「王先生昨天晚上已經走了。」他很快地告訴我。

當時我聽不懂他的意思，一個在幾小時前還活生生的人突然就不見了。後來我從製片身上得知，他昨天晚上回公司，跟他們提到跟鍾導約隔天早上八點半見面，他在離開公司回家的路上可能因為太累，車子在準備下橋時，沒有控制好速度，就直接撞上了分隔島的橋墩，當場就走了。

事隔一年後，他公司的製片小徐突然打電話給我。沒頭沒尾地問我：

「鍾導，王先生有沒有找你？」

「小徐，你這樣問我實在太怪了吧！」我說。

86

他跟我解釋說，王先生有托夢給他，問他有沒有去找鍾孟宏，而且在王先生的托夢裡一再叮嚀他要來找我。小徐是他們公司的製片，也是後來公司的負責人，當初就是他們幾個人合組了這家公司。那天下午我們兩個開車上山去看王先生，他的牌位被安置在六張犁的山上，我們在那邊燒完香之後駐足了一會兒，心裡納悶著王先生是不是有什麼事情想告訴我。小徐告訴我，王先生在夢裡跟他說，他在另外一個世界過得很好，現在好像是在當一個棒球教練，後來我們燒了一些紙錢給他，以備他不時之需，看著紙錢在火爐裡面慢慢的一張一張萎縮、變小，最後剩下一點點灰燼，突然間不知哪來的風，把火爐裡面的灰燼捲了起來，感覺好像是一個聲音透過那陣旋轉的風在訴說著什麼，我不知道我跟他的距離相隔有多遠，但是那陣風捲起來的時候，我真的感覺到他就在附近。

這幾年來進出大陸拍片，發現跟大陸工作人員相比，台灣的工作人員更顯得文質彬彬，這些大陸工作人員，可能是因為民族性的關係吧，他們常常大事化小事，小事最後弄成大事，常常再怎麼大的事情都是跟你講：「導演，沒事！」最後變成大事以後，可能人就不見了，等到風平浪靜後，才從某個角落裡偷偷溜出來。

二○一四年，我在大陸拍一個汽車廣告，其中一個畫面是一個爆破的鏡頭，當初我的要求是希望用真的石材來築一面牆，然後把整面牆炸開，過去他們在處理這種類似鏡頭時，為了安全，他們會用保麗龍處理成類似真實的牆面，問題是保麗龍牆面炸開後，其重量感並沒辦法顯示出真正的威力。在拍攝前，來來回回跟火藥師做好多溝通，試了好幾次，最後還是搭了石材牆面，火藥也埋在牆裡了，準備喊Action前，我再問了一次師傅：

「師傅，沒問題？」

「鍾導，沒問題！絕對沒問題。」他如此回答。

「師傅，等一下的效果到底會怎麼樣？」我再一次問他。

「就像導演所講的，威力一定非常非常夠！」他回答說。

87

「安全呢？」我繼續問。

「沒事，牆炸開來，石塊頂多噴個一兩公尺而已。」他很有耐心地繼續說。

就在攝影助理把兩台機器架好，準備開拍時，攝影機附近大概站了十幾個人。

「開機，炸」我喊道。

那位老兄拿著兩根電線在那邊相互擦呀擦著，整個牆面一點反應都沒有。

「師傅，到底行不行？」我開始慌了。

由於預算的關係，整個爆炸是不可能重來的，更何況築這面牆，不是一天兩天的事情。師傅抓抓頭一句話都沒說，他還是拿那兩根老鼠尾巴不斷來回擦著，又跑到牆後檢查線路，再一次準備好的時候，突然間攝影機附近的人，不知道是想通了還是怎麼樣，紛紛走開。機器很快地開機，炸藥被引爆了，但是可怕的事情發生了，當初火藥師估算錯整個炸藥的威力，一堆比頭還大的石塊直接往攝影機衝過去，當初如果第一次引爆成功的話，那些站在攝影機附近的人一定像保齡球一樣被擊倒，而且死傷一定非常慘重，在這次真正引爆的時候，除了支撐攝影機的三腳架被打斷之外，沒有傷及任何工作人員，真的是感謝上蒼，如果有人員傷亡的話，因為這片子而造成這樣的結果，我真不知道接下來的人生如何過下去。

現在從中國飛回台灣，行李再也不能帶打火機了，每次下飛機時，第一件事情就是在機場外跟人家借打火機，點上一根菸，消弭飛機上不安的情緒。一次在松山機場，領完行李以後直奔外頭，當時外面只有一位中年男子在抽菸，我走向他，很客氣地跟他借火，他也很客氣地把他嘴上的那根香菸遞給我。看著他遞給我的那根菸，我頓時後悔了，接也不是，不接也不是，那根菸只剩下短短的屁股，因為那老兄是咬著菸抽的，所以菸上還有他的齒痕。齒痕的凹陷處還沾著他的口沫，那根菸只剩下短短的一截菸已經沒有多少地方可以讓你握了，最後基於禮貌，我還是把那根菸接了過來。其實對抽菸的人來說，借別人的菸點上來點是很普遍的事情，但是我從來沒有接過那麼短的菸，雖然很不甘心，但還是用它把自己的菸點上

台北　2016

了，點完以後很禮貌地把菸還給他，他揮揮手像趕蒼蠅一樣，用一種濃濃的大陸腔回答我：

「把它丟掉了吧！我不要了。」

那個人昂首站在台灣的機場前，背著一個窄扁的LV袋子。後來我一起把我的菸也丟了。離開機場後。一路上很難把那菸屁股從腦袋裡面揮開。

常常在台灣拍電影，很多人告訴我，不要放棄大陸市場，當然沒有人想放棄大陸市場，但是說實在，對電影而言，這個市場常常只是看得到吃不到，很多時候忙了老半天，最後其實看到的，只是一個有齒痕的菸屁股而已。

前幾年的一天，突然接到電話，迎面而來的聲音問我說：

「同學，你還聽得出來我是誰嗎？聽不出來了齁？」

「廢話！我當然知道，你是鳥毅啊！」我說。

他不知道從哪裡知道我公司的電話，在二十多年後的某一天打電話給我。這位同學從畢業後就沒再看過他了。他在某家大公司上班，後來升到副總，在公司是一個有分量的人。這幾年他被公司派到東莞，在那邊管理整個工廠。其實他打電話給我也沒什麼特別事情，就是叫一下同學，問最近好不好而已。我記得他從來沒有叫過我的名字，永遠都是「同學」，我不曉得他叫別人是不是也是同學，但是在他眼裡我的名字就叫「同學」，似乎直呼名字沒辦法表達那種欲言又止的情感。在電話裡面扯一陣子後，他告訴我：「同學，你的法國餐廳到底還要不要開？」

當時我愣了一下，他繼續講著法國餐廳的事情，好像他已經花了半輩子的時間在等待，我竟然一點也不聞不問。他幫我回憶了整個法國餐廳的事情，他說有一次我到他們那個骯髒的住所找他時，我曾經提過畢業以後要去開高級法國餐廳，然後我會聘請他當這個餐廳的負責人，幫我管理餐廳。同學間的睡語，沒想到他到現在還記得，幸好他沒真的相信我會開一家法國餐廳，不然傻傻地等我那不是太無言了，不過如果我真的開成餐廳，有幸聘他為負責人的話，他那個福福泰泰、和藹可親的樣子應該會讓餐

90

廳賺很多錢。電話中，他花了一些時間虧我，後來問他工作的事情，他也沒多聊，只提到他現在外派在大陸，沒多久掛了電話，掛電話之前他再次提醒我：

「同學，沒事要多聯絡一下，大家出來吃吃飯、見見面。」

後來我還是沒跟他出來吃飯見面，直到最近我才聽說他已經走了，他在二○一四年的暑假離開人世。

聽其他同學說，他已經在大陸好幾年了，太太是大陸人，曾經跟他在同一個大陸工廠上班，現在妻小都定居於台灣。因為小孩慢慢長大了，他想調回台灣工作，多一些時間陪老婆、小孩，雖然公司一直希望他能留在大陸，鳥毅計畫年底回台灣，縱使要辭掉工作也在所不惜。

事情發生的原委是這樣子的，他在大陸的時候，有一天洗澡時，熱水器漏電，就這樣被電死了，聽說是事情發生了一陣子之後才被發現的，當時身體已經被電得焦黑了。

他的後事，幸虧幾個大學同學幫忙處理，包括跟公司談判、賠償。但是我這個當同學的知道他意外過世的時候，事情已經過半年了，除了嘆氣再一次感到人生的無常外，好像什麼都幫不了。

這些年，我慢慢地跟一些老同學有所接觸，看著這些曾經一起長大、一起看 A 片、一起瞎混的同學，容顏慢慢老去，除了對時光有所感嘆以外，也會聽到他們講很多事情。這幾年拍電影，很多故事都是從他們身上聽來的。其實每個人身上都有非常多故事，很多人在這些故事裡，一天一天地過活，而且活得很自在，但是也有很多人，在故事裡，一年一年地爬行，活得度日如年。拍電影的人，沒有年月日的，他們生命的劃分，就是第一部電影，第二部電影……每部電影中間，都虛虛渺渺、很不踏實地在時間的縫隙裡緩緩度過。

傷感這症狀是沒藥醫的

很多時候不要太認真

拍拍肩、喝喝水，症狀很快就過去了

臭豆腐 3

我從小住的地方叫作豐隆村，它是位於屏東縣南端的一個小村落，由於知名度太低，每次有人問我們豐隆村的居民，你是從哪裡來的，我們都回答昌隆，昌隆村緊鄰著豐隆，中間只隔著一條中正路，兩個村落都很小，頗有相依為命的味道，但是由於所有政治、宗教、警政及學校都集中於昌隆村，自然豐隆村就較不為人所知了。隔一個省道，大概騎腳踏車十分鐘的車程，可到達一個叫石光見的小村莊。石光見雖然很近，但是能去的機會不多，可能原因是豐隆村是客家村，石光見是閩南村，雖然隸屬同一鄉，但是生活文化上都很不一樣，所以每次去石光見有一點像出國的感覺。

石光見村子裡有一個市集，從下午的時間就開始了，非常熱鬧，大概是我唸小學中年級時，有天下午，我一個人大概花了半個小時走路到石光見。在往石光見的路上，會經過一個墳場，經過時會不自覺地加快腳步，縱使大白天，也是很怕有不知名的東西從墳墓裡爬出來。其實去石光見也沒有什麼特別目的，身上沒有半毛錢，什麼也買不起，什麼也玩不起，只是想到一個陌生的地方，到處看看，然後若有所思，一事無成地走回家。

那一次我不知道從哪裡騙來了幾塊錢，可能是從奶奶身上，或是從謊報的班費裡面省下來的。在石光見，我第一次買了臭豆腐，那應該是我人生的第一盤臭豆腐。平常在家裡，除了正餐以外，基本上是沒有零食可以吃的，唯一的零食就是在小雜貨店裡不知道添加了什麼色素的糖果，因為便宜，只要花一毛錢，就可以含在嘴裡一整天。其實這種日子，我們也不會覺得辛苦，因為全台灣最窮的人大部分都聚集在這樣的小鄉村裡面過生活，大家都一樣窮的時候，你就不會覺得苦是什麼東西了。

賣臭豆腐的是一個中年歐巴桑，油鍋放在小小的推車上面，幾個盤子，用過的盤子就放進旁邊桶子的水裡，上下來回兩下就拿起來了，她不提供椅子，客人就站在攤子邊靜靜地把它吃完。那盤臭豆腐不只是我人生的第一盤臭豆腐，也是我人生的第一道人間美食。沒有人教我怎麼吃，很自然地一口臭豆腐、一口泡菜，慢慢地把它吃完。在侯孝賢的電影《童年往事》裡面，其中有一個畫面非常觸動我，就是那個小男生在戲院旁邊吃著包子的鏡頭，當時看到這畫面時，它隱隱約約勾喚起我那個年少的情景。

其實在石光見沒待多久，很快地就小跑步回家，希望在爸爸媽媽回到家裡時，自己就已經在餐桌前就定位，假裝在做功課，一副乖小孩的樣子，如果比他們晚回家的話，那天晚上的日子就不好過了，到時候

94

被臭唸到彷彿自己是一個不解父母辛勞、忘恩負義的壞小孩。

上大學後，當我再回到石光見，就再也沒有看過那家攤子，甚至曾經問附近的攤商有關這家臭豆腐攤的消息，他們都跟我搖搖頭，說很早就搬走了。

小時候很少能真正花錢買點心，不只有我這樣，其實大部分的人都是如此，只要有人敢拿出零食，身邊一定圍滿了蒼蠅，分到最後一定會有我哭，就是那位拿出零食的小朋友，同班同學有人很聰明，每次當他打開科學麵，放進調味料後，他一定先吐一口口水到麵裡，然後大喊有人要吃嗎？這位同學從小就有玉石俱焚的觀念，聽說他後來在桃園當警察。其實我們最常吃的點心是黑糖茶泡飯，作法是把家裡的剩飯放一點黑糖，加一點白開水拌一拌就這樣吃了，這也是我爸媽每次睡完午覺，到田裡工作前一定會吃的東西，漫漫的午後，所有的體力都是靠這樣的東西來維持，他們不相信單純的午餐可以提供他們足夠的體力，總是午覺起來後還要加這麼一頓。媽媽每天都到田裡工作，爸爸是一天交給鐵路局，一天交回給自家的田裡，家裡如果沒有爸爸那鐵路局的薪水的話，純粹靠種田，大家一定撐到四腳朝天。

爸爸在南州火車站上班，工作一天休一天，一大早的時間出門，隔天也是一大早回來，換個衣服，隨即到田裡開始工作，每年每天就這樣循環著。其實鄉下務農的人都是這個樣子，沒有週休二日，更沒有勞動節補假，一年三百六十五天大概工作三百五十八天，剩下的時間就給了祖先和神明了。

那時家裡沒電話，每次爸爸上班後要找他，總是要騎腳踏車到村的另外一頭打電話，電話的所在地是一個鐵軌旁的小房子，裡面沒人管理，你就直接走進去，把電話拿起來，那是一種很古老的手搖電話，搖個幾圈後就會有人在另一頭把電話接起來，如果沒人接就再繼續搖，終究一定會有人回應，大概再等個十五分鐘爸爸就會來接電話了，電話的傳輸不是很好，告訴對方麻煩轉接南州火車站鍾先生，接通以後，常常要緊貼著話筒扯著嗓門才能把事情問清楚。通常沒有什麼大事情，頂多只是媽媽交代下班後買些日用品回家。

95

伊斯坦堡　2018

爸爸上班前，總會拿起一張衛生紙，把它折成長條狀，然後沿著腳趾趾縫來回地穿梭，用衛生紙把腳趾隔絕起來，弄好衛生紙後，再把襪子穿上，完全看不到裡面的醜態。後來我才知道，這是吸腳汗、防香港腳用的，長大後不經意看到有人穿五趾襪，驗證了現代人也有前人的困擾，只是五趾襪在我看來，還是有種說不出來的低級。

世界上有很多偏方祕笈。有一次去土耳其旅行，路過一個店家，看到疑似店老闆的人坐在椅子上，雙腳泡在一個透明塑膠水盆裡，他的旁邊放著一個立頓的紅茶包盒子，我駐足在店門口，兩人點了頭，彼此心領神會打了招呼，因為語言的問題，接下來我們用手語溝通。

我用手指指著茶包，比著喝茶的動作，意思是說：「這茶包不是拿來喝的嗎？」他跟我搖搖頭，手比著腳下的塑膠盆，意思可能說：「不，是拿來泡腳的。」當然，也有可能他誤會我的意思，以為我要找他喝茶，因此而告訴我：「我現在很忙，沒有時間跟你一起喝茶。」

我沒有再細問下去，連忙拿起相機，他老兄一看到我的相機，把手架在椅子上。他希望他泡腳的樣子，用一種較威嚴的姿態被拍攝下來。

其實茶包的功能很多，除了用來品茗、泡腳外，聽說也可以放在鞋子裡，用以除臭除濕。

由於我跟哥哥們的年紀差了滿大的歲數，所以在我唸小學的時候，所有哥哥都出去外地唸書了，也許是因為他們去都市唸書後，感受到城市的文藝氣息，他們深深覺得小時候沒有被送去學鋼琴或小提琴，以此為憾。有段時間，他們回家時，常常唸我爸爸，希望能送我去學這些鬼東西，爸爸被唸了一陣子後，就在上國中前的暑假，有一天爸爸帶我一起去上班，我們坐公路局的車子到潮州下車，進了一家百貨店，裡面賣一堆制服跟書包，很奇怪地，更裡面有個角落，也兼賣著一些樂器，爸爸指著放在玻璃櫃裡的小提琴詢問價錢，當我聽到那個數字時，我心想，如果我沒有記錯的話，那不是老爸將近一個月的薪水嗎？我依稀記得他吞了一口口水，原先他渾厚的嗓音，變成了一種喃喃自語，無法分辨的聲音。最後老闆看著眼前這兩位鄉下人，很客氣地把零頭去掉，爸爸把小提琴買下

屏東　豐隆　2016

來了。

接著他繼續完成他的上班之路，我抱著那副小提琴，一個人坐車回家，我沒有說過我要學小提琴，但是我現在有一把小提琴了，而且爸爸已經安排好老師，將來的每個週末都幫我上兩小時的課。

每個星期六早上，我騎著家裡那台農用的腳踏車，我的身形完全無法跟腳踏車的高度配合，每次停車時，腳總是無法著地，一定要想辦法先跳下來，才能站穩，我把小提琴綁在腳踏車的後架上，過了一省道，經過石光見，最後來到佳冬國小，上課的地方是在佳冬國小的教室裡，可能老師是佳冬國小的音樂老師，所以才用這個地方作為他私下授課的場所。那段時間的記憶非常短，短到我只記得兩件事，第一個就是，我曾經學過的唯一一首曲子叫做〈荒城之月〉，這是一首日本民謠，曲調簡單，但是好聽，另外一件我記得的是有天上課時，一打開琴盒，發現接近小提琴底端的繫弦板，整個斷掉了，由於整個弦都是被繫弦板所拉著，所以整個琴弦在琴盒裡四散亂飛，我呆住了，我不記得我曾經撞到過任何東西，老師看到我發愣的樣子，走到我面前，他看著琴盒問我：

「這小提琴多少錢？」

我不敢說，只是搖搖頭，接著他數落了這小提琴一頓，他說我們被騙了，這不是很好的琴。我心裡想為什麼你當初不早說呢，後來課也沒上了，就直接騎腳踏車回家。回到家，爸爸知道了整個情形，他也沒多說什麼。

我的小提琴人生就這樣結束了。

唸國中的時候，我沒有留在原戶籍地就讀，反而跑到車程四、五十分鐘的地方唸書，也因此慢慢跟同村的小學同學越來越疏遠。就讀的初中是一所很有名的棒球學校，學校是私立的，裡面的青少棒、青棒都曾代表中華民國得到世界錦標賽冠軍，但是很可惜的，在我就讀的那幾年，那段時間學校的棒球非常沒落，常常在全國賽還沒打入總決賽就被淘汰了，很多人說那所學校是棒球的搖籃，曾紀恩、徐生明、趙士強、李居明等都是從那所學校出來的，包括李瑞麟教練是我們當時的體育老師，每次上課，他叫兩個同學去把棒球球具拿出來後人就不見了，其實他每天處理棒球隊那些牛鬼蛇神就已經夠忙了，哪還有時間來陪我們玩棒球。下午時間，常看到我們董事長坐在一張大藤椅上看著球員練球，他

99

在台北開了一家醫院徐外科，醫院賺的錢就是貢獻在他所熱愛的棒球上，他的精神跟台灣的導演還蠻相像的，辛辛苦苦把自己的儲蓄投注在自己熱愛的電影裡面。

南部的暑假非常難熬，太陽惡毒的程度跟停經不順的女人一樣，不可捉摸，父母親耕了一甲多的農地，暑假期間就是他們收割的時候。那時候總覺人生過得非常悲慘，每天看著四合院大堂前黃澄澄曬著的稻穀，深怕黃昏的到來，到時就要把稻穀全部收進布袋內，再把撐滿了稻穀的布袋推回室內。每天都過著同樣的生活，一早把一布袋一布袋的稻穀推出來，倒出來後，舖平，黃昏的時候再把稻穀收回進布袋，期間，三不五時還要緊盯著曬穀場，以防那些可惡的麻雀在穀堆裡大快朵頤，更可怕的是，突然來了一陣西北雨，那真的是忙到人仰馬翻。當時有個電視節目叫「農家樂」，我真的不曉得那些電視製作人是不是瞎了眼，還是我們政府在睜眼說瞎話，他們永遠只會欺侮那些沉默不出聲的農民。

高中聯考完，我回到了家裡，爸爸問我考得如何？我說應該還可以吧，然後我們就沒再討論了。那時候頂著太陽，每天做著白日夢，心裡想說，到台北之後每天都要玩到不知今夕是何年。其實人生每個階段，都在幻想著下個階段應該會更好，下個階段永遠都在重複上個階段，等到你再回首時，每個階段沒有什麼好或不好，只是把你年少曾經歷過的感覺到無聊的人，長大後也很容易感覺無聊，只是年紀大以後的無聊比較像是冬天即將來臨，找不到食物的螞蟻傍徨未知。

高中聯考完，在家待了整整一個暑假，最難熬的時間就是放榜前，聯招會在七月二十號放榜，放榜前兩天，就會收到成績通知單，那時你知道會進到哪一所高中了。放榜只是一個正式公告，所有參加聯招的學生通常該哭或該笑都是在收到通知單之後就知道了。

成績單通常會在十七、八號從台北送出，再隔一天，便寄到屏東的家裡，最晚再隔個兩天，二十號之前一定會收到。

其實從回家的第一天就開始等著郵差的來到，雖然離成績單被寄出的日子還久，但是心情上已經開

始在等待了，從早上等到晚上，再從晚上等到隔一天，天天都如此，每天就乾等著，順便幫忙著那沒日沒夜的農事，哪裡都逃不了。

那時候家裡的三合院裡住了另外一戶人家，大伯母雖然有三個女兒，但是膝下無子，在很早的時候，向我二伯父認養了一個男孩，他們五人居住在三合院的一個角落。大伯母是一位因為戰爭而受害的女性，我大伯父在二戰期間被日本徵召去南洋當軍伕，戰爭結束之後再也沒有回來了，守寡的時候她還很年輕，約莫三十歲而已，小孩年紀還很小，在那鄉下保守的年代註定要過著攜子守寡的日子。漫漫的長日，對那一代人來講，除了默默地過日子之外，絲毫沒有抱怨的權利。

我一直覺得我爸爸只有兩個哥哥、三個姊姊，雖然隔壁住了大伯母，但是我一直覺得「大伯母」只是一個稱謂而已，是某個遠方親戚借住在我們家隔壁，一直到中日戰爭結束二十幾年後，突然遠從東南亞捎來了一封大伯父的來信，那時我才驚覺，原來我爸爸有三個哥哥，以前我常叫的大伯母，原來真的有個丈夫，就是我爸爸的大哥。信的內容大意是，戰爭完後，因為機緣的關係，他留在印尼，現在日子過得不錯，在印尼他有個很大的莊園，甚至還有賓士車、傭人，他希望下個月返鄉探親。我大伯母目不識丁，面對這封內容深奧的信件，她應該覺得這幾十年好像被開了一個大玩笑，其實更大的玩笑還在後面。大伯父在預定的時間返鄉，他的返鄉陣容非常盛大，整個團體約莫七、八個人，除了他以外，還有他的子女，而且這只是他一部分的子女，另外一部分子女還留在印尼。有人說他在印尼娶了三個老婆，我不曉得這真實度有多少，但是看到他眾多子女，應該不是靠一個老婆獨力完成的，我真的不曉得大伯父在印尼做得多好，但是他宛如一匹種馬般，在那遙遠的千島之國造就了不少後代，而且這些素昧平生的下一代全部都是我的堂哥堂姊，沒想到一場戰爭，他讓鍾家的族譜在印尼發揚光大了。

回來後，他吹噓著在印尼的豐功偉業，但是對元配的生活絲毫沒有做任何的改善，那時候我年紀還很小，真不知他們那時相遇是怎麼樣的情景？大伯父把子女帶回來以後，沒多久自己就溜回印尼了。從

芝加哥　1993

此大伯母家就熱鬧了起來，原先她安安靜靜的生活竟然變得要照顧更多不相干的人，因為子女人數眾

多，學業的程度也不一樣，有些唸小學、有些唸初中、更有些已經唸到高中了，不曉得他們在印尼風風

光光，為什麼要來台灣的小鄉村跟著我大伯母過著辛苦的日子？這段時間一直持續了好幾年，最後一次

是大伯父一聲不響地回來，把子女帶走，他就再也沒回來了。

這幾年來，很多導演或知識分子很喜歡作國共戰爭後兩岸生離死別的論述，那種真實小老百姓的痛

苦，被他們浮誇不實的手法所扭曲著。每次看到這種作品時，真的很想找出作者，狠狠地把他們招到眼

珠子爆出來。

所謂的「真實」是什麼？「真實」透過這些小說、電影的美化，人人好像變成時代的亂世兒女。電

影裡亂世兒女的生活是沒有柴米油鹽的，但是像我大伯母這樣時代下的女性，卻是無力翻轉命運，只能

一天天地過著她的日子。高中以後，大伯母跟她的養子搬到屏東市區住，我再也沒看到她，沒多久她離

世了。

從國中開始，爸爸就不再修理我了，在此大家不用對我爸爸做報警舉發的企圖，小時候的鄉下，哪

一個小孩沒被修理過，沒被修理才是不正常的。我爸爸是個寡言的人，很少跟你聊心事，甚至他加薪的

事情也不提，他的日子就像一個訓練有素的士兵，非常的有秩序。

放榜日期一天天地接近，總覺得成績單的鬼影隨時都會出現。雖然成績單明明還沒寄出，但是無時

無刻地想著它，想著它在被列印、被放入信封、被分類、被放在火車站，想著它在某一列火車上過了無

數個山洞、穿過嘉南平原、到達高雄，再轉換另外一台火車往更南的台灣駛去。

成績單從台北寄出兩天後，我依然沒有收到。

我每天都在家裡轉來轉去，甚至跑去郵局問有沒有我的信，郵差永遠帶著微笑搖頭。我們的信通常

下午的時候會送達，但是每次不是跳過我家，不然就是送來某個堂哥、表哥結婚的喜帖。時間從一天天

倒數，變成一秒秒地數著，明天就要放榜了，照理說，昨天前就應該要收到成績單了。那天一大早遇到

爸下班回來，看他就像平常一樣地走進家門，脫掉鞋子、襪子，腳趾間露出一團不成形的衛生紙，上班的衣服換掉後就到田裡工作了。

那時候心裡面很想問他成績單的事情，後來看他那鐵血無情般的表情，心裡想還是不要問好了，搞不好下午就收到了，一直到下午，郵差終於來了，還是沒有。當時的感覺好像自己是世界末日唯一的生還者，所有人都離開了，只把你留下，心中一萬個不知所措，不知道要向誰訴說。

那時候胡思亂想一堆，包括，當初考完交卷的時候，我的考卷事實上沒交出去，自己不小心帶回家了，或者聯招會裡有什麼陰謀人士刻意隱藏我的考卷，甚至我根本沒有報名這次的聯招，一切只是我的想像。一個成績單已經引發了一連串神經質的想像和猜疑，不曉得繼續下去，會不會種下往後無法挽救的悲劇。

一直到晚上爸媽回來了，三人坐在一張小桌子上吃飯，很早的時候，哥哥們便離家去外地唸書了，所以三餐只有我跟媽媽吃飯而已，其實跟父母吃飯是一件極無聊的事情，他們不會噓寒問暖、幫你夾菜，僅是坐著安靜地吃飯，我頂多會跟他們說，明天要交班費或是什麼一大堆有的沒有的費用。

那天晚飯我終於忍不住了，再這樣下去真的會出人命，明天都已經要放榜了，還不知道自己考幾分。

我爸爸是一個很嚴肅的人，每次問他問題，他有時要回不回，冷冰冰的樣子。真的令人倒退三尺，

比如說：

「爸，你有看到我的鑰匙嗎？」
他不回你，再問一次之後，他會用一句很兇、很有哲理的話回你說：
「在你手上啦！」

各位，「在你手上」這句話你大概聽不太懂吧！這是我被罵了很多次之後才領悟到的，就是你自己去找，找到之後就會在你手上了。

「爸，我還沒有收到成績單。」逼不得已我還是問了他。

他聽完，還是一樣不大願意回話，他慢慢把飯吃完，把湯喝盡以後才問我說：

嘉義　2016

「你自己覺得考得怎麼樣？」

「應該還好吧，沒有上附中也會上建中吧！」

隨後他就離開了座位，沒多久，他手上多了一個信封。

「幹！竟然他已經收到成績單了。」我非常地驚訝，心裡低聲地飆罵著。

他完全不露聲色，而且早上我看到他下班回來時，他就已經拿到成績單了，應該不能說他收到，他是在昨天就已經攔截到成績單了。

事情是這樣子的，當成績單從台北跟著一批批的信件在不同的車站被丟下來，等到這批信件到達爸爸工作的南州火車站時，因為他跟火車的郵務士蠻熟的，當下他就問有沒有我們家的信件，那時候郵務士便將成績單這封信抽出來遞給他。

事實上，昨天他已經知道了成績，也沒電話報信，今早回來時也不講，一直到吃飯，如果沒問他，他可能還是不講。這兩天我像傻瓜一樣天天都在等，也不知道他心裡面在想什麼，是在氣我考得不好，沒有達成他的願望呢？還是只是純粹的百年難得一見的惡作劇。

在沒有心理準備下我把成績單打開，我還記得上面的數字：六○三‧五，離第一志願六一三‧五整整差了十分。他在我看完成績以後，也沒說什麼。

接著渾渾噩噩地過了八月暑假，在八月結束前的某一天，他親自帶著我去台北註冊，出生於公務人員家庭的小孩，真的沒有什麼榮華富貴可以享受，註冊前一天晚上，我跟他兩個人坐著普通車從潮州站出發，每站必停地，隔一天早上到達台北，為什麼會坐普通車呢？因為身為鐵路局的職工家屬坐普通車是不用錢的，如果坐普通車以上的列車可能就要加票價補差額。這種旅行真的非常不可思議，一站一站地由南到北，到台北的時候我記得還去拜訪了他的一個好朋友，在他家吃了一頓早餐，一站一站地由南到北，到台北的時候我記得還去拜訪了他的一個好朋友，在他家吃了一頓早餐，花生配豆腐乳。

爸爸的朋友是在同村一起長大的，他很早的時候就離開了家鄉，希望能遠離那日復一日的生活，但是最後不知道生活到底缺了哪一塊，爸爸的好朋友多了一個喝酒的習慣。那天早上看到他時，只見他滿

108

臉通紅，整身的酒氣，好像喝酒喝到天亮的樣子。

沒多久我們離開朋友家，到學校報到，買帽子、制服、體育服、書包……時間拖得非常非常長。爸爸看起來顯然是鄉下來的農夫，他黝黑的臉龐完完全全是南部太陽長久烘烤出來的膚色。

當初大哥結婚時，我小學還沒畢業，看著我爸媽和親家站在台上，很明顯這兩對人馬來自兩個不同的世界，嫂嫂的爸媽非常光鮮，屬於生活很好的外省家庭，我爸媽皮膚黝黑，是來自南部的種田人，兩家人的結合看起來非常古怪，好像有種黑人跟白人聯姻的感覺。

我跟爸爸兩人在學校大禮堂裡一關接一關地付錢、買衣服，我覺得這些新生跟我們這些南部來的好不一樣，每個人文質彬彬如潘安再世一樣。還有那些正在現場幫忙的學長，各個幽默大方，雖然附中不是第一志願，但是能進到這間台北市的公立學校，心裡著實悸動，但是悸動很快就消失了，突然間爸爸把我拉到一旁，他叫我小名跟我說道：

「你那些體育服、課本可不可以開完學之後再來買？」

我臉上一陣納悶，他突然聲音變小，用客家話說著，似乎在講什麼見不得人的事情，深怕別人聽到。

「我帶來的錢已經全部用光了，接下來的錢已經付不出來了。」他說。

那時候我心裡一陣苦澀，頓時說不出話來，沒多久，我們東西收一收就回家了。整個註冊除了註冊費交了以外，還有很多東西都還沒有買，那時候也沒有去問註冊組的人，想說等開學以後再買應該沒問題吧！

當天晚上，我們又坐上了另一台普通號，又是這麼一站一站地回屏東，結束了兩天兩夜的台北遊。

爸爸四十歲壯年的時候，患了一種病，在患病的當下，他就已經沒有辦法再去工作了，每天都待在家裡，身體非常地消瘦，常常沒有理由的咳嗽，那咳嗽聲在我的記憶裡是任何杜比系統都做不出來的。悶悶的，很有禮貌卻帶有很多無奈的樣子。爸爸有時候刻意想把東西咳出來，但是一直力不從心，家人那時候遠遠地跟他保持距離，甚至你接近他的話，他會伸出

聲音好像是從一個沒有力量的肺發出來的，很有禮貌卻帶有很多無奈的樣子。

109

土耳其　2018

手叫你離他遠一點，當時他的碗筷餐具都有專屬放置的地方。後來我才知道那是肺結核，在我當時的小腦袋裡，根本不知道那是什麼鬼東西，只覺得家裡籠罩著一個不好的氣氛，常常半夜裡我在他的咳嗽聲中醒來。

整整拖了兩年，我非常懷疑在那段時間裡我是否有跟他講過半句話，其實不講話與父親的距離越來越疏遠，而是心裡面潛藏了一種恐懼無法說出，深怕他就離開了我們。

很幸運地他康復了，而且一直到現在，除了耳朵聽不太清楚之外，一切都很好，尤其對外面的人異常地客氣。幾年前，他因為過馬路被一個莽撞的貨車司機撞飛了起來，他倒在地上，司機很緊張地下來看著他，打了電話叫救護車過來，在等待救護車的過程中，他竟然跟司機講：「如果你趕時間的話就先離開吧！我自己在這邊等救護車就好了。」

這種善心是何等的荒謬，尤其在這有仇必報的工商社會，這件事他沒有告訴我們，後來是大哥回家的時候看到他走路一拐一拐的，身體有非常多大塊的淤青，甚至大腿的地方腫起了一大包，一問之下，爸爸才把整個事情講給他聽。更離譜地，他還幫那位肇事者說情，他說那位司機因為趕時間才會撞到他，也不是故意的。後來司機到醫院看我爸，希望能尋求爸爸的和解，但是他只揮揮手說算了吧。

幾年前大哥走了，對他來講是件蠻大的打擊。大哥是爸爸所有小孩裡面固定每個禮拜六都會回去看父母親的，他走的那年六十一歲，倒下去那一刻，爸爸剛好在現場目睹了。從那次以後，每次回去看老爸，他顯得更沉默，問他是不是因為大哥的關係，他也不否認，他說他常常睡不著，或是睡著以後兩三點就起來了，做兒子的我也無能為力，只能勸他想開一些，有問他說要不要把這件事情告訴媽媽，媽媽當時已經失智，對人事物不是很清楚了，他堅決地搖搖頭，覺得這個刺激可能會太大了。一年後媽媽也走了。

每次在家裡，都會經過我大哥倒下來的地方，心中總是有隱隱的感覺他還在這個屋子裡。有一次我問我爸爸，是否有在夢中遇過你兒子？他說沒有。

他現在已經九十歲了，重聽但堅持不戴助聽器，每次回去看他，發現他越來越沉默，不知道是因為聽不到而不說，還是有什麼心事。他不講話的時候比一顆大石頭還安靜。

屏東　豐隆　2018

前陣子他生日，所有人都提醒我，包括我的女兒們，都寫訊息提醒我……

「爸爸，記得跟爺爺說生日快樂喔。」

那天下午我打了電話給他，通完話以後，我在家裡的群組報告了我跟爸爸的通話過程，當時我是這樣寫的：

爺　喂

我　爸，生日快樂

爺　喂

我　爸，生日快樂

同樣的話來來回回十分鐘，最後——

我　……

爺　誰

我　我是……

爺　你是誰

來來回回又是十分鐘，最後他知道了我是誰，也知道我祝他生日快樂。

他很高興，

我眼淚掉下來了。

114

每次回南部一到家，看到爸爸坐在客廳目不轉睛地看著摔角或相撲，第一句話他永遠都是說「幹嘛又回來了，打個電話就好啦。」每次只要我回家，我總是偷偷摸摸地，從沒有告訴他，每次一告訴他，時間快到他會在門口一直等著，就像當初我在等高中聯招成績單一樣，待了兩天要回台北的當下，他總是會問我：「下次什麼時候回來？」每次回家的時候總是看到他一副像硬漢的樣子，每次要離開的時候，卻又離情依依的樣子，像可憐的老頭。我常常陪著他看摔角或相撲節目，甚至也會看一些三立民視之類的八點檔重播的長壽劇，我常常想到，他穿過了那麼長的歲月來到了晚年，在他年輕的時候曾經想過老年是這樣子嗎？沒有含飴弄孫、子孫滿堂，有的就只是病痛和寂寞，摔角和相撲，每次回到老家看他，離開時，看著他真的有說不出的苦澀。

有一天，我們又一起看著那些穿著小內褲或丁字褲的醜男彼此抱著推來推去摔上摔下時，他突然轉身握著我手告訴我：「我覺得人活在陽世，是一件很辛苦的事情。」

頓時我不知道怎麼安慰他，而且說實在的，我也不知道從何安慰起，他說這句話給我聽，可能也不是想得到什麼回應，因為不管我講什麼，他都沒辦法聽得清楚，記得當時我拍拍他的肩膀，繼續看著眼前的電視。陪著年紀大的人，總是有很多傷感的東西，但是傷感這症狀是沒有藥醫的，很多時候不要太認真，拍拍肩喝口水，症狀很快就過去了。不然認真起來，日子真的很難過下去。

幾年前當我爸爸還可以到處走動，耳朵也還算靈敏時，每次回到家，我會陪他出去散步，過程中，兩人總是有一搭沒一搭地閒聊著，我們會一直走到鐵路旁的小廟，在那裡待個二十分鐘，有一次我問他高中聯考成績單的事情。

「那麼久的事情誰還會記得？」他笑一笑跟我說。

接著他跟我講了一件他記得的事情，那件事是我這輩子從沒聽過的，他說，他有一個姊姊，家裡人很少提過她，那位姊姊是他們家的大姐，我爸爸是老么，姊姊從小很疼他，由於長得漂亮，所以很早的時候就有人來提親，年紀很輕的時候就嫁出去了。

當時我一聽，什麼！我竟然又多了個姑姑。

嫁過去沒多久，那位未曾謀面的大姑姑就上吊自殺了，詳細情形不解，可能是婆媳關係，事情發生

後，祖父天天在家裡磨刀，要衝到對方家裡去砍殺一番，後來被阻止了下來，大姑姑走的時候，我爸爸還在唸國民小學，但是他把這個記憶存在心裡面七、八十年，在他年老的時候突然跟我講了出來，我驚訝他在年少的時候曾經有這麼深刻的記憶掛在身上，也一直沒有說出，至於我掛念的那個成績單到底算什麼呢？

二〇一四過年前，我陪著大女兒去騎花東縱谷，三天兩夜，總長一百五十公里，一天的路程不長，平均下來也只有五十公里而已，但是沿路上坡下坡，看著小朋友們一路往前衝，自己只能在後面默默地踩著，沿途中，每次停下來，女兒貼心地問我：

「爸爸，你還好嗎？」

「廢話！當然不好啊！」我心裡大聲地咒罵，但還是露出了笑容說。

「沒問題，爸爸很好。」

最後一天，導遊好心帶我們去看奇山異景，整個車隊往玉山國家公園騎去，約莫十公里的上坡路程，在最後九點五公里的時候我忍不住翻臉了，我說我再也不要騎了，導遊告訴我說山上的風景有多漂亮，你會終身難忘的，其實我對美麗的風景興趣不高，對我來說一碗好吃的麵線或魷魚羹勝過聖母峰上的奇山異景。

不管他們怎麼勸，我都不為所動，女兒站在遠處，一點也不想勸我，因為她知道怎麼勸都沒有用。

其他一行十幾個人再接再厲地往人間仙境緩步騎去，我一路下滑直到山腳下，當初上山花了約莫一小時，下山五分鐘就到了。在荒郊野外的地方，剛好有一家雜貨店，我叫老闆娘幫我煮了一碗泡麵，度過了兩個小時的快樂時光，老闆娘不是很熱情，但是當她看到我東買西買，又是蠶豆酥又是飲料又是泡麵，笑容瞬間堆在臉上，最後差點請我跟他們一起吃午飯。

當天下午，我們完成了最後一段路的騎乘，到達了玉里。導遊很好心地帶我們去吃一家當地有名的臭豆腐店，在我們停好車走進店裡，真的不誇張，滿滿的人，還有長長的隊伍準備拿號碼牌，抽完號碼

牌，交給老闆，約莫再等個十五到二十分鐘，東西才端上來，一吃下去，記憶宛如穿過時光隧道，回到幾十年前，它跟我小時候在石光見吃的臭豆腐味道非常接近，我甚至懷疑這家是不是石光見那家臭豆腐的後代子孫傳承了阿嬤的配方所開的。我很喜歡吃臭豆腐，只要不是太誇張，臭豆腐怎麼做都會好吃。

通常一般臭豆腐，三五分鐘就能解決，付錢閃人，但是這一盤，我卻細嚼慢嚥地總是捨不得吃完，她就像初戀情人一樣，在海角天涯的一端相遇以後，永遠有說不完的話。當下在吃完那盤臭豆腐的時候，真的是離情依依，心裡有萬般不捨，正想要再叫一盤重溫舊夢的時候，女兒在一旁阻止我說：「爸爸，你不要再吃這種不健康的東西啦！」

在那個很多事不能說、不能做

只能悄悄地活著的年代裡

色情電影業者真是走在時代的最前端

日本　豊田市　2006

國中的時候，每天搭公共汽車上下課，車到了潮州，都會經過「南國戲院」，戲院的名字真的非常好，「南國」，充滿了一種亞熱帶的風情還有旺盛的生命力，每次公車經過戲院門口，掛在門口的大型電影看板上的豐胸美女，每一個是那麼的鮮活，那麼有生命力，好像東港鎮剛撈起的海鮮一樣。

其實車子還沒到南國戲院前，我就開始引頸期盼了，車子經過時，反倒低下頭假裝有心事的樣子，似乎對於窗外的景色毫不放在眼裡，事實上，整個眼角已經轉到快抽筋了，車子一劃過戲院前，看到看板上的那些發浪女子雙唇微開的模樣，當時真的想把耳朵靠過去，聽聽看她到底想跟我說什麼？

那是一個封閉的年代，電視只有三台，黨只有國民黨，愛情只有瓊瑤。

據我所記得，潮州有五家戲院，南國、潮州、中山，及東海，還有一家定位未明，主要是以脫衣舞為主。

潮州是離我家最近有電影院的小鎮，一個週末下午，三個男生背著書包在南國戲院的前一站下車，我們低著頭，滿懷著心事地經過一座教堂，然後上了橋，那是一條短短不到十公尺的橋，心裡卻感覺像跨海大橋一般的長，走在橋上時七上八下，生怕不小心被認識的人看到。過了橋，馬上就到了南國戲院，我們刻意地把書包的肩帶拉長，假裝不是好學生的樣子，到了戲院門口，我們躲到一個角落討論誰去買票，剪刀石頭布之後，他們所有人把錢交給我。

戲院前有一個小廣場，很多歐吉桑在那邊聊天下棋，或是坐在長板凳上面講一些漫漫人生的心得，我頭都不敢抬，直直地往售票口走去，那段路程真的是我人生最重要的一段路，也是成長的不歸路。到了售票口，我輕輕地把錢推進小洞，用著剛變聲沒多久的音調低語地說出：

「三張學生票。」

記得裡面是一個濃妝豔抹服裝俏麗的歐巴桑，如果她現在還在的話，應該年過八十了，她抬起頭看我，並沒把我放在眼裡，而且也沒把我的錢收過去。

「幹你娘，小朋友，長毛了沒？」她用台語說道。

那時候心裡著實一緊，不知如何應付，轉過頭發現兩個同學已經站得老遠，假裝一副不認識我的樣子。

正當我臉羞到不知如何是好時，她快速地把錢抽去，遞給我三張票，我抬頭看她一眼，售票的歐巴

122

桑微微露出奸笑的表情，眼神中似乎透露出一種「早秋」的意味。台語這個「秋」真的非常好，形容詞可以代表臭屁、囂張；動詞可以代表一種成長、早熟的意思。

戲院裡的座位是木頭椅子，跟一般正常的戲院沒有兩樣，最大的不同是這裡的觀眾大部分都是老先生，而且他們好像在這裡住了一輩子，戲院裡面混合著複雜的味道，包括食物的味道、發霉的味道、甚至尿騷味。

等待的時刻非常令人緊張，我們三個小朋友坐在板凳上，手抓緊著短褲，彼此不敢互相看，好像深怕從對方眼裡看見自己的拙樣。突然間，毫無預警地燈就熄了，史上最激烈的運動畫面就出現在眼前，那真的是令人措手不及，人生的第一次A片，在毫無準備之下竟然就這麼開始了，沒有片名，也沒劇情，來來回回十幾分鐘都是同樣的東西，感覺上是精采集錦。接著很突然地，所有的畫面都不見了，螢幕上出現了一個非常大的字幕寫著「請起立」，看到這幾個大字時，心裡非常駭然，明明生理反應已經到達了極點，馬上叫我們站起來，那是什麼意思，不甘情願地站起來，沒多久聽到「三民主義，吾黨所宗」時整個就軟掉了。

多年以後我慢慢才了解，我們的國歌是屬於療癒系的音樂，它對性犯罪者應該有很好的治療效果，警務系統在監獄裡面三不五時播放國歌，不只可以矯正裡面的性犯罪者，也可以避免血氣方剛的人犯下同性之愛。

從小進電影院，每次電影播放前總是全體起立，聽三分鐘的國歌。大概在我大學時，開始有人在播放國歌時，依然半躺在椅子上，不再站起來，當時有一些衝突發生，總是有站起來的人罵沒站起來的人不愛國，後來畢業後，我也不再站起來了，總覺得我不就是來看個電影而已嗎？為什麼還要先看一段教育影片？國歌的內容不乏是一些台灣老百姓富足安康的生活，山川秀麗到快讓人受不了的景色，到底有多富足、多秀麗，每人心裡都有自己的想法，為什麼我們的政府要一直提醒我們，他們為了台灣做了多少好事？其實在鄉下走一圈，山上繞一回，就真正可以了解這些老百姓究竟過著什麼生活，我們的山與河，到底被糟蹋成什麼樣。

剛從美國回來時，在公司上班，有天二老闆告訴我，過兩天我們去新聞局聽個案子。我問他是什麼

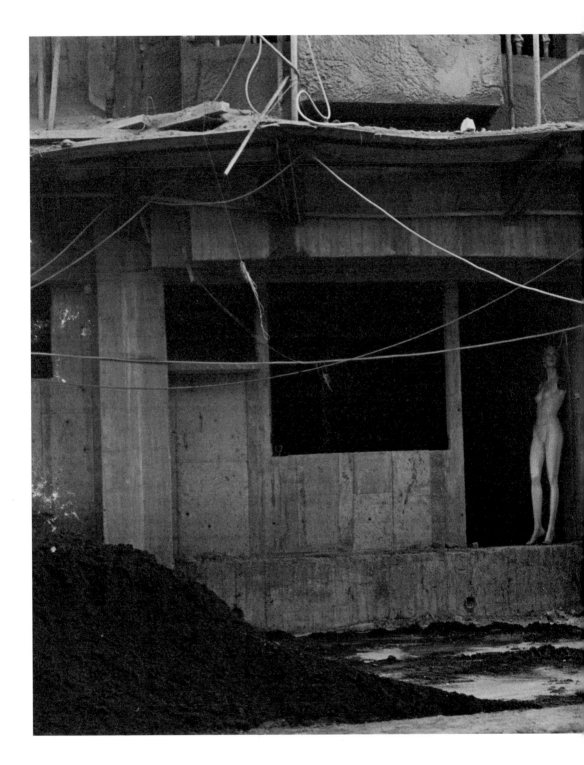

案子，他說是拍國歌。我心裡頓時納悶。二老闆叫我回去想想拍攝內容，我沒有想兩天，大概想了一個小時，我就拒絕了，心裡想我情願拍A片，我也不要拍國歌。

以前的A片叫「插片」，插不是字面上的意義，是更高深，帶有某種無法設防的感覺。

中華民國以前有個單位叫新聞局，專門在審理出版品，通常這類的色情影片在送審的時候，不雅的鏡頭已經被那些不肖的官員先看完以後，再火速地剪掉了，但是片商還是有辦法把這些片段拿回來，有一說法是片商在送審前已經先自宮了，但是他們依然保有著那些精采片段，在戲院播放的時候，再把這些片段放回去，但是通常不會剪回影片裡原片的位置。

為什麼不放回原來影片的位置呢？

在過去的時代，不管什麼樣的電影都是底片放映，那時沒有「數位」這件事，所以剪下來的東西就是一段段的底片，要把底片剪下後再放回去，還是需要一些工具及技能。這些戲院的業者不會閒到沒事去找這些精采片段的原剪接位置，更何況，觀眾來看這些東西，放在哪會有什麼差別嗎？另外，警察會不定時地來這類的電影院巡邏，一天好幾次，而且一待就很長的時間，所以戲院就只能趁這些警務人員還沒出現或是離開當下，把這些精采內容播放出來，有時候一次放完讓觀眾看到吐，比較貼心的戲院老闆會分段，在電影不同的時間點分批放映，甚至有時在唱國歌前，有時在國歌後，只要你聽到放映機發出「嚓」一聲，片子就突然失去了廉恥心。

所以在不預期的時間裡，我們所看到的這些真槍實彈的片段叫做插片。

很多時候，你買票進戲院看A片，只能看到沒有演技的演員在電影裡聊人生，什麼精采鏡頭都沒看到，只要男女開始接吻時，片子一下就跳到他們已經穿好了衣服。但是一張票就是一個希望，只要電影院的燈還暗著的時候，希望永遠都沒有破滅，那些雙唇微開的大胸脯女郎還是可能會從黑暗中跑出來跟

你講悄悄話，然後把你帶進感官的世界。

長大一點，有次無意間聽到哥哥們在討論台南的一家「金馬戲院」，那也是一家專門放映色情片的戲院，他們提到那家戲院建築物頂端有一隻銅雕的小馬，站在戲院前看到馬頭朝左，表示下一場的內容會非常有料，如果馬頭朝右，表示有警察站崗，可能什麼都沒有。那時候聽完這件事情，對戲院老闆這種有道德責任的行為充滿了感佩，從小就相信台南是一個人情義理非常濃厚的地方，到現在都還有這種感覺。

到台北唸書以後，每次回南部都會在潮州下火車，有次特別從屏東下車去了仙宮戲院，那時候，肩上背了個行李，好像是從遠方回來的遊子般。

屏東當時有兩個宮，一個仙宮，一個樂宮，兩個宮黏在一起，前者專門放色情電影，後者專門放正常的洋片，國中的時候還在樂宮戲院看過《007太空城》，後來樂宮被策反了，也開始播映A片了。

那是A片史上的大躍進，記得那部電影沒有插片，它是從頭到尾，完完整整地演到底，看到女孩子脫衣、露奶、全裸，當時的我已經覺得不可思議了，想衝出戲院外，把這件好事告訴同窗好友，但是我沒有，我耐著性子，繼續看下去。以前看插片的經驗是沒有寬衣解帶的過程，都是直接硬梆梆就來了，所以看插片有一種不浪漫的感覺。但是這一次，我們才真正了解，男女感情比我們想像得還複雜。沒多久，看到了女主角吹捧著男主角的麥克風，從沒想過男女之事有那麼多準備工作，長大以後才知道這些準備工作叫做「前戲」，最後男女不正常的關係終於發生的時候，我真的是大開眼界，差點就在戲院鼓掌了起來。第一次發現到原來A片也是有故事情節的，所有的不正常關係是被安排在故事裡面的，雖然故事有點扯，有點好笑，片子依然讓我看得激昂不已，完全不輸小學時在中山堂看《梅花》或《英烈千秋》的感覺。

上高中不久，很快就找到了台北觀賞色情電影及買小本的地方。後火車站圓環有一間很有名的戲院叫「白宮戲院」，在某一棟大樓的六樓或七樓，那棟大樓是一個非常舊的商場，大部分的店面都沒有營業。白宮戲院不大，應該不到兩百個座位，記得有一次我在那邊看了一部電影，那也是完完整整一刀未剪的電影。台北因為是首都，整個色情管理非常嚴格，在白宮戲院你很難看到插片，更別說你可以看到

那些一刀未剪的導演版。那次是一個變意外的經驗，整個一百分鐘的電影裡面，被原汁原味忠實地呈現出來，那是一部日本片，裡面的主角不是我們看慣歐美片那種巨屌豪乳型的俊男美女，在這支片子裡，每次的不正常關係都是同一對男女主角在演出，而且表演過程很真實，過往Ａ片的誇張在這部片子裡完全都不見了，影片非常的無聊，就是講一個男老闆跟女店員的不倫戀，電影呈現很憂鬱的調子，但是都是一些老先生老太太的真情流露，電影到最後面，女主角把男人的陰莖割下來，整個人宛如瘋掉了一般，其實不只女主角瘋了，我們觀眾也瘋了，為什麼觀看這部電影比看了一個精采片段全部被剪掉的片子更不舒服。其實看Ａ片就是一個面對謊言的過程，而且你也樂意活在這謊言裡面去摸索及成長，甚至去滿足。

後來我才知道這部電影就是大島渚的名作《感官世界》，我想在那場放映裡面應該來了很多電影從業人員。在那個很多事情不能說、不能做，人們只能悄悄地活著的年代裡，這些色情電影業者真的是走在整個時代的最前端。

十幾年後，我在美國愛荷華大學重看了這部電影，那時候已經知道什麼是《感官世界》了，我用比較嚴肅的心情邀請了幾個台灣人去看這部大島渚的鉅作，看沒多久，旁邊的朋友就在抱怨男主角的性器官為何如此萎靡不振，這些朋友坐立不安地看完整個片子，當然這也是沒有經過修剪的版本，但是很可惜它是用十六厘米拷貝放映的，不管是構圖、比例或是顏色都跟原本三十五厘米有很大的差別，相較之下，白宮戲院的那個拷貝真的是好太多了，有時候我甚至很懷念，如果可以在白宮戲院再看到那部片的話，不知道該有多好。而且我真的覺得《感官世界》就是要在白宮戲院看，任何一家藝術電影院都沒有辦法那麼原汁原味地呈現這部電影。

大島渚是非常勇敢地去表達人性情慾的導演，他甚至讚美身陷在這種情慾中的不倫男女，縱使在一般世俗道德的批判下，他還是覺得愛情有自己的主體性。在他下一部《情慾世界》裡面，那一對背棄常倫的姦夫淫婦，在姦情被揭發的時候，兩人深深地相擁著，背後有一道宛如耶穌的聖光，照耀著他們。

日本有一段時間，拍了一系列軟性色情電影，就是那種可以看到全部的機械運動，但是看不到螺絲

128

跟螺絲孔的。記得當時看了一部守喪電影，也是在台北白宮戲院看的，內容大概是先生過世了，守寡的妻子在先生出殯後，跟先生的爸爸胡搞之類的題材，片子雖然不倫而且搞笑，但是拍得很有氣氛，不是一直在打仗的炮火片，故事交代的地方一點也不含糊，很久以後我才知道很多日本導演一開始也是拍這類電影慢慢崛起的，聽說還有一位導演用了小津安二郎的鏡位拍了一部這類的軟性電影，不曉得那部守喪電影跟這位導演有沒有關係。

那年代裡，A片業者真的是一群偉大的人，他們的偉大不是在於敗壞社會風俗，而是敢在那保守年代裡引進了這些色情電影，不曉得他們從什麼管道得到這些影片？一個三十五厘米九十分鐘的電影大概被分為五大本膠捲，以我個人的經驗，我大概一次只能拿起四本，所以這些底片不可能塞在行李箱從國外偷偷帶回來，這些影片一定是經過海關，然後送審，雖然明知道這些影片回來以後會經過很嚴苛的審查，但還是不畏風雨接受挑戰。比較起這些先祖先烈的開大門、走大路，後來販賣盜版光碟業者比較像小偷一樣。

以前看A片是公開活動，而且也是一種社交活動。我一直認為，有一起看過A片的同學往後就是最好的朋友，記得大學有一位從嘉義來的同學，我最喜歡跟他去電影院看這類的電影，他邊看邊在你旁邊用台語不斷地作評論，針對故事情節、器官大小及不合理的男女關係作了深度的講評，譬如說：

「幹！這太豪洨了吧？大成這樣！」或是，

「吹那麼久都秋不起來？」

「軟軟的還可以唉那麼大聲？」

後來這位同學到美國哥倫比亞大學攻讀電腦工程博士，跌破所有人的眼鏡。

時光荏苒，A片的膠捲時代已經慢慢被錄影帶所取代，每家錄影帶店一定有A片出租，只是不熟的人無法知道老闆的祕密基地。到錄影帶店跟老闆問有沒有A片時，那種難以啟齒的程度好像是患了嚴重的口吃一樣。老闆會先用如X光般的眼神掃描你，然後從櫃檯下拿出幾支錄影帶給你，外標籤的片名都

充滿著想像力，譬如說：「哥哥我不要」、「那天我進了媽媽房間」，這些帶有強烈的不倫意涵的影片名完全跟內容都沒有關係，就算你把片子來回看十次，你還是無法得知哥哥到底要什麼，媽媽又在房間裡幹嘛？

錄影帶店裡來來往往的人，你不可能要求老闆試放或就片名來作學術討論，只想要趕快拿了帶子就走，如果只有老闆娘顧櫃檯的話，通常會在那裡閒晃老半天，不敢啟齒而恨恨地離開。

曾經，我寫過一個買保險套的故事，情況跟租錄影帶的心情蠻類似的。

在那個沒有7-11的年代，買保險套的地方，不是投幣式自動販賣機，就是藥房，不是像現在到處都有。

話說有位高中生到藥房買保險套，藥房內沒有半個人，他喊了一聲之後，一位身型肥胖的歐巴桑邊擦手邊走出來，好像在廚房裡，剛把雞放進鍋子，或剛切完豬肉的樣子。那位同學沒有意識到裡面竟然沒有男老闆，他看著藥房裡面的玻璃櫃，似乎想要找到保險套的蹤影，指著它之後趕快付現閃人。對於那時候的年輕人來說，保險套是一個非常羞恥的東西，他東看西看，看不到那小方盒的蹤影。

「同學，想買什麼嗎？」老闆娘問他。

「我喉嚨有點癢癢的」同學回答說。

老闆娘叫他到醫藥間量了體溫，摸著額頭，跟他說：

「你有點微微的發燒。」

後來高中生拿了退燒藥悻悻然地走了。

這故事是我二十幾年前寫下的，我不曉得當初是從哪裡得來的想法，不過現在回首看來，那時候的年輕人真的都需要吃幾帖退燒藥，來冷卻體內蠢蠢的火山。

高中一位同學平常非常羞澀，但是體格很好，也是中南部上來台北打拼的小孩。他住在學校附近的一個小閣樓，有一次不知為何到他的住處，才發現他是A書的同好者，而且專攻文字版。待了一段時間後，他冷不防地告訴我一件事，這件事情我曾經把它放在我的電影橋段裡面。

130

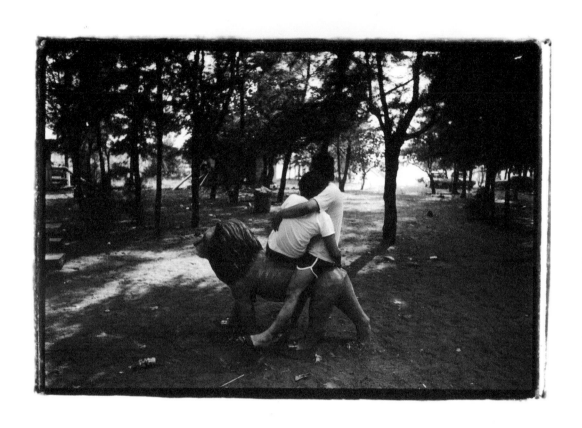

屏東　佳冬　1986

「同學，你知不知道我那根很大？」他說。

我不知道我那時候說了什麼，可能是「我哪知道？」或是「是喔？」或是什麼都沒說只露出茫然未解的表情。突然間，他解開褲子，露出了一條形狀頗為漂亮的管狀物，已經成型了，也可以看出它的雄心壯志。他說他上次去召妓的時候，那位女性工作者剛開始看到他這個毛頭小子，還想趕快把他打發走，沒想到當他開始進入的時候，她突然嬌喘了一聲並推了他胸膛一把。

「少年仔，慢一點，你這是算大支，不要那麼急，不然我可能會吃不消。」

那時候真的覺得，在台北市第二名的公立高中竟藏有如此的好漢，深深感到武林中必有奇人。

高中時，錄影帶興起，但是沒有很普及，相對的，那些偷偷放色情錄影帶的冰果店或小茶室倒是如雨後春筍的崛起。在我們學校旁邊一座廟隔壁的三樓，有一個很隱密的茶室，從早到晚播放令人臉紅心跳的東西。室內從天花板上吊下來很多的電視，屋子裡一區一區的情人雅座，你坐定位的時候，服務生就會來跟你收五十塊，順便給你一杯紅茶。每台電視都播放同樣的東西，通常節目是一小時的A片再放半小時的摔角，一直循環，但內容不會重複，如果你有體力的話，你可以一直繼續看下去，服務生也不會來趕你走。當時台北有很多這種地方，空間都差不多，差別在於有永續經營概念的老闆提供的場地比較乾淨、電視比較大，錄影帶畫質比較好，再來就是送來的紅茶你敢喝進肚子。

學校旁的那家店除了隔壁一座廟外，樓上又是另外一個不知道擺放著什麼神位的宮，在四面都是神明的保佑下，生意特別好，我一直很好奇，開這種店到底客人是怎樣吸引過來的，他們不像電影院可買報紙登廣告，也不能發傳單，更不能到學校招攬生意，但是一家家地冒出來，就我所知，圍繞著大安森林公園就有三家店。在我高中時，那裡還不是大安公園，而是國際學舍及眷村。

這些色情片小放映室的興盛，很快地就把電影院擊倒在地。到新竹唸大學時發現，原來全台灣A片最興盛的地方就是新竹。當時錄影機已經完全普及化了，在電影院放A片則完全走下坡，正是因為走下坡，A片業者還試圖想用底片膠捲創造出比較具有不同視野的A片，所以說那時候是A片最成熟、

132

最具有可看性的時代。

八零年代的新竹有家專門播放 A 片的影院叫「清華戲院」，它跟清華大學沒有關係，校長跟教務長也沒有在裡面上班，反而清華跟交大的學生常常去那裡選修人際關係的課程。有一天，傳來一個令人振奮的消息，院方為了表達對廣大消費群的感謝，特別在春節檔，隆重推出 3D 版的影片，那是近三十年前的事情了，現在回首，我覺得那不只是 A 片界的創舉，更是台灣影院史上的光榮時刻。

那年過年完還沒開學，很多同學就選課之名紛紛離家回到學校，為的是一睹這部鉅作。其實在三十年前，3D 的技術就已經讓我們嘆為觀止了，這部電影的導演設計了很多特殊的鏡位來呈現 3D 的效果。比如說：如果你拍一個 3D 的棒球電影，一定會有一個鏡頭是球往觀眾飛過來，球棒也是一樣，如此才能讓觀眾在看電影時有驚奇的效果，你把 A 片想像成棒球電影，你就可以想像到那些奇思妙想的 3D 效果了。我已經忘記在看這部電影時，那位嘉義的同學是否有跟來？其實這部片子沒有他的評論也是非常精采。

我個人覺得，3D 的技術最適合用來拍 A 片，看起來格外有真實性。我這輩子看過 3D 電影非常地少，大部分都是近期看的，但是留在我腦海裡面的還是這部三十年前的 A 片，唯一的缺點是，電影看完有一種暈眩的感覺，不知道是 3D 眼鏡的問題還是我本身體質的問題。

那部 3D 片是我在電影院看的最後一部色情電影了。

前兩年，有一位朋友帶了她的男朋友來公司拜訪，那位男子是從紐約來的美國人，由於他剛到台灣，語言不熟，所有人都開心地聊天，只有他一個人靜靜坐在那裡，當下我替他感到不捨，約他出去抽根菸，我很客氣地問他是否習慣台北的生活，他也很客氣地說了一些台北的好話，只是他不是很明瞭台北的房子為什麼外牆都貼瓷磚，弄得整個城市像大型的公共廁所，後來我們談到了紐約，我提到了在一九九八年的時候，我跟朋友在時代廣場逛一些色情場所的事情，這位紐約客告訴我，這些地方已經不知道被掃到哪裡去了，包括那些色情電影院也都沒有了。言談間，他對這些色情文化的掃除帶有濃濃的不

捨，我也是同樣認為，一個偉大的城市必須要有色情文化，而且必須要有色情電影院，就像是一個教堂必須有告解室一樣。

從高中時期到現在，我已經在台北住了將近四十年，從一開始對它不了解，到了解，到討厭它、憎恨它，我看到了它的改變，我也在它的改變裡慢慢理解它甚至有點腐爛、無法自拔。台北不是一個漂亮的城市，某種程度裡它帶有很強烈的自暴自棄，它永遠散發出一種帶有點腐爛、無法自拔的文藝腔。

我記得不知道從哪裡來的觀念，住台北就是一定要喝咖啡，剛開始在台北唸高中，我住在表姐家，一學期後，我搬離了那裡，開始一個人租屋過日子。每次學期開始，就會去買一罐麥斯威爾的即溶咖啡，再加上雀巢的粉狀奶精，還有一個糖罐，可能就在那時，種下了喝咖啡必須加糖的壞毛病，到了學期末時，打開咖啡罐總是有股奇怪的味道，奶精也變成如水泥般的硬塊，任憑湯匙在罐子裡狂戳猛攪，都無法分解，於是它們就被放進垃圾桶，下個學期開始，又重新買了新的咖啡及奶精，唯一不用買的就是糖罐，可能客人來得少，再加上自己也喝得不多，每次學期末，糖都還剩很多。到了美國唸書，到餐廳吃飯，尤其是美式早餐，一定會配一杯可以喝到飽的咖啡，服務生也一定會給你一罐糖及牛奶。

這些年來，台北大街小巷地開起了一間間的咖啡館，包括我在朋友的慫恿下，也曾經開過咖啡館，但是不到半年就頂讓出去了。現在到咖啡館喝咖啡，跟店員要糖包，總是要厚著臉皮，店員總是笑笑地給你，比較有個性的店員，可能會拉下臉看著你，然後告訴你：「先生我們不提供糖。」有一次去土耳其旅行，對我來說真的是喝咖啡的天堂，你不需要跟服務生要糖包，咖啡送上來時，盤子邊上就附上一顆方糖，喝完後杯底還有一些咖啡渣，小小一杯，大概僅二、三十塊台幣，那是個令人悠遊自在的咖啡世界。喝咖啡本來是件簡單易懂的事情，但現在對我來講卻是個困難難懂的事情，每次有人跟我說，不同的咖啡做法，會有不同的味道，酸的、苦的、果香的，聽到這些煩死了，聽多了連咖啡都不想喝了，現在每個人手上一杯咖啡，所有人都變成了文藝人士，有時想想，自己宛如鄉巴佬，很想遠離這些人、這些地方，但是談何容易啊。

不知什麼時候，中山戲院被拆到連個塚都沒留下來，南國戲院的原址現在是一家安養中心，時代真的變了。潮州戲院變成了賣雜貨的百貨商場，東海戲院還在，但是荒草漫漫，整個建築物已是危樓了。

台南　新營　1990

了，現在潮州已經沒有任何電影院，要看電影只能去屏東市的中影或環球影城，沒有什麼仙宮樂宮的戲院了。以前是去戲院看電影，現在是去影城，其實我每次走在影城，裡面一個廳一個廳，有時候會有一種醫院地下室一個個殯儀廳的感覺。

年少時對A片的執念，隨著台灣威權體制的結束也跟著結束了，大學時期有一次回台北，我到瑞安街和平東路交叉口的一個冰果室，去回顧一下高中時期曾經流連的地方，沒想到冰果室還在，樓上放A片的密室也在，裡面的播放空間依然沒變，那位服務生阿伯也還在。我找了位子坐下來。

看到一半的時候，突然一陣急促的腳步聲從樓下傳來，很快地電視上所有的色情畫面被切換成黑白的經國先生出殯大典。那天是經國先生出殯的日子，整天的電視新聞不斷地重播，我們這些老百姓卻這樣不知羞恥地坐在A片間裡表達對經國先生的哀悼，隨後有兩個警察上來，進到放映間裡面巡視，警察看著我們，室內大概幾十個人，每個人都聚精會神看著電視裡肅穆的黑白影像。

大概有一年多的時間，我曾經在侯孝賢導演執導的廣告片裡當他的攝影師，拍片的時候我把我年少時看A片的故事講給他聽，他聽了哈哈大笑，非常開心。有一次他告訴我，他想找四個導演一起來拍一部電影，其中一個導演就是他自己，那時候新導演機會不多，他也希望藉這個機會，有母雞帶小雞的效應，他說片名就叫《最好的時光》。他希望我能在這支片子裡面把這個故事拍出來，當初他們寫了一個企劃案，也在釜山電影節的創投拿到一個獎，但是資金還是很難取得，最後就不了了之。後來侯導獨立完成了《最好的時光》這部電影。

我真的很希望未來可以作一部台灣A片史的故事，可以用這些年輕時看過的A片串連出台灣的近代史。從小時候懵懵懂懂的插片，到膠捲時代的結束，錄影帶與盛起來，這部A片史電影裡可以大量使用過往看過的A片畫面。我一直覺得那些A片對白非常有趣，如果可以用這些東西來講政治的話，應該會是一個很有意思的片子。只不過這部電影實在太複雜了，光是那些A片的畫面版權都不知道跟誰去買，更何況台灣已經沒有戲院了，只有一個個的禮儀廳。

時光又再一次流轉，二十世紀末，錄影帶也慢慢式微了，那時候崛起的 LD 取代了傳統錄影帶一部分的市場，LD 出來十年，DVD 隨後冒出，緊接著是藍光，後來又 4K，現在還有一種叫串流平台，每個月付一點錢，就可以在播放器上看不完，不管你的播放器是電腦、電視或投影機。

在 LD 出來之前，大概有將近十年的時間，我不斷地從國外蒐集錄影帶回來，有些錄影帶的價錢都比現在的藍光片還貴。黑澤明、小津、溝口健二、高達，還有美國黃金時代的一堆電影，當初購買這些錄影帶的狂熱，完全不亞於大學時代買唱片的瘋狂。除了買錄影帶之外，還要買專業的錄影帶盒，當你看到盒子裡放著錄影帶時，你真的會愛不釋手，總覺得這是天下最美麗的東西。

後來 LD 崛起，一張張的 LD 跟唱片大小一樣，心中過去買唱片的回憶又回來了，在這種記憶的推波助瀾下，LD 又是一張張、一盒盒地買，因為 LD 有字幕的問題，除了買 LD 本身以外，還得要買字幕匣，所以一張 LD 買下來，已經可以買好幾片錄影帶了，當初我還發神經，買了小津安二郎晚期在松竹片廠的全部作品，這些作品是盒裝的，包裝非常精美，縱使擺著也很好看，果然沒錯，這些作品買到現在，我也是擺著而已，因為在這之前，他的作品該看的早已經看過了，買這些盒裝的 LD 算是對他的尊敬。這些 LD 現在也很難找到機器可以看了，就算找到播放器，以現在的電視規格，畫質也會變得非常奇怪。

接下來 DVD、藍光又出來了，同樣的導演，同樣的片子，我還是買個不停。每次我太太問我，為什麼又重複買了？我說規格不一樣了。講完這句話，我都不免心虛，我們拍電影的人，永遠被規格牽著走，從以前的底片，到現在的 2K、4K，甚至 8K、12K 都出來了，電影愈來愈銳利，但是看電影的感覺愈來愈沒有了，過去拍電影，真的是硬工夫，現場拍下的東西，是沒辦法像現在這樣，可以回放看的，所有東西都要收工後在戲院放工作拷貝時，才能知道有沒有問題，或是光有沒有焦，但是現在拍片，只要一拍完，所有人圍著監視器，看著焦、看著演出、看著所有剛剛發生的事情，有問題立刻修正，光也不用再認真打了，因為攝影師會告訴你，後期還有很多空間可以調整。

記得前幾年侯導的《刺客聶隱娘》電影上映時，網路有人評論這部作品的畫質非常差，這部電影是侯孝賢導演堅持用底片拍攝的，裡面甚至有些鏡頭用 Bolex 16mm 拍的，在不習慣底片畫質的下一代，他

們看到了粗糙的粒子，就覺得是拍壞的東西，以前的粒子對我們而言，代表著影像的生命。但是對現在很多人來說，粒子在他們狹窄的影像觀裡，卻代表著一種不專業。

現在每個人都是影評人，不管你過去是挑糞的，當家庭主婦的，或是記者、喝過洋墨水的，每個人都可以對電影表達看法，當然電影有人拍，就一定有人批評，這世界本來就是這樣分工合作的。但是看到有些人用惡毒的字眼，毫不留情地批判台灣電影，看不起台灣電影，真的是非常令人心痛，在批評的時候，用那些西方過時的理論，來支持自己獨斷的想法。坦白講，我算是有唸過書的人，但是這些人到底在講什麼，我真的不知道，我甚至在懷疑，他們是不是真的知道自己在講什麼。這些人彷彿在吃著西方人的剩菜廚餘，然後回來告訴我們，台灣人的菜做得不好吃。

九六年底，當時我沒什麼工作，大部分的時間都在閒晃，有天經過一家位於松德路跟忠孝東路的錄影帶店。由於那家店奇大無比，我好奇地走了進去。店裡沒有半個客人，我在裡面走了兩三圈，舉目四顧，絲毫沒有想要租片的念頭，突然間櫃檯老闆娘對著我說：

「少年仔，如果要找 A 片的話，那個小門打開來裡面就是了。」

我轉過頭看那位老闆娘，突然想到當初第一次看 A 片的那位售票小姐，老闆娘穩重親切，沒有當初那位售票小姐的粗俗辛辣，頓時我將她們兩位聯想在一起，之前的那位售票小姐好像對我人生的啟蒙用一個辛辣的方式嘲諷，但是這位老闆娘的眼神讓我這從小深受 A 片教育的人，看到了一種極溫暖的包容和諒解。

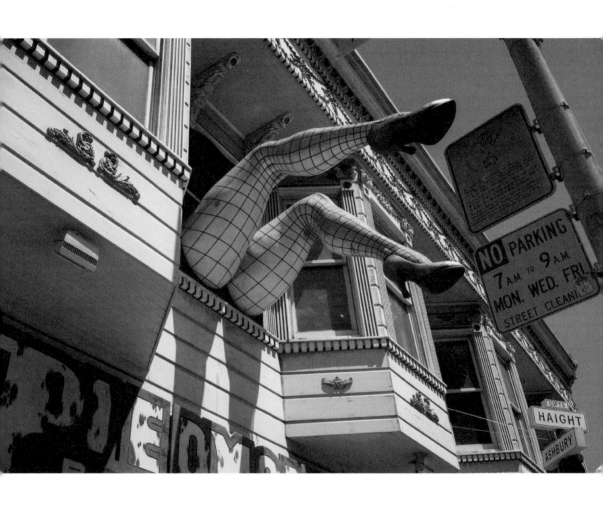

舊金山　2016

年輕時就這麼東晃西晃

到底只是純粹的遊晃

還是人生路上找不到著力點而不斷蹉跎

芝加哥　1992

我非常喜歡溫德斯的一部電影《美國朋友》，這部電影是根據派翠西亞・海史密斯的《雷普利的遊戲》小說改編的，電影中雷普利的角色是 Dennis Hopper 所飾演，所謂美國朋友就是他。Dennis 在整部電影裡的演出，讓我感覺到在人生長遠的過程裡，有個美國朋友應該也是不錯。

這部電影描寫了一種非常迷人難解的男性友誼，Dennis Hopper 帶著另外一個主角一步一步地走向死亡，也帶著觀眾走向一團人性不可解的迷霧。我一直覺得這部是 Dennis Hopper 最好看的兩部電影之一，另一部是大衛・林區《藍絲絨》裡法蘭克的角色，每次看到他在這兩部電影裡面散發出躁動不安的眼神，真是令人著迷。

國中的時候，家裡不知道從哪裡冒出來一台小收音機，可能是哥哥們用舊用壞之後把它留在家裡的，這台小機器放錄音帶的基座已經壞掉了，但 Radio 功能還在，只是你可能要花一輩子的時間才能調到乾淨沒有雜音，不管如何，我還是在這些頻道裡找到了一個專門放西洋音樂排行榜的電台。主持人非常有名，他頭上禿了一條跑道，嘴上留著小鬍子，甚為性感。

八零年代有一首進榜歌曲，歌名叫做〈Another Brick In The Wall〉，當時懵懵懂懂，完全不了解歌詞的意義，只覺得非常好聽。那時在我心目中前三名偉人裡，第一名是蔣介石，其次是愛雲・芬芝，再來就是這位不知名的主唱。上高中以後，才無意中發現這條歌是 Pink Floyd 在《The Wall》專輯裡的一首主打歌，這首歌是他們的音樂歷程中，唯一得到美國單曲排行榜冠軍。我想對 Pink Floyd 的團員來說，他們應該很難想像，在遠方不知名小島上的南部鄉下有一個剛長毛的歌迷，在他們歌聲陪伴下度過漫而無邊的日子。

當初發現 Pink Floyd 的名字時，堪稱是我人生目前為止最大的成就，後來更大的發現是《The Wall》曾經被拍過電影，那部電影是亞倫・帕克所執導，片子結合動畫和真人演出，對僵化的教育體制下所衍生出來的戰爭、法西斯主義有著很強烈的批判。

高中時期，開始知道更多的搖滾團體，Beatles、Queen、Deep Purple……但是只是知道而已，那時根本沒有錢買錄音帶，更別提我連一台收錄音機都沒有。到了大學以後，突然可以藉由一種叫「家教」的工作來獲得一些不義之財，從那時候開始，就把大量的錢投入到西洋音樂。剛開始是一家叫三星的公司

芝加哥　1992

（這家跟韓國三星沒有關係）出了很多盜版的錄音帶，把這些卡帶放進一台中華路買的 Aiwa Walkman，全世界最酷的音樂就在你耳朵裡面了。沒多久 Walkman 被丟至一旁，主要原因是有太多的音樂，只有在唱片的世界才聽得到，另外唱片的聲音實在太迷人了，唯有投向唱片的懷抱才是王道。

滾石合唱團的吉他手 Keith Richard 曾經在一個訪問中被問道：「在漫長的音樂生涯裡，你覺得最能表現滾石音樂的播放媒材是什麼？是唱片、CD 還是 MP3 或是其他的下載格式？」他老兄完全沒遲疑地回答：唱片，他覺得唱片是最完美的設計。也許對很多人來講音樂只是一個背景而已，他們希望在聊天、喝咖啡的時候可以用音樂來輔助氣氛，當然在這種情況下，MP3、CD 是最方便的，尤其是MP3，感覺就是一個吃到飽的設計。對我而言，這是非常不可思議的，你怎麼可以把滾石合唱團的音樂當作背景音樂呢？ Mick Jagger 唱得這麼賣力，Keith Richard 彈得那麼好，如果只是當背景的話，那聽音樂的意義是什麼？是不是你再也聽不到這些細節了？

整個聽唱片的過程宛如一個儀式般，就是為了聽一個美好音樂的儀式。當然有時候你會覺得很累人，清針頭、刷唱片，然後讓針頭緩緩落下，聽到一半還要換面，年輕的時候這樣聽音樂的方式感覺到非常酷，但是年紀大了這樣做感覺好像是在辦一場法會。

我開始接觸的並不是原版唱片而是 A 版唱片，所謂的 A 版唱片是音質比較好的盜拷唱片，包括封面的設計也比較接近正版的，一張唱片大概一百塊上下，另外還有 B 版唱片，一張約莫三十塊，但是唱片的質量真的差很多，而且外包裝是軟的不像 A 版那麼硬挺。

那個年代台灣是海盜王國，而且不需要在海上乘風破浪、到處廝殺，就可以幫我們這些沒錢的人，獵奪那麼多的心靈補品。

只要是週末或是不上課的日子，我常常流連於公館、西門町的唱片行搜尋這些團體的蹤影，慢慢地，你不再以為全世界只有 Pink Floyd，也認識了更多的團體，Led Zeppelin、Bob Dylan、The Doors、Rolling Stones……

第一次接觸到原版唱片是我女朋友從英國帶回來的，在那十幾張唱片裡面，讓我經驗到原版唱片的精緻和不同凡響，那批唱片裡面最讓我驚艷的是 Led Zeppelin 的《Physical Graffitti》，唱片的封面是一個

舊式大型公寓的窗戶，窗戶裡面的圖像可藉由內頁的抽取變換內容，那時候看到這些唱片真的是失心瘋

了，很快就把A版唱片全部忘了，開始購買原版唱片。

那時候單張原版唱片大概三百塊錢，像 Pink Floyd 的《The Wall》兩張一套的就五百塊起跳，日本版更

貴，貴到遙不可及，大學畢業的時候累積了將近一千張唱片。這些唱片一箱一箱的，曾經從新竹搬到萬

芳社區、再從萬芳社區這棟樓搬到社區另一棟樓，最後當兵前到新店，當完兵後再從新店搬到蘆洲、三

重，再從三重的二樓搬到四樓，後來再搬回台北，再從台北房子的三樓搬到四樓，最後落腳在甜蜜生

活。縱使到現在，我三不五時地還是會在室內把唱片搬來搬去，好像要幫它們活動筋骨一樣。

大學時最好的朋友幫我搬唱片最後搬到翻臉，他曾經跟我說過⋯

「鍾兄，如果你還要找我搬唱片的話，你就把我們的友誼忘了吧！」

比起吳先生的唱片，我的唱片真的一點也不算什麼。

買唱片的人總是會遇到賣唱片的人，尤其是這位吳先生，他體型瘦高，是唱片界的傳奇人物。吳先

生姓吳名國棟，家住景美，每次去他家算是一個神聖的日子，通常我們會約週末下午大概一兩點左右到

他家，去之前我會先跟女朋友在他家附近的路邊攤吃一碗油豆腐細粉。

吳先生在市場邊開了一家唱片行，裡頭賣的音樂，最深奧的大概就是李宗盛跟蔡琴了，其他大部

分是閩南語歌，不然就是年度舞曲大精選，還有很多台灣流行音樂的玉男玉女，當然更缺乏不了 Air

Supply。你問他為什麼都在賣這些東西？

「只有賣這些東西才會賺錢啊！」他語重心長地說。

他的家位在一個老式公寓裡，中間有一個天井，印象中家裡似乎沒有所謂的客廳、廚房，連臥房可

能都沒有，眼前所觸及的都是滿坑滿谷的唱片，整面牆、桌子甚至小茶几上面到處堆滿了唱片，收藏非

常驚人，到他家連「芝麻開門」都不用唸，就直接進到寶庫。房子裡的寶貝全都是原版唱片，更誇張的

是，大部分是日本版，他隔壁還有一間也是堆滿了唱片。吳先生好像跟全世界的唱片公司簽過約一樣，

只要是出過的唱片，他幾乎都有，而且更誇張的是，在他那一堆唱片海裡，唱片放在哪裡，他都一清二楚。我們大概會從一點多待到五、六點，期間你可隨便抽出一張唱片，他就放給你聽，當然他也會推薦你一些。

那是一個沒有網路的時代，資訊的流通非常地慢，也非常地珍惜，也因此我們非常珍惜每一份我們能得到的唱片或樂團的資料。那時候誠品書店剛開始，位置在民權東路、中山北路口，每次去吳先生家之前，總會在那裡惡補一下，從原文書或雜誌裡，得到一些微薄的資訊，那種認真的程度如果用在治學課業上，來日出將入相應該指日可待。

每次看到唱針緩緩落到唱片上，室內開始流出音樂的時候，你會發現外面的天光一下就暗了。好些年以後，常常看到一些MV或廣告片用特寫鏡頭拍攝針頭緩緩落下，影片裡一些不食人間煙火的男女開始演出是姦情（不對，是世間情）當時真想衝進電視裡把那一對一下流的男女痛扁一頓。

離開吳先生家時，心裡面總是哀傷的，哀傷在於除了快樂時光結束了，另一個原因也是自己訂了一、二十張的唱片，每次走出他家，女朋友的心情比我還沉重，往往在很長的沉默之後，她蹦出的第一句話就是…「你錢從哪裡來？」

「沒問題！下個月領家教費的時候就有了。」

當然下個月的家教費還是不夠的，逼不得已下個月再去找另一個家教，甚至到學校餐廳打工，為的是能再擠出一點錢付那些唱片。大學時光有很多個週末都在吳先生家度過，有時候自己偷偷摸摸去，有時候光明正大帶女朋友去。

大學時教了很多學生，印象中，學生及家長都很喜歡我，但是有更多的印象中，教過的學生功課都沒有很大的起色，甚至一位曾經被我教過的建中學生，大學聯考竟然落榜。

大學畢業以後，我就再也沒有看過吳先生了，出國的時候，那些唱片就留在那位希望我忘掉友誼的朋友家中，自己隨身帶了一些CD遠赴他鄉，希望可以用這些音樂來排遣寂寞。

到美國唸書是我第一次出國，出國前一天，所有行李打包完以後，發現沒有一雙稱頭的鞋子，跑到一家叫旅狐的店買了一雙大頭鞋，回到家把最正式的衣服穿上，再配上這雙大頭鞋，有一股說不出來的

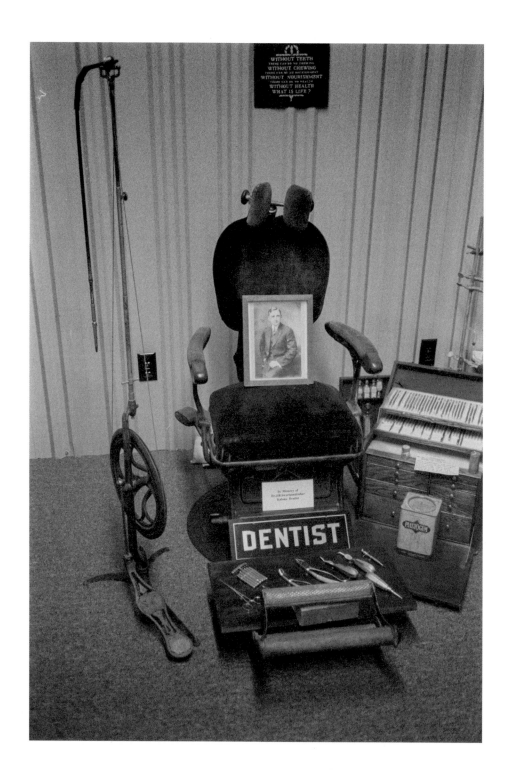

愛荷華市　1993

土氣席捲而來，再加上手提的大同電鍋紙箱，從鏡子看到自己的樣子，真的有點想放棄出國了，為什麼會那麼土？是牛仔褲錯了嗎？還是大頭鞋的問題？當初從旅狐專賣店外面那些海報看來，總覺得穿上他們的鞋子應該會變成潮男潮女，為什麼我沒有這種感覺。不過，不管如何這雙大頭鞋最後伴隨了我近兩年的光陰。

冬天的時刻，芝加哥的冷真的是讓我這來自南島之國的人受不了。走在大馬路上，風冷冷地灌過來，常常讓你生不如死，尤其那時候為了堅守男性最後的尊嚴，打死都不願意穿衛生褲，兩條腿藏在牛仔褲裡，凍得整個腿毛都立起來了。芝加哥的別名叫「風城」，跟當初我唸大學的新竹別名一樣，在這兩個風城裡，不曉得自己前輩子造了什麼孽，盡是到這些鬼地方唸書。

我是很意外地申請到芝加哥藝術學院的，當初陪我去吳先生那裡買唱片的女朋友已經在美國唸書了，她告訴我這所學校還不錯，鼓勵我申請看看，申請表寄過去以後，學校給我的回函是希望我從大學二年級或三年級開始讀起，主要是因為我沒有唸過電影的課程。開玩笑！這當然是不可能的事情，如果從大學開始唸起再到研究所，五六年的時光都耗盡了。學校的態度非常強硬，似乎完全沒有轉圜之地，後來也沒辦法，死馬當活馬醫，我寫了一封信給學校。

當然這封信不是我寫的，是女友幫我捉刀的。內容大概如下：

我很遺憾你們學校竟然是一個這麼保守、不知變通的地方……

我覺得唸電影所憑藉的應該是概念或一個創作的想法，絕對不是根據技術能力，

很意外地，學校火速寄了一封信給我，他們竟然接受我的研究所申請，但是唯一的條件，就是要求我選修一堂大學部的基礎製作課程，叫做 Production One。後來我聽系主任說，我是他們系上那麼多年

以來，第一個研究所學生還去修 Production One 的。

很快地，我行囊收一收，並提著一個很醜的大同電鍋赴美深造。

學校的地理位置剛好在芝加哥的正中心，前面是一個遼闊的伊利諾湖，無邊無際就跟海一樣，剛到芝加哥，很興奮地跑去小學地理課本裡面所認識的伊利諾湖，整個湖已經結冰了，湖畔非常的清冷，只有幾個跟我一樣無聊的人，很像賈木許的電影《天堂陌影》裡，在克里夫蘭湖邊的感覺。

學校緊鄰著芝加哥美術館，它豐厚的館藏在全美的美術館裡面有一個很重要的地位，事實上學校就是隸屬於這個美術館，它和傳統的美國校園不一樣，就在一個建築物裡面，沒有操場、游泳池、更沒有健身房，只有一堆奇怪的學生每天不知道在幹什麼。

記得剛進學校的時候，一位大學部的美國學生很大聲地問我這個外國人：

「貓咪的英文怎麼拼？是 CAT 還是 KAT ？」

我不知道他是來嘲笑我，還是他真的不知道，這點我沒有做深入地追究。事實上剛到美國時，我的英文程度大概只有到 Thank you very many 的程度或者頂多到 This is my first come，美國學生問我來過美國沒？我是如此回答的。

剛開始的生活都以省錢為主，每天到學校的時候一定帶便當，菜的內容都是紅燒肉跟滷蛋，其實我真的恨死帶便當了，每次在學校餐廳裡，便當盒經微波以後打開，整個餐廳的人都轉頭看你，味道瀰漫在整個餐廳，所有人都知道，味道是從你便當盒傳出來的。每天都是紅燒肉滷蛋的日子，就是為了省下那一塊兩塊的三明治錢，吃到後來，連我的外套上都有紅燒肉的味道。

那時候的生活真的非常地單調，每天就是上課下課，而且下完課以後一定想辦法在學校待到天黑以後才回家。因為每次回到公寓，感覺到自己像是個偷渡客一樣，公寓裡住了一堆人，整個屋子非常地冷，房間裡更冷，雖然每個月還是繳了不少電費，但是不知道房子哪裡破了個洞，房子內總是陰風慘慘，溫度始終維持在冰箱冷凍櫃的溫度，有時候冷到要穿大衣睡覺，屋主是一位從香港移民過來的老女人，跟她反映了好幾次，她只是搪塞了一堆理由，最後都不了了之。很久以後，我才聽說芝加哥有法律規定，冬天時房客有權要求房東一定要把租屋內的溫度調至某一個溫度以上，以確保屋子裡不會凍死人。

151

家裡永遠有一股剛煮完菜的味道，房子裡住了一對大陸來的老夫婦，兩個人省吃儉用，每天回到家的時候就看到他們倆在餐廳的小桌子吃飯。問他們為什麼來美國，永遠聽不出所以然。另外一個房間也是住了一對夫婦，還有一個小孩，最後一個房間住了一位中年男子，他說在等他的老婆小孩過來。每個人都攜家帶眷地來到美國這個夢想天堂，然後苦哈哈窩在一起過著日子，期待有一天自己可以擁有一個大花園的房子。

冬天還沒過完，我就搬家了，搬到北邊社區的一個 Studio，但也因此付出了更大的代價，除了房租跳了近一倍以外，最主要是在住家附近看到了那些二手唱片店，從此留學之路陷入了萬劫不復之地。不只是家裡附近，附近的附近，還有更多的唱片行，基本上，整個城市都是唱片的天堂了。進到那些唱片行，那些你曾經聽過、想過，但是沒有親眼目睹過的唱片，一整堆地排在你面前。

在這裡，才真的是大開眼界，以前在台北買的那些唱片，很多是簡化版的，唱片公司為了減少成本賣更多唱片，把當初許多唱片封面設計的巧思簡化成一個簡單的外包裝，倒到全世界各地，其中有不少是到台灣來了。到了芝加哥，我才了解為什麼這麼多人瘋狂黑膠唱片，除了是因為著迷它的音色以

152

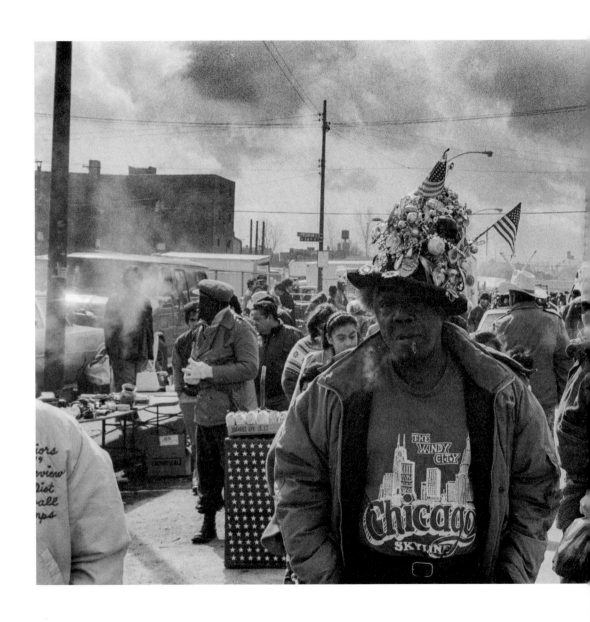

芝加哥　1992

外，更重要的就是整個唱片封面的設計。二手唱片的價格遠遠勝於再版的全新唱片，很重要的原因就是在此。

我非常喜歡一張滾石合唱團的唱片《鹹濕的手指》，這是搖滾史上最偉大的唱片，也是我們第一次看到紅色大舌頭的商標圖案出現在滾石合唱團的唱片上，我覺得這張唱片比披頭四的《Sgt. Pepper's Lonely Hearts Club Band》還偉大。在台灣買到這張片子時，當天我就聽了它一百遍，是當初發行的最早版本，封套上面是一個牛仔褲靠近下檔的特寫，原始設計用了一個真的 YKK 拉鍊，拉下來後，裡面是一個 BVD 的三角褲圖案，台灣那張就是平面的，沒有 YKK 拉鍊也沒有白色三角褲。聽說更早的唱片設計，拉鍊的區域還是鼓起來的，但是那只是聽說而已，沒有親眼看過，後來才知道封面是安迪・沃荷所設計的。那張唱片標價一百美金，用一百個理由來說服自己，怎麼樣都買不下去。

那時候對這唱片的設計也不了解，總覺得反正跟雜誌上看到的一樣。但是在芝加哥看到的那張，是當初發行的最早版本，封套上面是一個牛仔褲靠近下檔的特寫，

每次選完唱片到櫃檯結帳時，看著店員一張張地計算唱片的價錢，最後報給我的數字，雖然感覺便宜，但那數字總是會讓我心頭一驚，想想我可憐的銀行帳戶又少了一些數字，離開唱片行前，店員總是會問我：「Sex？」剛開始，心裡覺得非常駭然，為什麼美國人都那麼直接？我當然不可能回答 Yes，回答 No 也覺得很沒禮貌，就只好站在那邊不知所以然，店員看著我沒有回應，後來就怒氣沖沖地把唱片裝進袋子裡。過了很長一段時間，我才知道他說的「Sex」其實是「Sacks」，Sack 是袋子的意思，加個 s 就表示我唱片買很多，需要兩個袋子以上。

每次我都是從唱片行抱著那些唱片走回家，包括在那大雪紛飛的日子也是一樣，除非是非常遠的距離，才坐電車或公車。途中抱著紙袋裝的唱片，心裡會湧起一絲絲的後悔，我到底是來美國買唱片還是在第一學期結束的時候差不多快用光了，完全不解錢怎麼會用得那麼快。

我是從春季班開始唸，秋季班開課前，我算一算所有的存款連學費都付不了，那時候只有兩個選擇，死皮賴臉地回去跟家人要錢，我想爸爸可能也會死皮賴臉地跟我說沒錢，不然就是辦休學留在芝加哥伺

當初離開台灣的時候，爸爸把所有藏起來、埋起來的錢全部給我了，本來想用這筆錢唸到畢業，但唸書的。但是回到家，唱針一落下，什麼都忘了。

154

機而動。暑假我還繼續留在學校做片子，有一次在系辦公室無意間遇到指導老師，我把情況講給她聽，她聳聳肩膀一副愛莫能助的樣子，記得要離開時，我跟她講了一句很不要臉的話。

「過了這個暑假，你可能再也看不到我這個優秀的學生了。」

不知道是我的可憐樣刺激了她，還是她真的覺得我是優秀的學生，開學前，我突然接到教務處的通知，叫我去學校找一位教務主管，教務主管是一位和藹的女士，她循循善誘地問了我很多問題，包括學校的學習、異地生活、還有關心家裡的狀況，大概的意思就是問我唸書的錢是不是家裡供應的，我把家裡的狀況稍微往慘的方向修正了百分之三十，也把父母親靠務農教育子女的苦處講給她聽，在我那有限的英文程度裡，她默默地聽著，後來她離開辦公室，把一個文件給我，她說，我的指導老師跟她講到我的狀況，她用很快的速度在學校裡面找到一筆錢，這筆錢應該可以供我一直唸到畢業。

當時我差點連媽都喊出來了，雖然我倆年紀相差沒多少。

這個錢的名目叫做急難救助金，它是提供給優秀，但不是最優秀的學生在緊急狀況下無法完成學業的救難錢，現在我只要在上面簽個名，未來的學期我就不用再付任何錢了，更誇張的是，學校提供了我一個禮拜二十小時的工作時數，每小時有七點五塊錢。所以一個月我就有超過六百塊錢的收入。這些數不清的錢就在我簽完文件後，一切就美夢成真了，那時候高興到不知如何是好，最後決定到唱片行買幾張比較貴的二手唱片來犒賞自己。

就是這機緣，我認識了那位美國朋友，不是因為買唱片，而是因為這個工作機會。

工作的場所是一個叫 Cage 的地方，一個禮拜二十小時，工作的日數是兩天半左右。禮拜五晚上因為有大量的機器出借，是最忙的時段。還有禮拜六整天，這兩個比較不好的時段，由於我是新進的菜鳥，就由我個人負起看守之責。

Cage 是系上器材出借部門，大至攝影機、燈光、小至斷頭台（剪底片機器）。

Ladd 是在秋季班進來的，在紐約大學完成大學學位，之前常會在系上看到他，但只是點頭之交沒有

155

任何深談。有一天禮拜五傍晚，他在系上東晃西晃，最後來櫃檯邊跟我聊了起來，其實沒有聊什麼正經的，以我的英文程度只能聽他胡說八道而已。

那段時間是感恩節前的長假，芝加哥的天氣已經變冷了，他一直跟我抱怨這麼冷的天氣真的讓他很想撞牆，很意外地，他問我說待會下班之後有什麼事情嗎？我說沒有什麼事情啊，突然間他問我要不要去紐奧良？

「紐奧良？」我心裡打了一百個問號。

在我有限的美國地理知識裡，我記得芝加哥到紐奧良是一個很遠的距離，好像是高雄台北來回開十趟的距離，當然這十趟是我隨便抓的，總之就是很遠的意思。我問他怎麼去，他說就開他的車子，接著他很快地把整個計畫告訴我：

「今天晚上我們南下，路上找個 Motel，明天住德州奧斯汀，那邊我有朋友，禮拜天到紐奧良。禮拜一再從紐奧良直接殺回芝加哥，如果太累的話，禮拜二一定會到學校。」

我對這個想法沒有特別的意見，很直接就跟他說：

「好啊！我沒問題。」

把 Cage 的門鎖上，兩人正要離去時，剛好一個大學部的女孩子準備要來借器材，我說我們已經打烊了。

「為什麼那麼急呢？現在離下班時間還有半個小時。」她說。

其實那時候在系上工作，大家都很隨便，只要沒有人，提早十分鐘二十分鐘關門是常有的事。Ladd 跟她說，我們現在要出發去紐奧良，女生很興奮地說她也想去。最後，三個人就開著他那台別克的車子在芝加哥冬雪的護送下往溫暖的紐奧良前進。

出城以後，我們停在一家 Dairy Queen，吃了一個非常難吃的晚餐，那是沒有選擇下的選擇。剛出城時天氣還好，不知什麼時候雪開始下了起來，接著一路上大雪漫漫。我記得當時我在 Dairy Queen 點了一個 Triple Cheese Burger，Ladd 還因此嘲笑我，為什麼我不點 Homerun Cheese Burger，很奇怪，我知道 Double Cheese Burger 是兩張起司片跟兩塊肉排，但是我不知道 Triple Cheese Burger 是什麼，只是亂點一

深圳　2014

通，後來餐點來了，才知道 Triple 是 Double 的哥哥，在漢堡裡放三片肉的意思，但是 Triple 在棒球術語裡，也是三壘安打的意思，所以他才會用 Homerun 來開我玩笑，當時我不知道他在說什麼，假裝很酷地笑笑就過去了。

吃完飯，再一次上路，那天晚上大家在車上沒有很多話說，因為在高速公路上能見度太低了，大家戰戰兢兢，眼睛只能死盯著前面的路，生怕有任何閃失，一路上我心裡也嘀咕著，為什麼要冒這個險往美國的南方走。後來沒多久，我們就住進了一家印度人開的汽車旅館，主要是大風雪的關係。

第二天風雪停了，一早我們離開了那家汽車旅館，不是為了趕路，而是因為那家旅館實在太不堪了，實際情況不會比希區考克《驚魂記》裡的 Bates Motel 好多少，甚至還糟。上路沒多久，我的美國朋友拿出了一根類似老鼠尾巴的東西開始吸了起來。之前因為參加同學的 Party 已經有抽過這個人家俗稱大麻的東西了，大麻在美國大學生 Party 裡非常普遍，總是有好幾根不知道在哪裡被點著以後，就互相傳遞，你一口我一口。我問 Ladd，可以邊開車邊抽嗎？他把煙含在口腔裡，聳了一下肩，意思是說，這不是什麼大問題。同車的女孩子不抽，我們倆就一口接一口地把它享用完。

Ladd 跟我說這種菸叫 Left Hand，不曉得這個字是不是他發明的，問他為什麼是 Left Hand？他說一般抽的菸是用右手拿的叫 Right Hand，不合法的菸就叫 Left Hand，其實這只是一個說法而已，抽這種東西還是用右手輕輕的夾住，甚至抽到最後還需要用到小夾子捏著。

昨天上路沒多久，我們就非常後悔讓那位女大學生跟來，她不是一個有趣的人，沿途我們在車內吸食各種菸品，造成彼此不小的困擾，我覺得她上錯車了，她應該坐上一台禁菸車，而且其他的乘客都是慈濟功德會的師兄師姐才對。

當天開了很長的一段路，到了奧斯汀已經是晚上了，明明也是一個冬天的時節，在這裡，所有的醜大衣卻全部脫掉了，整個人回到非常輕鬆自在的狀態。那天晚上，我記得沒吃什麼飯，Ladd 的朋友就帶我們到酒吧，對我這個從太平洋小國來的人而言，美國人的社交場合真的很難融入，除了文化上差異，最主要的還是語言上的問題。剛開始所有的人還是會很熱情地跟你說話，但是持續一段似懂非懂的對話後，熱情很快地轉換成客氣，剩下的就只好自己看著辦了。

黃湯喝不到一半，就開始跑廁所，在廁所裡面，一堆人抽著一些不是 Left Hand 也不是 Right Hand 的東西，而且看到好幾對男子，不管在廁所裡面或是廁所外面，都在做一些非常深度的接吻。有些人宛如毒蛇吐信般的，輕輕地互相試探，有些人就伸長了舌頭像是伸進去蜂蜜罐裡要把最後一口的蜂蜜舔出來。那時候站在小便斗前面的我真的是忐忑不安，深怕一不注意就被拉過去舔蜂蜜，不管自己是出舌頭，還是出罐子總是覺得不太好。上完那次廁所，我就一直忍著再也沒有進去過了。

那天喝了一堆啤酒，在 Ladd 的朋友家很快便睡著了，當時我想到我二哥，十年前，他也曾經在這學校唸過書，不曉得當初他在這城市是怎麼過生活的，以他的個性應該是戰戰兢兢地每天為學校的課業忙得焦頭爛額吧！

隔天天天還沒黑，我們就到了紐奧良，我們住進一個郊區古色古香的汽車旅館，在太陽還沒下山前，我們就已經到波本街。這是最代表紐奧良的一條街，有數不清的酒吧和脫衣舞店。

第一次看脫衣舞是當兵的時候，當時在中壢受訓，跟幾個同袍出公差時偷偷跑去看的，脫衣舞是在戲院裡演出，舞台跟觀眾有非常遠的距離，前面的座位很快就被佔滿了，因為我們是阿兵哥，身穿軍服，也不能在前面跟人家湊熱鬧，只能坐在中間的位置，遠遠地看個大概。

簡單地說，脫衣舞就是一個綜藝秀，男主持人會用吃豆腐的方式很低級地訪問脫衣舞孃，接著沒多久女孩子開始跳起舞來，邊跳邊脫，剛開始的時候，脫得不是很乾脆，最後總是會留下一兩塊布在身上，或是很技巧地轉個身，最後只留下眉目傳情的倩影。

一直到整個節目快結束時，真正的主秀才開始，一個女孩子直接從舞台後走出來，身上沒有半件衣服，最後高潮是女孩走下舞台，主持人陪著她跟觀眾一一握手，這時候觀眾情緒上來了，整個熱鬧的程度應該不輸五月天的安可曲。

其實看完這種表演，總是有一種失落感，最後到底得到什麼？就像年少的時候看 A 片一樣，結束後總是覺得頭暈暈、臉頰燙燙的，彷彿有塊不踏實的東西梗在身體某個角落。

在波本街的那天晚上，我們走進了第一家脫衣舞店，進去之前，跟我們隨行的女大生已經脫隊不跟我們前往了，我們約好兩個小時在某地方相見。

那天晚上，好像是波本街脫衣舞店的田野調查。

第一家店裡，也許因為時間還早，女孩意興闌珊地出來搖了兩下，就走下舞台，隨後另一個出來，好像是蜥蜴一樣吐吐信，然後在一根大鋼管上磨來磨去，表演就結束了，不曉得是不是因為害羞還是怎麼樣，整個表演比我上次在中壢看的還差。我們很快地離開了酒吧，出來後，Ladd 一直在抱怨著裡面的舞者長得很醜，又不專業。

優勝美地　2013

整個晚上進進出出了好幾家脫衣舞吧，希望能看到一些期待的東西，但是一個小時過了，兩個小時又過了，到底看到了什麼？其實就是千篇一律，屁股、奶子、含羞欲脫卻又沒有脫的表情，那天晚上，把我這輩子看脫衣舞的次數一次用完了。其實去這種地方都會帶著一種強烈的渴望，最後沒止到渴，反而多了失落感，就是這種失落感逼著你，一次一次地進出不同的店，就像賭徒想去翻本一樣。

波本街形形色色什麼樣的人都有，有的穿著非常怪異，一副衣不驚人死不休的，也有那種喝完酒在路上大吼大叫的，也有穿著幾乎一米高的高跟鞋、短裙裙擺幾乎到腰身的阻街女郎。這種異地文化，如果不是這次不預期的南方之旅，真的不知道在哪裡才可以看到。

我們離開最後一間脫衣舞酒吧的時候，一直找不到車停的地方，走了很遠的路，在市區繞來繞去。不知道找了多久，回到旅館已經很晚了。

後來在拍電影的時候，我常常想到這件事，經過漫漫長夜，帶著一無所獲的心情走在路上找不到車子，甚至找不到回家的路，到底是個怎樣的心情，一兩千公里的長途旅行，為了就是得到這個心情嗎？年紀輕的時候就這麼東晃西晃，到底只是純粹的東晃西晃，還是因為在人生路上找不到著力點而不斷地蹉跎？

話說回來，我很高興有一個美國朋友，帶我走到一個南方的城市，看到美國不同的風情，相較於我每天只會上課下課買唱片，能這樣無所事事地度過了一個感恩節週末，也不失為一個很好的度假方式。事後有人問起說，你們週末做了什麼事情？我說我和 Ladd 去了紐奧良，當別人用驚嘆聲發出紐奧良的時候，無形中我們宛如高人一等，好像在這週末做了一件比哥倫布發現美洲還偉大的事情。

星期一的早上，離開紐奧良直接回芝加哥，途中經過路易斯安那州某個小鎮，因為肚子餓，我們進到鎮上唯一一間餐廳，店裡沒有菜單，就是繳了三塊錢，隨便你吃的 Buffet，餐廳裡可以選擇的東西非常的少，只有炸雞、義大利肉醬麵，還有可樂薯條之類的東西。沒有任何裝飾的餐廳，裡頭人非常少，而且都是白人。進去坐下來沒多久，我發現餐廳裡面的人一直看著我們，每個人停下手中的刀叉，也停下了咀嚼，一直看著我們這邊，整個氣氛好像塞吉歐·李昂尼的電影。

這小鎮可能從美國建國以來都沒有看過亞洲人種，Ladd 還意有所指地嚇唬我。

162

「他們可能認為你的祖先曾在越南殺了他們的祖先。」

其實我的祖先哪有殺過他們，六零年代的時候，我們的上一輩頂多是拿著鋤頭到田裡面耕地，做一輩子的窮農夫，就像他們或他們的祖先一樣。

回到芝加哥過完冬天，就開始準備學校的畢業製作了，最後半年不是在 Cage，就是在學校的 Lab。學校教我們的，不是傳統劇情片，而是跟過去所觀看的電影完全不一樣的東西，在這裡，製作電影宛如是漫長的手工藝，所有的光學效果都是自己在 Lab 裡面一點一點地完成。

在這期間，我和 Ladd 常常混在一起，有時候週末一起吃飯，或去小熊隊看小熊隊又被痛宰。其實我沒有那麼喜歡小熊隊，我比較喜歡白襪隊，我一直覺得小熊隊屬於北邊的白人雅痞所喜歡的。白襪隊有種無產階級的氣質，他們球場在芝加哥南邊三十八街的地方，四週圍繞著黑人區，感覺上去看白襪隊的人，都是沒錢但真的熱愛棒球的人，這些是我沒有根據的胡思亂想。

我常常利用週間，下午沒課的時候去白襪隊的球場，買個最便宜的票在頂層曬太陽，有一搭沒一搭地看著球賽進行。

一個週末，我請 Ladd 幫一個忙，兩個人到學校載了一堆器材再繞到南邊的中國城買了一隻活生生的雞，然後再開車到附近的廢墟，當場把那隻雞宰了。對他來講，殺一隻活生生的雞似乎是一件很興奮的事情，更何況那時候也沒有動物保護的觀念。剛開始的時候，我拿攝影機拍他把雞頭剁下來，好幾次刀子上上下下，把雞折磨得生不如死，沒辦法，我把攝影機交給他，我拿起刀子，就這麼把雞頭剁下來了。也許就是那一次斬了雞頭以後，從此注定朋友的路可以走得更長遠。

唱片買多了，最終還是想看真人的演唱。在芝加哥我曾經一個人跑去看 Lou Reed 的演唱會，他跟 John Cale 一起幫我重溫了 The Velvet Underground 的美好時光。有一次我跟女友在多倫多看了一場 Bob Dylan 的演唱會，我覺得那是一場很糟的表演，場地在一個非常老的表演廳，Bob Dylan 混濁的嗓音被那狂飆的電吉他不知道擠到哪裡去了，主辦者沒有想到回音的問題，現場非常嘈雜，聽完以後真的是疲

舊金山 2017

憊不堪。那天晚上，我們一路從多倫多經過底特律開回芝加哥，開到一半，我發現我躺在副駕駛座上，不知道在什麼時候，女朋友跟我換手了，而且換手過程中，我竟然毫無知覺，可想見當初開車的時候多麼睏。

最後一年的暑假 Grateful Dead 來芝加哥表演，那是拼了命、耗盡所有財產都必須去的。表演場地是在芝加哥熊隊的美式足球場，裡面可以容納七、八萬人。禮拜六的十點鐘開始賣票，我大概十點一分打電話進去，撥了一個小時，永遠都打不進去，後來在中午前，票就全部賣光了。那時候幹到已經想放棄學位，直接回台灣，但是在朋友的力勸下，最後打消了這衝動的念頭。朋友告訴我 Grateful Dead 的演唱會是不太可能買到票的。他們演唱會的票永遠都控制在一些自稱為 Dead Fan 的瘋狂樂迷手裡，這些人跟著他們全美到處跑，而且變成大黃牛，在演唱會現場高價把票賣出。

畢業的時候 Ladd 告訴我一件哀傷的消息，我們最喜歡的 A 片女明星 Savannah 竟然舉槍自盡了，那時候心裡的悲痛比當初蔣公過世的時候還難過，Savannah 在我們心中是一個甜美的女孩，身材不高，一頭金黃色的長髮，幾乎垂到腰間。常常戴個帽子，印象中，那頂帽子，永遠都是在她頭上。

離開芝加哥前幾天，他請我吃飯幫我餞行，飯後我請他到我家看看，是否有哪些家當他有興趣帶走，他一眼就看上了大同電鍋那個醜八怪，真是謝天謝地，這個陪我兩年的東西終於有了歸宿。後來他又東翻西翻，突然看到一張 CD，他發出了一個噁心的聲音，好像撿起一條髒抹布。

「Oh Man! Pink Floyd?! That's for teenagers!」他是這麼說的。

這位美國朋友在我回來台灣以後，有很長一段時間失聯了。期間聽過他兩次消息，知道他在墨西哥拍鐵達尼號，做助理剪接師。我真替這位美國朋友高興，熬了老半天終於可以進工會做一個比較像樣的工作，也可以拿到比較像樣的薪水。

前幾年，我們再一次聯絡上了，他說要帶著妻小來台灣找我，果然話說完，一年後的元旦，他跟公司請了年假來台灣待了兩個禮拜。

Ladd 是一個衷心喜歡吃豬肉的人，我的朋友中有人喜歡吃海鮮、有人喜歡吃牛肉，甚至有人喜歡吃素，但是他是唯一喜歡吃豬肉的。記得在美國的時候，他曾經吃過我做的紅燒肉，他驚為天人，讚不絕

口，尤其是滷蛋，他聲稱是他吃過最好吃的蛋，他特別還學了滷蛋的中文唸法，以示對它的敬意。離開美國前，他逼著我把紅燒肉及滷蛋的祕方交給他，他說未來要做紅燒肉給他的家人吃，並順便紀念我們的友誼。

那次來台灣，隔兩天我內人也煮了紅燒肉給我這位美國朋友享用，一吃下去更是驚為天人。

「味道為什麼跟孟宏教的不一樣？」Ladd 問我內人。

「孟宏給你的配方是怎樣的？」我內人反問他。

Ladd 簡單地敘述了一下。我內人很含蓄地說孟宏給你的配方是錯的，我同學質問我為什麼給他一個錯誤的配方讓他吃了二十年。其實我哪知道什麼配方，就是憑記憶把我媽的做法依樣畫葫蘆，當然記憶有時候會有誤差，甚至騙人。

他在台灣那段期間，我們去了很多地方，他跟我說要不是因為我，他一輩子根本不可能來到一個這麼有趣的國家。台灣對外國人來說是一個很陌生的地方，不是因為遙遠而陌生，而是因為台灣在國外的能見度實在太低了。

半年後，我們全家去洛杉磯，到他家的第一天，Ladd 很興奮地拿出了兩片光碟片給我，他說這是當初我們去紐奧良的時候所記錄下來的東西。我依稀記得當初他帶了一台 Camcoder，沿途拍了很多東西，包括最後在紐奧良迷路，不知方向地在找車的時候，都用攝影機拍下來了。半個月後，兩家人開著兩台車去了優勝美地，最後轉向舊金山，再從舊金山沿著加州一號公路回洛杉磯。一個多禮拜的旅程，非常令人難忘，路上我們還住過一間非常浮誇的汽車旅館，房間裡面的沙發非常長，後來我把這沙發的概念用在《一路順風》裡。

Ladd 給我的光碟片我帶回來已近五年，還是沒有打開來看過，人有時候真的很難面對過去，就算四下無人也不願意偷偷把它打開去面對。

到底不願意去面對的是什麼？我也不是很清楚。

聖路易斯歐比斯波　2013

我是個凡夫俗子
只敢在夢裡做壞人

6

從一九九五年開始，我有一段時間住在三重，房子位於一條小巷弄的四樓，巷子非常窄，一般正常的車子很難駛入。那房子簡陋，走在樓梯間，各種味道襲來，但是十坪出頭卻能讓我安身立命。房型長方形，開門進來是一個客廳，右轉是臥室，左轉是一堵牆，牆上的門打開以後就是黑鴉鴉的一片。開了長才知道是一間暗房，暗房裡面有一個小廁所跟浴室，裡面永遠瀰漫著一股飄不散的藥水味。我把整個房子的空間大部分都讓給暗房，所以客廳及臥室非常小。那幾年，有很長一段時間，我坐在暗房裡面不知外面是日或夜。

那段時間，我大部分的收入來自新聞局的金穗獎、短片輔導金、優良劇本，雖然收入不多，但是該花的錢一定花，不該花的也不會省，甚至出國旅行也在每年的計畫當中，所以平常的生活非常拮据。

一九九七年，台灣發生一個驚天動地的擄人撕票案，我就是在當時風聲鶴唳，全台追捕撕票案嫌犯的時候，離開了不平靜的台灣。

發生在我身上的這件事情，要不是旁邊有個證人，我會懷疑這是個夢。

話說那時候，我準備去美國中西部旅行，為期一個月。當天一個朋友來接我，飛機是晚上十一點多，朋友七、八點就來到家裡的巷口。因為要長時間待在異地，我拖了兩個大行李，走出巷子，再把行李搬上車。我非常謝謝這個朋友，他載著我一路到機場，到機場時，再怎麼熱情的朋友頂多是把你行李卸下來以後，祝你一路順風就轉身離去了。朋友放我下來以後說：

「我去停個車。」

「楊宏光，你先回去吧！」我告訴他。

「我還是留下來陪你吧！萬一你沒辦法上飛機，我還可以載你回去。」他說。

沒想到真的是一語成讖。

「先生，你的護照有效期限不滿半年，不能讓你登機。」櫃檯人員檢查護照時告訴了我這個噩耗。當時我晴天霹靂，人生至此第一次知道中華民國法律有如此規定。我在那裡跟他們爭執了老半天，

172

紐約　1998

還說我只在美國待一個月，到時回來時護照都還是有效。最後他們被我盧到沒辦法，只好把移民署搬出來了。

「就算我們讓你走，你到美國還是會被原機遣返，先生，這不是開玩笑的。」

其實那時候我的行李已經進去了，給我登機牌時才發現這個烏龍，幸虧他們有做最後檢查，不然我可能花十三個小時過去，再花十五個小時坐原班機回來。

幾年前，我在上海坐飛機也發生過一件烏龍事，照理來說，通常過了登機口之後，直接走進一個通道就可以到達機艙內。但是上海浦東機場，有幾個登機口是進去之後，還有不同的通道進入不同的班機。當時我也不知道在想什麼，好像鬼打牆一樣，很自然地走到了一個機艙，空服員沒有特別看我的護照或登機牌，當我在找位子的時候，發現已經有人在我的座位上好整以暇地翹著二郎腿看著英文報紙，我很禮貌地跟他說：「先生，這是我的位子。」

那位先生非常茫然，看他的樣子好像聽不太懂我的話，我火速找空服員過來，叫她把他趕走，空服員看了我的登機牌，反而很客氣地把我趕走了。

「先生，這飛機是飛往首爾的。」她說。

要不是那位好心的先生佔了我位置，我可能就首爾見了。

在機場，我們花了一些時間等著行李被拉出來，幸虧這位朋友，他很有耐心地陪我等著，行李出來後，他再陪我把行李拖回車上，載我回去，來來回回折騰，到家時已經快十一點了，心裡想著，現在我的那班飛機應該準備飛上天了。

他把車子停在巷口，二話不說就幫我把行李拖回家，正當我被朋友的情誼所感動，進到樓下大門的剎那，我感覺到整個氣氛完全不一樣。我家的樓下大門永遠都是敞開的，原因不是鄰居好客，而是年久失修，紅色的木頭門就這樣打開著，一動也不動地掛在牆上，看來已經超過數個世紀了。

笨重的大行李拖上樓梯真的不是一件容易的事情，一階一階、半拖半拉地緩緩上去，而且越上去氣氛越是怪，可能是因為太累了，或是覺得整個晚上都平白浪費掉了，心裡真的很不是滋味。但是不管怎樣，整個樓梯有股異樣的感覺，鄰居小孩吵鬧聲、夫妻吵架聲、賭博聲全部沒了，我們社區住著北台灣

174

中下階層的精英，所有會打小孩的、打老婆的、賭博的大部分都住在那地方。轉到四樓看到自家大門時，還在猶豫到底要不要繼續往前走，心裡一直覺得有事情快發生了，整個房子安靜到令人懷疑所有住戶在一個晚上全部搬走。

突然間就在樓梯轉角的地方，衝下來三、四個蒙面、手拿著盾牌跟長槍的武裝警員，他們大聲斥喝著：「東西放下！把手舉起來！」

心裡面還來不及罵幹字，手舉得比什麼還快，當下行李就這樣跌下樓梯，前面的指揮者把槍對著我們，叫我們把東西撿起。

我拖著行李把門打開，我跟楊宏光先進去，把燈打開，在小小空間裡，他們幾個人還裝模作樣，做著交叉掩護，深怕從屋子裡掃出一串子彈。他們手持著裝備跟盾牌，開始在我房裡搜索起來，那時候看到他們在我的木頭地板上踩來踩去，有股衝動想叫他們把鞋子脫下來，不要弄髒了我的地板。

警察搜不出什麼所以然，看著牆上的一個小門。

「裡面是幹嘛的？」先前的指揮者用槍指著小門問我說。

「暗房。」我說。

「什麼叫暗房？」他說。

在我還沒回答時，他就叫我把門打開，看到眼前黑鴉鴉的一片，又叫我把燈打開，暗房裡的小紅燈一亮，他們連忙退出暗房，整個隊形又形成了警戒狀。

「裡面為什麼那麼暗？」

「因為是暗房。」我再重複說。

「什麼是暗房？」帶頭的警察又再問。

「洗照片的。」

「洗什麼照片？」

「洗一般黑白照片。」他又再強調一次。

175

三重　1997

「我已經打開了。」

「為什麼那麼暗?」

「暗房本來就很暗。」我還是很有耐心地再說一次。

整個對話就是在一個無止盡的迴路不斷地來回,我想應該是因為緊張,搞得人已經無法維持基本的理智。沒多久其中兩人進去暗房,另外一個人留下來警戒並監視著我和楊宏光,他們在裡面搜索,出來之後再問了一會兒話,發現這房子裡面住的只是一般尋常的良民,三人脫下了鋼盔,我才發現他們的額頭上緣跟頭髮全部濕了,那應該是長時間過度緊張所流出來的汗。接著他們就隨地找了椅子坐在屋子裡面,把盾牌放下,我盡一個良民的義務,倒了幾杯水給他們解渴,深深向這些執法人員為了我們老百姓的安危致上一點微薄的心意。其中一位探員告訴我,他們已經來了好幾次,我想起前幾天晚上確實有人來敲門過,但是住在這種鬼地方,哪有朋友會來找你,除了鬼或是人,我不喜歡的鄰居之外,怎麼可能還有其他的可能性呢?他又告訴我,今天是他們最後一次來,如果還不開門的話,他們要破門而入。我問他們說:

「如果破門而入,發現沒人在的話,會把門修好再走嗎?」

「不會。」他很堅定地說,一副要撇清關係的樣子。

他們頂多把門微微的闔上,不會做任何修復。幸虧我護照過期,不然一個月後回來,不知道我家會變成什麼樣子,搞不好隔壁那戶七口人的家庭,其中四個人搬來借住在我家了。

為什麼這些事情會發生在我這個良民身上呢?原因如下,他們說他們在追捕一個逃犯,名叫陳進興,就是那位犯下擄人撕票的惡煞。他們在整個追捕過程裡,把他曾經待過的地方或出沒過的地方一一地追查,很不幸地,我的房子就是他多年前曾經待過的地方。

警察問我的職業,當時我臉不紅氣不喘,很小聲地講出「導演」兩個字,還煞有其事地跟他們說我是留美的電影碩士,要他們放心,我跟陳進興沒有關係,而且我雖然個子不夠高,但也堪稱挺拔,直接目測就可以把我跟陳進興的關係拉得更遠,我想他們也看出這一點,隨後收隊回家了。

我曾跟幾個朋友講過這個故事,講完之後朋友眼神茫然,只覺得我在吹牛,講了幾次之後,我也開

始懷疑到底有沒有發生過這件事情，還是做了一個夢，夢醒後把它當真，從此把它當牛皮吹。

百年以前，孫中山先生曾經在倫敦蒙難。二十年前，我有個朋友也在倫敦蒙難過。當初他跟其他兩人去倫敦洽公，晚上無聊，其中一位是香港人，他似乎是倫敦通，他告訴其他兩位朋友，說晚上要帶大家去看女孩子脫光光爬蜘蛛網。天黑後，三人興致勃勃搭了計程車，到了一個不知名的地方，那位香港人好像是當地人一樣，熟門熟路地把他們帶到一個地下室酒吧，大家坐好點完酒，喝沒兩口就開始覺得不對勁，眼前沒有裸女，更沒有蜘蛛網，只有一位中年婦女穿著清涼，她的清涼也只有上半身而已，下半身保護地跟馬其諾防線一樣，她在舞台上很不情願地扭了兩下，隨後就下去了。我那位何姓朋友，心覺不對，馬上建議大家灌完這瓶酒火速離開，酒還沒灌完，他們看見地下室往外的出口站著一個巨大的非裔英國人，就在他們很有禮貌地請這位黑皮膚的人借過時，當下在很短時間內被扒得剩下內褲，當然腳上還穿著襪子，聽說那香港人比較愛乾淨，皮鞋還穿在腳上。不管是英鎊台幣美金港幣，所有財被洗劫一空，我朋友機靈，他藏了一些英鎊在襪子底下，就靠著這些有點味道的紙鈔，他們回到飯店沒多久，心有不甘，馬上報警，他們跟警察到達事發現場時，那間酒吧早就鐵門拉下，人去樓空。

其實大部分的人走跳在這個險惡的世界裡，多多少少都有蒙難過，有人受到生命威脅，有人被抓去驗尿，有人被關進狗籠，有些人被計程車司機趕下車，有些人逃到天涯海角了此殘生。這幾年拍電影，因為片子的需要，接觸到一些黑道弟兄，我哥哥曾經看完我的電影問我說：

「老弟，你怎麼那麼厲害，把那些片子裡的黑道兄弟拍得那麼像？」

其實我也沒什麼能耐，我只是找真的黑道兄弟來演而已。這些黑道兄弟，每個人看起來都一副不好惹的樣子，但私底下卻是害羞地像小處男，問他們過去一些討債的經驗，他們講得活靈活現，尤其形容那些欠債人的慘狀，那時我心生警惕，覺得拍電影還是要小心一點，不要到時負債，被這些人遇到，但是為了以防萬一，我後來跟這些兄弟們說道，萬一在下我以後拍電影賠到

不丹　2012

脫褲子被你們追債的話，你們真的要手下留情。那些兄弟們露出可愛的表情說：「導演放心，我們會小

力一點的。」

前幾年的生日，小女兒在家裡很不預期地彈了一首歌，祝我生日快樂。聽完那首歌讓我差點落淚，

不是為了自己年紀半百，也不是為了她的貼心而落淚，而是在不設防的狀態下被這種不預期的東西所

感動。那首歌的旋律非常簡單，帶有一種濃厚的地中海味道，曲子出自六零年代的一部法國片《陽光普

照》，沒錯，我也拍過一個台灣版的《陽光普照》，只是故事不一樣而已。雖然我看過法國版的《陽光普

照》已經無數次了，但是當初我在取《陽光普照》片名時，完全沒想到這部片，沒多久我驚覺到我的

電影片名居然跟這部法國片一樣，我很高興這個發現，也算是對這部片的致意。法國版的《陽光普

照》英文名字叫 Purple Noon，它是由法國導演雷尼‧克萊曼所執導，克萊曼先生是我很喜歡的法國導

演，之前還有一部作品《偷十字架的孩子》我也很喜歡。Purple Noon 電影裡出現了一個非常迷人的角

色，就是亞蘭‧德倫主演的雷普利先生，這部電影是德倫先生早期主演的電影，他在一九五七年時初登

場，短短的兩三年，在一九六〇年就藉由這支片子建立起了他的聲譽。同年，他除了在《陽光普照》裡

面擔綱演出，他更是在義大利導演維斯康提《洛可兄弟》裡做了另一種表演形式的有力演出。

德倫先生在《陽光普照》裡，渾然天成地將雷普利的個性很迷人地散發出來，他有時沉默、有時冷

酷，有時那些不知所以的微笑讓雷普利先生一直深留我心。後來德倫先生在梅爾維爾的電影裡更加發揚

光大，他把冷酷孤絕的氣質傳達出來。德倫先生在梅爾維爾的最後一部電影《大黎明》裡所飾演的

警察，雖然也是開頭的前五、六分鐘，一群搶匪坐在車上，車子緩緩地行駛在一個煙霧茫茫的海邊城

鎮，每個人裝扮就像商務人士一樣，他們停好車，一個一個提著手提箱進入銀行，整部電影到這個段落

都沒有半句對白，只有冷冷的海風及最後的槍聲。

當然女兒不知道她彈的那首歌，觸動老爸的原因，對她來說，單純想祝老爸生日快樂而已。前一陣

子我第一次看 Purple Noon 原著小說《天才雷普利》，作者是派翠西亞‧海史密斯，看完那本小說，我覺得我的餘生應該還會再拜讀這本小說五遍十遍，如果滿分是五顆星，它對我來說是一本六星級的小說。

我很少看到一本小說跟我那麼的契合，相較於之前所喜歡《第五號屠宰場》的殘酷還有錢德勒小說的冷硬，這本《天才雷普利》撞擊人心的地方，在於它竟然可以把一個壞人描述得那麼迷人，他懦弱、無所事事、喜歡耍一些小聰明，在一群人裡面，他永遠都不會被人家當作是朋友。

在閱讀過程中，我一直跟著雷普利的腳步，有時候你會因為他的軟弱而感到尷尬，有時候你也會為他那種不自覺的同志傾向而不捨，甚至你會因為他殺了人而害怕，深怕他無法躲過法律的制裁。你的心一直跟著他，似乎一直到天涯海角你都會對他不捨不棄，小說家可以把主角描述成這樣，真的是一件偉大的事情。之前在錢德勒小說裡的馬羅先生也有如此迷人的特質，只不過馬羅先生是那種憤世嫉俗、對人講話不留情面的街頭硬漢。

在小說裡，雷普利最後躲過了法律制裁，但在電影裡，他不免俗地最後被羅織於法網中，雖然這是某種程度的政治正確，但完全不折損它是一部好電影。

為什麼壞人在這些文學或電影作品中，會被描述得這麼迷人？為什麼他們身上大部分的罪惡，竟然會讓我們觀眾忽略，而被作者所塑造的角色所迷惑？

其實我覺得不是我們被迷惑了，是我們心中那個壞的特質被光榮化了，更精準一點說，「人性本惡」跟螢幕上或小說裡的人物找到了一個接觸點。

不知道是不是因為我個人特質的關係，我從來沒有在夢中行善為樂，相反地，在夢裡，我反而好幾次犯下了極大的罪行，最常夢到的就是殺人。夢裡面那種緊張或顫抖，就算夢醒時還是久久無法散去。或許這個事情告訴我，對我這一個凡夫俗子來講，我只敢在夢裡做壞人。

後來我又火速地找了派翠西亞的小說，包括《火車怪客》跟其他雷普利系列的幾本書。在《火車怪客》裡，作者相當詳盡地描寫了一心一意想殺害他的父親，而且執迷於交換謀殺的紈絝子弟。派翠西亞可被歸類為敗德的作家，她的敗德部分是因為她執著於人心黑暗面的描述，而且義無反顧地勇往直前，往人心更黑暗的地方大步前進。

台灣近年來流行非常多的偵探小說，很多書看到一半，我就想把它丟到你再也找不到的地方。大部分的作家執著於兇手的解謎或是犯罪的分析，你很難看到一本跟隨著主角腳步一步步地走向故事核心的小說，大部分的情節走向，都是靠著一個人、一張嘴把故事的謎底說出來。在我認為，這些壞人會做這些事情，絕對不是藉由別人說說就算了，這些主角一定有他的腳步聲、心跳聲，或是那些偏執、令人不解的言行，如果在小說裡沒辦法感受到這些的話，這算什麼好看的小說呢？

《火車怪客》在電影的結尾，希區考克參考了《玩具店不見了》小說的結尾，跟原來的書大不相同。有趣的是，這部電影的改編作者就是雷蒙·錢德勒。錢德勒是個孤傲、非常難相處的人，常常跟他工作的人最後都不得善終，他甚至在改編這本小說時，曾經大罵希區考克死肥仔，聽說希區考克最後把他炒魷魚了，但他還是非常有風度地把錢德勒先生的名字放在電影工作人員名單上。

派翠西亞雖然出生在美國，但是她的作品深受歐洲大陸的喜歡，最好的證明就是她的作品曾被一位法國及德國導演改編。她一共寫了五本雷普利的故事，很不幸地，我只看完前面三本而已，我對前面兩本一直難以忘懷。雷普利在派翠西亞的小說裡是一個非常有魅力的人，在第一集的最後他繼承了一筆不

不丹　2012

義之財，所以在第二集以後他開始過著好日子，後來甚至結婚了，但是在小說裡，你可以明顯感受到雷

普利是一位同志，雖然他不曾跟任何男性朋友告白過，或是有任何進一步的關係，他的同志傾向非常地

曖昧，其對象包括在第一集裡他所殺害的朋友，及在第二集中他所幫助的一位裱框師傅，就是這些，難

以言喻的東西增添了他迷人的特質。

到底是什麼樣的小說家個性，可以把一個人描寫得那麼細膩？而且細膩到摧毀了人性的既有價值。

我非常喜歡史坦貝克的小說，剛開始看他的《憤怒的葡萄》，故事的內容描述一個家庭離開風沙漫漫

的故鄉，到西部加利福尼亞州尋找新生活，在一連串不堪的遭遇裡，我們看到人心良善的一面，某種程

度上，這部小說有一種正面、勵志的氛圍。後來我又看了他好幾部小說，甚至看到他的遊記，直到最後看到

了《伊甸園東》。

面對這本厚達將近九百頁的書，我好像身上沒有氧氣瓶，卻要潛到一百公尺的海底一樣，一連串的

深呼吸後，終於從第一頁、第二頁，一直到第八百四十四頁，就在第五十五章，最後一章，我停下來

了，我不想知道這本小說是如何結束的。這本書的觀看經驗是不同以往的，小時候你會躲在棉被裡看金

庸小說，一冊一冊沒完沒了，看到連課都不想上了，長大以後，看到喜歡的小說，往往坐在椅子上，動

容到無法自拔，但是這本書你不斷地來回翻閱，每一個字句、每一個段落，沒日沒夜地觀看。它已經不

再只是用「動容」這麼簡單的形容詞來描述它，從這本書裡，你看到很多自己的過往，看到你的朋友，

也看到你的上一代。當然不是說我的上一代或我的朋友發生類似的故事，而是我尊敬的史坦貝克先生，

他寫出人類的一段歷史，那段歷史是人類很複雜的情感所交織成的。整本書看到中間的時候，我甚至想

著，如果我更早幾年看過這本書的話，我的《陽光普照》會不會拍得更好？甚至，再早十年看過這本書

的話，我還會不會想拍電影？

在看到第五十四章的時候，已經剩下不到十頁的距離，就衝向終點，我決定放下這本書，我不想知

道這本書最後的結果，就像我不想掀開自己的命運一樣，我決定把它放在書架裡最隱密的地方，也許在

未來，某一次的相遇，搬家或是整理書籍時，就在那匆匆的時間裡，把那最後一章節完成。

這本書裡有一個大惡人，凱賽琳，是一個看似美麗清純的女孩子，她放火燒死了她的父母親，她用子彈貫穿了她先生的胸膛，她遺棄了她的雙胞胎兒子，甚至她自甘墮落到妓院。這位凱賽琳小姐，生長在美國一個非常普通的中產家庭，父母親沒有對她做過任何不當的行為，除了不聽話時的體罰，而那種體罰普遍存在於當時很多美國家庭。到底在成長中的哪一個時段，她身體裡的線路是怎麼樣短路了？沒人知道，只知道這女人愈來愈壞，壞到你不知道該如何討厭她。

在電影或小說裡面，常常作者都用非常犀利的角度來批判偽善，但是對真惡反而帶著一顆憐憫包容的心，或是用沒有帶著批判的字眼平舖直述地描寫。導演柯恩兄弟的《險路勿近》即描寫那些惡人，好的小說家常常在故事裡讓你迷失在善惡中間那模糊的地帶。

有一次全家人陪同小女兒去某個地方舉行舞蹈表演，一到那裡我才知道這是某個佛教團體位於松山的基地，我心裡面真的有一百個不願意進去，但是我沒有選擇。在一樓把鞋子換掉，穿上室內拖鞋，走進他們的聖地，我這裡的臭，家人也沒有說什麼，只是覺得我就是個性如此。表演場地在三、四樓的某一樓層，我們到達以後，所有人找板凳坐下來，小朋友到後台就定位。

節目開演前，一位胖胖的中年婦女出來致詞，表達對表演者的感謝及陪同家長的歡迎，我坐在椅子上非常不以為然。就在準備宣布表演開始的當下，她突然說：

「我們可以請所有的小菩薩，大菩薩起來，跟我們的活菩薩行禮鞠躬好嗎？」

我莫名其妙地被人家稱為大菩薩了，竟然還要我們向遠方講台上的照片，號稱活菩薩的人，起身鞠躬敬禮，我當場三字經差點飆出來，嚴格來講，應該是五字經才對，後來沒有罵出來，我人也沒有站起來，旁邊所有人都站了起來，包括我家人，周圍的人一直往我身上看，一副我是個怪胎或敗類的樣子，當時我臉超臭，我女兒一直在旁邊推著我：「爸爸不要這麼丟臉，趕快站起來！」

187

我真的是很恨這種偽善的行為，我不是他們的善男信女，為什麼要跟一個毫不相干的人行禮？我一直認為人生而平等，為什麼會有上人呢？如果他是上人的話，我們就是下人囉？上人是你們的上人，關我什麼事？尊敬不是一種強迫性的行為，它應該是發自於內心，對一個人油然而生的感受才對。而且他

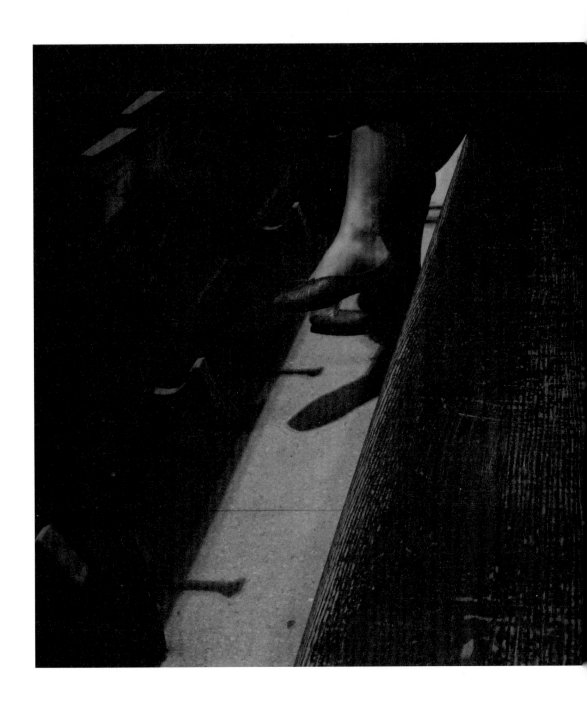

紐約　2010

們有沒有想過萬一我是基督徒的話，我應該怎麼辦？一個小小的表演可以搞成那麼虛偽、矯情，到底是為什麼？

有一位令我尊敬的韓國導演李滄東，在他的電影《密陽》裡，就在探討宗教跟人性之間的矛盾。在片子裡，一位媽媽的小兒子被綁架殺害，在喪子之後那種無邊的痛苦裡，她最後接受了主的召喚，當個教徒，殺她兒子的那位兇手後來被逮捕了，長久一段時間，媽媽一直想從基督的精神裡學會寬恕，寬恕那位曾經殺害她小兒子的兇手。

漫長的學習是非常痛苦的，她很難忘記曾經摯愛的稚子是如何死在這個壞人的手裡。很久以後，那位殺了她兒子的男子從監獄裡面被假釋出來，他在監獄裡面也接受了主的召喚，成為虔誠的教徒。媽媽的教友們安排了她跟兇手的相遇，希望藉由寬恕來尋求一種心靈上的平靜。

她主動地走過去告訴這位曾經殺害她兒子的兇手，跟他說：

「我原諒你了。」

「妳原諒我已經不重要了，因為耶穌基督已經原諒我了。」男子告訴她。

那位媽媽因此而崩潰了，她長久學習而來的原諒，竟然比不上一個未曾謀面的上帝的寬恕，而這位兇手在一聲不響之下就被原諒了。正如同很多犯罪的人在強而有力的律師團護送下最後被輕判或是獲判無罪，這對受害者情何以堪？

後來她不再相信基督了，她覺得這個她信奉的人根本就欺騙了她，這個萬能的主竟然沒有經過她的同意就直接原諒了殺他兒子的兇手，站在一個人的主體性來講，「我」到底算什麼東西？壞人可以經過某個不存在的東西而被原諒，如果惡跟善之間有一條快速通道的話，那受害者本身到底算什麼？

我對宗教沒有任何的敵視，甚至對教堂廟宇裡面的氣氛懷有很高的敬意。記得幾年前去紐約，我跟太太剛好路過一個教堂，兩個人很自然地走進去，我們不是教徒，只是進去坐在椅子上感受那蕭穆的氛圍。一段時間後，老毛病又犯了，我把隨身的相機拿出來，在教堂裡面拍了幾張照片，看是否能把眼前的氣氛帶回家，其實也不是什麼氣氛，只是在拍我老婆腳上那雙鞋。

沒多久，一位也是觀光客的高大中年白人，他走向我，輕聲地告訴我：

190

「先生你看得懂英文嗎?」

他隨手指了一個小小的招牌,上面有一個「禁止攝影」的標示,那時候真是羞愧到想把自己藏在椅子底下,永遠都不要出來見人。

偽善的人到底在上帝或神明面前是如何面對自己?我一直很好奇這個問題,前一陣子,台灣爆發了餿水油事件,我們看到台灣老字號的食品大廠負責人竟然唆使底下的人製造黑心油給老百姓吃,這位負責人家財萬貫,隸屬於一個佛教團體的慈善家,這位慈善家捐給這個佛教團體非常多錢,慈善家平常在雙手合十時,是否曾經把自己的罪惡告訴天上的佛,請求祂的原諒?我不認為他有這麼做,我想全台灣的人也不這麼認為。在他被捕之後,他矢口否認,一直說是他下屬的所作所為,如果佛祖左有順風耳右有千里眼的話,難道看不出這位慈善家是集萬惡於一身的人嗎?為什麼佛祖不馬上派出雷神索爾當場給他一個五雷轟頂,瞬間把他擊成焦炭?看到他在法會雙手合十虔誠的樣子,我不禁自問,到底好人壞人的邊界在哪裡?

學佛的人應該是四海為家,但是我們的廟宇、精舍一間比一間大,真不曉得修道之人在這麼大的空間裡面都在想什麼?是在想晚上要吃素雞還是素鴨嗎?還是想著要在哪裡蓋更大間的精舍,收納更多的信眾?

話說回來,你相信你眼前所看到的,在公車上的那些三大照片是神佛的代言人嗎?台灣有非常多高僧,隱身在山林裡,撫摸著女施主的胴體,藉此來渡化她們,當初佛陀拋棄一切在菩提樹下悟了正法,祂犧牲一切、成就眾人的精神到底在哪裡?我相信有很多出家人還是心繫著佛陀的慈悲心,他們滿足於最低的物質慾望,從佛法中找到精神支柱,我相信真的有很多人,多到甚至我的小舅子也是因為受到佛法感召,過著清苦修行的日子,出家這個選擇對父母或是親人而言,是很難接受的。大家情願清晨三柱清

香，沒事的時候陪媽祖走透透，但是出家這件事是萬萬不可，很幸運地，我小舅子的家人們非常支持，在佛法路上沒有產生任何的猶豫。

小舅子名柏仁，法號勝光，前幾年他陪我去不丹，為什麼去不丹，其實也沒有什麼特別理由，我只是想看看全世界幸福指數最高的國家到底是怎麼一回事。

飛機降落在一個小到不能再小的不丹國際機場，那個機場小到飛機在空中時就已經開始踩煞車了，一下飛機，我有種回到故鄉的感覺，各位不要誤會了，我不是說這個地方瞬間牽動了隱藏在我內心深處的佛法，而是外在的景致很像我們屏東縣佳冬鄉。

192

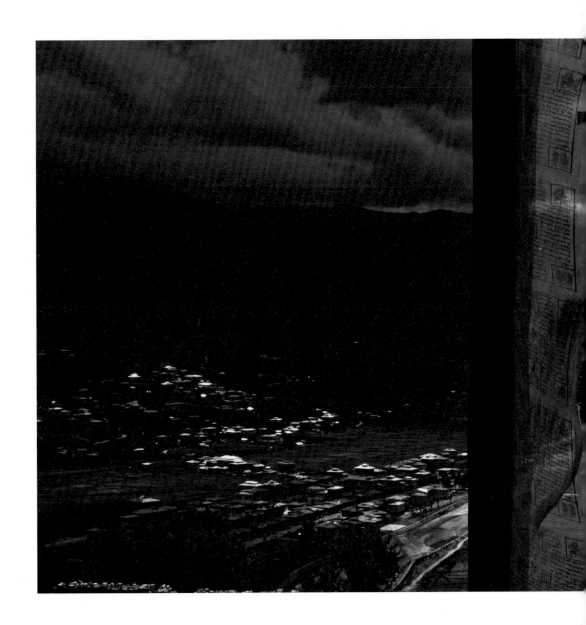

不丹　2012

在不丹的五天裡，每天重複同樣的行程，就是看不同的廟宇，山上的大廟，隱身在鄉下的小廟，當時整個國家沒有麥當勞、肯德基、沒有Nike、Adidas、7-11、日本壽司、高檔餐廳、購物中心、電影院，也許有，但是我一直都沒有看到，更不要談那些高聳林立的玻璃帷幕大樓，文明的進程在這裡發展得非常慢，有非常高比例的人口都是虔誠的佛教徒。他們這二人不是那種初一十五的業餘佛教徒，他們恪遵著佛教的戒律，生活在他們自己那塊心靈的小角落裡。

不丹國嚴禁殺生跟抽菸，你不可能到菜市場看到一攤肉品在桌上任你選擇，你也不可能在任何雜貨店買到萬寶路或是幸運的一擊，不管哪種牌子的菸品，當然你可以在餐廳吃到肉，但是大部分的肉都是從鄰近國家進口的，或是不丹境內少數的非佛教徒所宰殺的，你也許可以在小店裡面買到香菸，但是如果你被抓到的話會被罰很高的金額。

那幾天我只看過兩個人在抽菸，一個就是我，另外一個就是給我香菸的人，他是我在那裡所認識的台灣人，那位菸友告訴我，他的大學同學是一位電影導演，名字叫陳玉勳。

我們每天吃的東西都一樣，看的東西也差不多，從大的廟到小的廟，男的廟到女的廟，在不同的廟宇你遇到了很多朝聖者，有幾個上年紀的人，身體已經非常不良於行，他們弓著因歲月折磨的身軀，踽踽走在上山的道路，在途中我也遇到兩個國高中年紀的女孩子，她們也是從很遠的地方到一個尼姑庵來朝聖，他們身上沒有任何希望求得神明開示的樂透彩，有的只是虔誠的心。陪著我們的導遊，每年也有固定的時間會到某間廟宇去朝聖，宗教深植在他們心中是那麼的自然，絕對不會因為你捐的香油錢的多寡而有不同的待遇。

在台灣，一些人藉著佛祖的光環來提高自己的社會地位，或是把自己印上一個慈善人士的標記，道德層面的偽善者繼續昂然地立足在這個社會上，他們自以為高人一等，更可恨的是，這些人的所作所為是不能被批評或是質疑的，如果你做了任何批評或討論，你可能會落入惡有惡報的因果裡。

在不丹的最後一天，我們花了一整個早上走到一個山頂的寺廟叫「帕羅達昌（虎穴）」。我不是一個體力很好的人，但是我看到更多體力比我更不好的人，踽踽獨行地往山上走，整條上山的路有大半的時

間都繞著懸崖，這是一個沒有任何交通工具可以到達的地方，當然你可以在山下租匹馬，把你載到半山腰，剩下的路你還是要自己走上去。

聽說有很多不丹人每年都會來一次帕羅達昌，為的就是求得一年的平安。我們花了一個早上的時間最後到達了目的地，寺裡有很多供奉佛像的地方，每個地方裡面都是昏昏暗暗、煙霧瀰漫，進去一定要把鞋子脫掉，在小小的室內，望著不同的神像，有和善的、有怒目的，也有些表情怪到無法形容的。山上的風景非常的優美，但其實優美的程度大概比台北的金龍寺還好一點，絕對比不上阿里山或雪山的風景，跟我去的小舅子一直講述著這些廟的歷史：曾經有哪一位得道的高僧在這裡駐足過，在他口述的這些人裡面，我想著在數百年前，這些走在山林裡的求道僧侶到底如何過著每天的生活？沒有電視、也沒有iPhone，他們在漫漫的長夜或是踽踽獨行的白日裡都在想著什麼？難道他們也只是在想著晚上要吃素雞還是素鴨嗎？

當然不是。

在帕羅達昌對面有一個小小的廟，斜度大概有七十度左右，走上一個窄窄的縫到達一個室內，整個屋子是順著洞穴的地形所搭建。一位中年喇嘛邀請我們到他那邊享用他的奶茶及餅乾，其實他對我們那麼好有一個很大的原因，就是希望我們能有所奉獻，小舅子告訴我：

「鍾導，你不要以為這是一個很不好的事情。」

他繼續解釋著，這位喇嘛是沒有人供養的，大部分的時間不是在某個廟裡面，就是在廟與廟之間的道路上，感覺這位出家人也是某種程度的文青，但他不是那種假文青，他是活在習佛道路上很清苦的人。

這位喇嘛是不久之前來到這裡的，剛好這個小廟空著沒人住，他就待了下來，再過不久他也要離開了。

期間，我幫小舅子拍了張照片，拍完後我拿給他看。

「拍得非常好，也許未來我可以把它用來當遺照。」他說。

後來我也幫那位喇嘛拍了一張照片，他抓著頭，抓出一個不知所以然的表情。

宗教的源頭都是一位聖人，祂們委身在人世間，體驗了人世的苦及無常。但是後來祂們的繼承者教

195

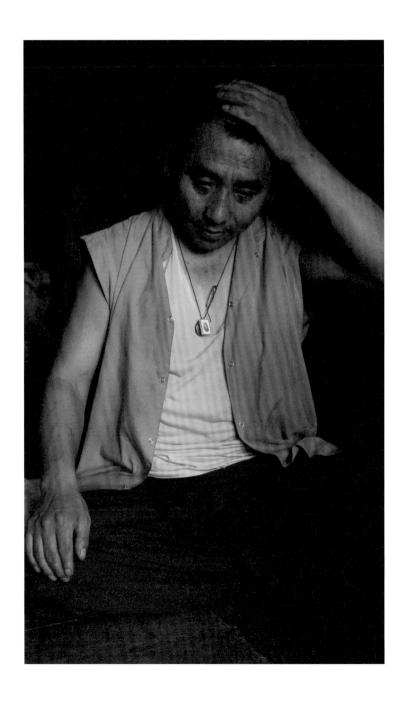

堂越蓋越大，廟宇也越來越金碧輝煌，組織也越來越龐大，甚至有時候以宣揚教義之名行侵略之實。宗教原本那顆善良的心到底去哪裡了？釋迦牟尼佛在律藏裡面對出家人曾經說過，生活不能墮兩邊，是哪兩邊呢？就是不要太艱苦，或是不知足的兩種生活方式，這兩種太極端的方式都會影響到修行，一切以平常心，當然有些苦行者會刻意過著艱苦的日子，但是佛祖仍希望以不傷害自己的身體為主，不要為了修行，連自己的命都沒了。但是看看現在太多的信眾，他們穿著精緻的袈裟或高級制服，把行善當作是一個徽章掛在胸前。當你胸前掛滿徽章的時候，世間的律法好像都對你莫可奈何了，如果佛祖天上有知，祂到底用什麼方式來看這些追隨者？

二〇一四年，台灣發生了一個慘絕人寰的事件，一位大學生在捷運裡面殺了四個人，也傷了無數的人，這應該是台灣有史以來第一件死傷最慘的隨機殺人事件。從報章得知，兇手沒有任何明顯的動機，他只是想做件大事而已。有媒體把整件事指向他小學時候跟一個小女生求愛被拒所造成的影響，這些誇張的申論可能亟待有見解的精神分析師才能找出關聯。兇手表現出不願懺悔也不願跟家屬道歉，他一再表示希望能速審速決，該怎麼樣就怎麼樣，他的辯護律師一直希望能讓這位兇嫌去做精神鑑定，期待用精神鑑定來躲掉死刑的責罰。

每次受害者家屬跟著出庭，看著兇嫌永遠一副死不悔改的樣子，心裡又受一次傷害，到底是什麼樣原因會讓一個好好的大學生做出這樣的事情？兇手的隔壁鄰居說他是一個安靜有禮貌的男生，但是這位安靜有禮貌的男生到底怎麼了？在他揮下第一刀後，他變成一個千夫所指的壞人，那個邪惡的力量到底是什麼時候進入到他的身體裡？難道真的是從小學時候開始的嗎？還是像另一些專家所說的，是那些殺戮型的電玩冥冥中種下的因子？

他沒做任何掩飾地在大眾交通工具裡行兇，擺明就是要跟全世界為敵，甚至也不怕法律的制裁，而且每次被披露在報章上面的時候，他不後悔的樣子，也說明著他對這事情一貫的態度，這種壞到底是壞到什麼程度，是完全已經進到骨子裡了嗎？我不知道。當我們站在法律的這邊討論的時候，所有人的看

法都是一樣的，但是我們到法律的另一邊來看整個事情時，我們的家庭、學校、社會到底出了什麼問題？鄭捷到底有多惡？他是不是屬於最惡的壞人？其實這些都不是我想知道的答案。

我真的很想知道為什麼，為什麼他會做這件事情？為什麼他沒有懷悔心？甚至他為什麼沒有同理心？甚至他為什麼沒有同理心？我真的很想了解這些很難得到答案。相較於鄭捷的，你覺得那些販賣黑心食用油的人，或是那些開著高級跑車活活把人撞死的王八蛋，或是那些不知人間疾苦，永遠自我感覺良好的政治領袖，他們又是屬於哪一種壞人？其實壞人的定義可以因為道德感的深淺而做不同的延伸，但是我還是沒辦法得到答案，因為整個社會法律沒有告訴我們，甚至也不願意告訴我們。

宮部美幸在她的小說《理由》裡，同樣也描寫到一個年輕人在一間小屋裡殺了他三個「家人」。在書裡，作者花了一些時間描述這位從小沒有得到家庭之愛的年輕人，他不是壞，他只是對人類的情感沒有所謂的同理心。這位年輕人曾經讓另一個年輕女子懷孕，但是懷孕以後他擺明不想成為爸爸，也不想跟這個女子結為連理，後來不知道哪個關節想通了，他希望能有一筆錢來照顧那位女子及已經出生的小孩，就是為這筆錢，他把所有人殺了，而且是沒有帶任何感情地用鮮血揮灑出一齣人間慘劇。

小說和電影都有一些這很迷人的東西來描述人性深不見底的黑暗，對連續殺人犯永遠有一些人在膜拜，甚至把他弄成一個來如風去無影的神祕人物，譬如說英國那位開膛手傑克，在月黑風高的夜晚奪去了無數人的生命。

好幾年前，美國有位部落格作家，他統計出美國從一七七六年開國以來，只有三十幾年的時間沒有在戰爭狀態之中，其中有兩百多年，美國都是到處征戰，尤其上個世紀，二戰以後，美國在世界各地發動了無數的戰爭，從韓戰、越戰、波斯灣、伊拉克、科索沃，甚至遠在非洲的許多國家，都曾經見過美國正義之師的蹤影。他們用世界上最強的武器炸翻了別的國家很多建築物及土地，也可能不小心誤炸了很多人及他們的家園，這個動不動以維持世界和平為目的的大國，憑藉著他們最堅強的武裝陣容，處處所向無敵。當這些國家的國民表述他們的反抗或復仇的時候，這些人往往都被描寫成極端的恐怖分子。

198

恐怖分子沒有家人嗎？沒有他們所愛的人嗎？為什麼他們要背著炸彈走上一條不能回頭的路，難道都沒

有人問為什麼嗎？試問你可以憑藉著信仰，就背著炸彈往前衝嗎？我想這不是每個人都做得到，如果不

是因為恨，還有什麼？

就算是一個和平的初衷，最後在不斷的殺戮下，製造出一個永遠無解的仇恨，到底這些錯是應該歸

諸於當初倡導和平的人？還是歸諸於因為喪失家園而滿懷復仇的人？這好像永遠是循環無解的故事。那

天世界上所有人看見世貿雙塔倒下的一剎那，每個人都心碎了，我不敢相信人間的慘劇就在眼前發生。

有很多好人，因為殺戮而喪命了，也有很多壞人，在殺戮裡權力越來越大。最後殺戮變成了一種信仰，

讓彼此有更多的理由來製造仇恨。

信仰在這裡，幼稚到宛如一個茅山道士的催眠術。

常常在許多好萊塢電影裡，最後的訊息都在告訴我們「正義將被伸張，和平將被維持」，在真實世界

裡，我們被這些電影傳遞出的教條不斷地洗腦著。我常常會想到底誰是壞人？如果有人告訴我，他是壞

人的時候，我不禁要自問，他到底壞在哪裡？就是壞在他那張邪惡的臉嗎？或是壞在他幹過的事情？或

是他只是壞在不聽你的話，不願意照你的方式來做事？

《教父》這部電影，新教父艾爾‧帕西諾大開殺戒，不管是為了復仇還是為了維護家族利益，

他命令他的使徒們把其他家族的人一一幹掉，甚至他的妹婿就在他莊園裡的一台車上被活活勒死。在這

些殘暴的畫面裡，觀眾把所有的道德都拋諸腦後，並認定這是影史上最經典的段落之一。

電影最後一個鏡頭，一扇門緩緩地關上，當結尾音樂緩緩響起的時候，我不知道觀眾在黑暗中回想

的是善與惡模糊的分界線，還是對這史詩般的電影做無限感慨的低吟，我想大部分的觀眾應該都是後者！

記得第一次看這部電影是高一的時候，我在一個叫「蓮苑」的地方看到的，它位於南京東路跟敦化北路

交界點，原先那個地方有一個禮堂，平常會放電影，你只要付很低的票價就可以看到一些很好的老片，

現在那個地方拆掉了，新的大樓被蓋起。我常常經過那個地方，甚至好幾次異想天開，想著如果台灣有

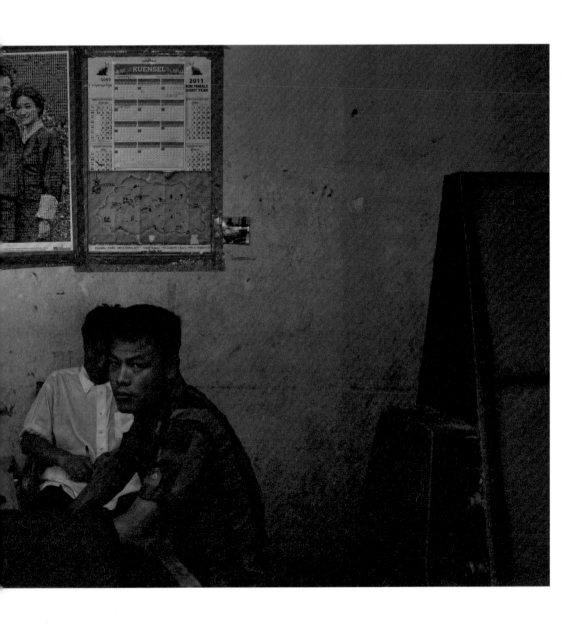

不丹　2012

個電影中心就在此地，不知道是個多麼美好的事情。

當時《教父》放映結束時，我完全不懂在演什麼，那時候所有殺人的鏡頭全部被剪掉了，就像以前看的 A 片一樣。當時的政府對殺人或色情的鏡頭特別敏感，電影上片前總是會有審查員先看，當他們看完以後，就把這些他們認為不該讓老百姓看的片段剪掉，以免我們這些芸芸眾生受到荼毒。讓我不明白的是，電影最後結束時，螢幕上出現了好長一段字幕，後來我才知道那段字幕是我們的電檢單位在電影裡面自設法庭強加上去的。

「主角邁可‧柯里昂因作姦犯科，最後被判了無期徒刑，他的從犯某某某被判了幾十年的監禁，法網

201

恢恢，疏而不漏。」

直到很久以後，我重新再看這部電影，我才了解我們的政府是多麼用心良苦。

鄭捷的故事，我想遲早會有人把它搬上銀幕，導演可能會花很多時間著墨在他案發前的心理過程，或是探討他個性上轉變的蛛絲馬跡，這故事對於創作者來講，都是非常具有挑戰性的，而且也可以強有力地對社會人性或普世價值發出質疑。九零年代，楊德昌導演已經在《牯嶺街少年殺人事件》裡描述過類似的故事，在那白色恐怖蕭殺的年代，一位小男生殺了一個可愛的小女生，兇手也是動機不明，導演似乎想用時代的氛圍來帶出人的不確定性，楊德昌是根基在一個真實故事所改編的，我不曉得當初的社會氛圍是用什麼方式來報導這個小男生，也是用冷血嗎？或是由愛生恨而失手？

在鄭捷的案件裡，大部分的媒體都用冷血來描述他，我想對這位冷血的壞人，我們的法律遲早會用子彈來解決，陳進興何嘗不是這樣。

但是你覺得那些偽善的人呢？比如說，賣黑心油的人，或是那些不管老百姓死活、一心為己的政治人物，還有那些數不清的財團、商人及靠不知道什麼方式取得大量財富的人，這些人，我們要用什麼方式來懲罰他們？

把他們關在一起，每天餵他們吃餿水？試問我們可以這樣做嗎？

呉郭魚

7

台東　1988

二〇二一年的春節結束，我到左營高鐵站正準備搭車回台北，上車前，走進男廁，想清理掉微微的尿意，剛進去，後面有一對男子大聲地說著話衝了進來，他們很快閃過我身邊，找了馬桶就定位。其中一男子問另一個男子說：

「過陣子你要不要去打疫苗？」

「我才不要在台灣打。」另一男子說。

「為什麼不在台灣打。」男子又再問。

「台灣疫苗那麼爛，我要回澳洲打，而且我要打英國女皇打的那種疫苗。」

另一男子很囂張地把這番話講得很大聲，刻意地想讓所有人聽見，對話到此，我再也聽不下去了，我心想疫苗不是還沒開始施打嗎？為什麼有人已經開始大罵疫苗不好了？到底是為什麼而罵？他們繼續在旁邊大聲地講著有關於台灣的事情，但都不是什麼好事情，從他們言談裡，你可以很清楚知道，他們已經移民到澳洲，不曉得是過年回來探親，或是商務，還是回鄉探訪民情，吃吃小吃，順便罵罵台灣。

我不敢講我是個愛台灣的人，但每次看到有人在謾罵著你出生、成長、成家立業的土地時，心中就燃起一股莫名的火。為什麼？為什麼會有這些人？這些人長得那麼醜，水準那麼低，手上背著名牌包包，很明顯的，他們只是些有錢，但絕對不是會讓你尊敬的人。我真的很希望這些人可以不用再回台灣，勇敢放棄台灣國籍，當一個忠誠的澳大利亞人、忠誠的加拿大人，甚至忠誠的美國人，效忠當地國家，跟當地人一起建立美好家園。

但是他們大多數的時候都跟移民在外的台灣人互相取暖。每次回台灣，永遠高人一等，永遠凡事看不慣。這些人回來探親、探訪朋友，甚至看醫生裝假牙、高高興興地吃吃台灣小吃，最後在親友面前數落這塊土地。以前我沒有那麼不齒這些人，總覺得每個人都有權利追求自己的未來，就算要去當外國人也沒關係，但是當你知道愈來愈多這種人，是用這種心態看待這塊所謂「母親」的土地時，你只能悵然地遠離，好像他們就是最流行的新冠病毒一樣。

206

小時候每次填寫個人資料，在祖籍欄的地方，我都心懷驕傲地填下：廣東梅縣。我不在梅縣出生，也從來沒去過這地方，卻被教育成「我是廣東梅縣人。」為什麼心懷驕傲？我不知道，可能心裡覺得故鄉在一個連自己都不知道的地方是一件蟹酷的事情。後來慢慢地，我才知道祖籍的意思是：你的祖先是從哪裡來的。就我所知，我爸爸是在屏東縣出生的，我爺爺好像也是。小時候我們會去美濃掃墓，原因是我爺爺好幾代前的爺爺，好像跟美濃有關係的樣子，但是這份關係也僅止於他們的出生地就在美濃。幾我不知道我們鍾家是什麼時候從廣東梅縣來的，可能是宋朝，也可能是漢朝，也可能是耶穌出生前。慢慢長大了，我不再填寫廣東梅縣，只要資料裡面還有祖籍欄的話，我都寫台灣屏東縣。自甲午戰爭後，台灣曾被日本統治五十年，我爸爸媽媽也是在那個時期出生，在那個被殖民的年代，他們被迫將台灣的姓氏改成日本姓，在這種歷史的悲哀裡，很多人不自覺地放棄了老祖宗的姓氏，改成一個遙遠、不知何來的日本姓，我們的上一代，每天望著天耕著地，哪有知識分子的自覺，都是傻傻地，跟著改名改姓。幾十年後，因為台灣選舉的關係，這些跟著改名改姓的人，突然變成叫做「皇民」。歷史的傷悲沒有人安撫，但卻有人想把它撕開，以期獲得政治利益。

爸爸媽媽能講非常流利的日文，他們也很懷念過去被殖民的那段時光，甚至老了，也常希望能到日本旅行，對他們來說，那裡就像故鄉，但是你問他們是哪裡人，他們都說自己是台灣人。日本對他們來說只是個遙遠的記憶，記憶裡永遠是最美好的，就像四、五十歲的男人在吹噓當兵的種種。但說實在的，我爸媽的生活就是日日夜夜地守著這塊土地，跟著這土地一起甦醒、入眠，甚至淡去。

小時候，我以為吳郭魚是全世界唯一的魚類，不管是小溪池塘或是海洋裡，在裡面悠遊的只有吳郭魚而已。後來才知道，全世界有數不清的魚類，而且還有餐廳，把活生生的魚切下來，遞到你的盤子上。為什麼有那麼傻的想法？因為當時我沒看過別的魚，只有看過吳郭魚，還有吳郭魚的堂兄弟鯽魚。

從小我是吃紅燒肉長大的，一年三百六十五天，天天餐桌上都有紅燒肉，吃不完的紅燒肉，每次吃飯時，聞到那味道，真的有種說不出的厭世，為什麼會有那麼多紅燒肉可以吃？主要的來源就是辦桌，

加州 1 號公路　2013

每次隔壁鄰居有人結婚，吃完飯，媽媽總是會把沒吃完的紅燒肉用塑膠袋帶回家，辦桌上那大塊油膩的紅燒肉，原先氣勢逼人的形狀，經過無數筷子的夾弄，進到媽媽塑膠袋時，已經變成殘缺不堪呈廚餘狀了，媽媽把塑膠袋裡的紅燒肉倒進家裡的大碗公，除了早餐，接下來每一餐都會看見它的倩影。每次紅燒肉端出來，除了爸爸媽媽以外，我連筷子都不會往上面招呼，甚至連眼神都避開它，好不容易經過半個月的努力，有段時間也是以紅燒肉為主食。

碗公裡的紅燒肉只剩湯汁，壞消息傳來：隔壁的遠房表哥下禮拜結婚，新的紅燒肉又來了。這些紅燒肉跟投胎一樣，一次次地回到我家的大碗公，我一輩子被紅燒肉陰魂不散地跟著，甚至在國外讀書時，有段時間也是以紅燒肉為主食。

台南擔仔麵最引以為傲的就是那口煮肉燥的鍋子，據說已經有百年歷史，歷經好幾代的傳承，鍋子從來沒洗過。我們家也有個大碗公，可能幾十年也從來沒洗過，它一年四季忍辱負重地，不斷被安放著紅燒肉。這兩件事情一直持續到我上國中，國中每次吃午餐時，同學們都會從便當籃裡拿起我的便當，站在講台上大喊：「你們猜鍾孟宏的便當裡有什麼？」

大家異口同聲好像華視兒童合唱團一樣：「紅燒肉跟荷包蛋。」

我的便當外型非常好認，並非我媽媽在上面綁了美麗的中國結，而是我的便當是圓形的，便當蓋上還有一個很大的「台灣鐵路」的標誌，因為爸爸在鐵路局上班，全世界的人都知道我有一個圓形便當盒，那個便當縱使掉在校園裡某一角，還是會有人送到我面前。我恨死那個便當了，不只是外型，還有台灣鐵路的標誌，更重要的是裡面的紅燒肉跟荷包蛋。其實這份便當是沒有花半毛錢做出來的，紅燒肉是辦桌剩下的，荷包蛋是家裡的雞生出的，還有一些媽媽醃的醬瓜，當然還有白米飯，也是家裡種的。

一年三百六十五天有三百五十天基本上跟紅燒肉脫不了關係，但是逢年過節，餐桌上還是會多一些雞肉鴨肉，這些雞鴨也是自己養的，每次宰殺這些雞鴨時，我總是幫兇，媽媽每次拿著菜刀時，要我架著這些小動物的翅膀，她沒有毆打牠們，直接就把刀刃割過脖子，隨後這些小生命做最後的掙扎，每次我都會被這力量所驚嚇到，而放開牠們的翅膀，體質比較弱的雞鴨，很快就倒地不起，生命力強的，繼續昂首闊步地走著，伸著流血的脖子，一直看著我，一副要跟我單挑的樣子，這時我常常嚇得拔腿就跑。其實宰殺這些雞鴨，並不是要為我們加菜，而是為了祭拜祖先，祖先祭拜完，最

後還是流落到餐桌。有時家裡還會出現難得一見的吳郭魚，每次吳郭魚出現時，就是我生日那一天，所以從小我不知道生日要吃蛋糕吹蠟燭，我一直覺得吃條吳郭魚，就代表長了一歲。

後來不是只有生日才能吃到吳郭魚，考試前，或甚至長大以後，放假從台北回到家裡，我媽媽都會做一條紅燒吳郭魚。魚的大小剛好就是一人份，這道菜非常下飯，先把那鹹鹹甜甜的醬汁淋到白飯上，配著吳郭魚的身體，一口魚肉一口飯，當你飯吃完後，吳郭魚兩面身體大概也吃光了，這時候你放下碗筷，把整個放魚的盤子拉近身前，開始慢慢啃著魚頭，吳郭魚的刺很多，但都是明刺，不像有些奸詐的魚，暗刺藏身。

整個吃飯過程，我媽媽在旁邊看著我，她的話不是很多，也不會跟我聊學校的事情，她知道我功課時好時壞，從來也不會叫我多加油，或是下次考好會送我什麼禮物，她身上永遠有一股汗騷味，味道淡淡的，不會影響到周遭的人，就是因為這個味道，你可以知道她是個長期勞動的人。高中以後每次從台北回來，到家已經是晚上，甚至半夜，她都會起床做這道菜，當然魚是前一天準備好的，如果是當天準備的話，整條魚吃起來會有土味，整個吃飯過程，她會問著：「吃起來有土味嗎？」

長大以後，知道愈來愈多好吃的東西，吳郭魚慢慢被淡忘掉，甚至在一些小餐館看到吳郭魚，也會刻意避開。我不知道為什麼避開它，是要避開熟悉的媽媽味道嗎？還是想避開歲歲月月裡，毫無變化的鄉下記憶。有一次去東京參加電影節，太太和小孩們也跟著一起前來，我帶著他們去找一間日本料理店。去日本前，我就已經規劃好這個行程。當初谷歌地圖還沒有流行，我手上拿著紙本地圖，走在日本的小巷子裡，轉來轉去，明明看著地圖上目的地就在附近，為什麼一直找不到？後來無意間發現這家餐廳就在旁邊，因為店面實在太小了，事實上我們經過了兩三次，卻一直沒有注意到，我推開拉門，正準備進去，突然間，一位打扮正式，身穿和服的老太太，快速地踩著小步伐前來把我擋下。由於語言沒辦法溝通，沒多久老太太請了裡面一位年輕人出來，年輕人大方體面，他很客氣地問我…

「你知道我們店是賣什麼樣的料理嗎？」

「我知道啊。」

「那你大概知道我們的價位吧？」

「我知道啊。」

這些狗眼看人低的對話絲毫沒有冒犯到我，最主要的原因是這位年輕人的個性，他後來很鄭重地跟我道歉，他說，很多從台灣或大陸來的人，一進來後大刺刺地坐下來，上了毛巾喝了水，看完菜單後轉身就走，留下錯愕的他們。這家餐廳不便宜，菜單也非常簡單，只有兩種價位而已，十二貫或十八貫的價位。我們叫了三客十八貫的套餐，後來又追加了一份十二貫和十八貫的，一頓下來，女兒們非常開

花蓮　2010

心，我跟我太太也覺得不錯，整個壽司非常細緻專業，但是如何細緻專業，我也說不出什麼道理，但從價位上看來，真的非常細緻專業。

這家壽司店非常小，大概只有吧台十二個位置而已，裡面人不多，除了我們四人，還有另外四個講日文的客人。離開前，年輕人、老太太一直向我們鞠躬，我們來來回回地回禮，又花了近三十分鐘。回飯店路上，我並沒有思念著那一盤盤美麗的壽司，我想著，如果帶我爸爸媽媽來吃這壽司，他們能吃出其中的美味嗎？我從來沒有跟他們吃過日本料理，印象中，唯一看過我媽媽吃過的生魚片，就是隔壁鄰居辦桌時，有一道吳郭魚的生魚片。

我媽媽家住在中正路的東邊，爸爸家住在中正路的西邊，兩家人只隔著中正路，不到二十公尺的距離。長大一點後，我曾經問過媽媽：「你是從外婆家，穿著新娘服走到爸爸家的嗎？」她說還是有坐轎子，我繼續問：「轎子是繞村莊一圈後再到爸爸家嗎？」後來她就沒再回答。

我媽媽娘家是一個書香世家，曾經有一個美麗的四合院，舅舅們知書達禮，不是老師，就是教授，不然就是見義勇為的警察，其中大舅舅還在日本唸書，就讀醫學院。她曾經開玩笑說，他們家的土地大到連小鳥都飛不過。問她為什麼飛不過？因為太大了，所以飛到一半時必須要停下來休息。後來整個家是怎麼沒落的我不是很清楚，在這裡我要提一下我大舅，這個大舅也是我媽媽常講的大哥，她跟這位哥哥的情感非常地好，三不五時甚至是晚年時，她還是一直提到他。大舅在日本殖民時代，很小的時候就被送到日本唸書，那時候的台灣家庭，有能力把小孩子送去讀醫學院並不多，舅舅不負眾望，考進了日本大阪醫學院醫學系，負笈日本多年，醫學院終於畢業了，他第一次回來台灣，重回母親的懷抱。而且他這次回來，還有一個很重要的目的，就是要把我媽媽接去日本唸書。就在輪船到達基隆港外海時，一發從美軍潛水艇射出來的魚雷，擊沉了他的回鄉夢，我媽媽的日本留學夢，也因此沉入大海。原先的媽媽可能在年老後，變成彬彬有禮的老婦人，但是後來，她卻變成一個孱弱的老農婦。

我很早的時候看過舅舅的照片，他戴著日式的學生帽，側著頭，一股英氣從眉宇間隱隱約約地散發

214

出，媽媽說我長得還蠻像大舅的，不曉得當初舅舅走了以後，外婆每天以淚洗臉，聽我媽媽說沒有幾個月，外婆眼睛就哭瞎了，很快地，因為哀傷舅舅的過世，她也跟著走了，外公沒有多久也跟著外婆走了，整個家就此家道中落。沒多久，我媽媽就嫁給了我爸，我心裡時常想，當初舅舅如果沒有遇到那顆魚雷，媽媽應該就不會嫁到鍾家了，當然也不會有我了。

人生的命運真是非常複雜，過去的事情會牽動到未來很多人生不同的走向，就像當初台灣割讓給日本，在二戰時，台灣人常常躲的子彈，都是美軍從戰鬥機上掃射下來的，很多台灣人的家裡還是有一些曾經被子彈掃射的痕跡，但是台灣這幾十年，試圖想跟美國維持一個友好的關係，忍辱負重，為的就是希望能躲在美國的保護之下。

媽媽嫁來鍾家時，根本不知道下田務農是怎麼一回事，她雖然不是大小姐，但也是爸媽的掌上明珠，後來爸媽走了，這顆明珠就沒有人捧在手上了，哥哥姊姊可能也覺得她年紀到了，很快地找了一個隔壁人家就嫁了。我爸家是一個務農家庭，這位曾經貴為掌上明珠的小姐，一嫁過來，也沒有磨合期，很快就下田種地了。

就我記憶所知，從來沒有聽她說過苦字，除了家裡的田地，三不五時還要到別人家的田地做工，一天三百塊錢，對家裡的生計不無小補。

從小我沒有叫過她媽媽，長大以後曾經想過是否要改口叫媽媽，但心裡總覺得媽媽這個字眼非常彆扭，甚至在她晚年時，不管一個字的媽，或兩個字的媽媽，都沒有叫過，自始至終我都叫她「姨啊」。這個怪異的叫法，從出生以後很自然就這樣叫了，我記得有一次她很突然地問我：「為什麼小孩都叫我姨啊，不叫我媽媽？」說真的我也不知道，我只是跟著哥哥這樣叫，那到底我哥是跟誰叫的呢？

有人說，在福建廣東一代，客家人是用姨啊來稱呼媽媽的。這樣說來，好像我的血脈淵源跟廣東有所關連。

我媽媽生性樂觀，笑起來非常大聲，笑聲很像是快壞掉的洗衣機脫水時的聲音，那種脫水滾桶撞擊洗衣機機身時，很有力地發出的空空空聲，我很少看到她生氣，每次爸爸唸她時，總是用日文發音，所

以我們也聽不懂爸爸到底在數落她什麼。她唯一對我做過最壞的事情，就是我小時候晚上唸書打瞌睡時，突然塞一坨鹽巴到我嘴巴裡，那股鹹味比任何提神飲料還有效。長大後我曾經跟她說過這件事，她笑笑地回答我說她忘了。在家裡她永遠都不是做決定的人，甚至她只是一個被告知的人而已。在那年代，女人的地位就是如此，不管是餐桌、神明桌，永遠都看不到她們的身影，永遠都是男人離開桌子時，她們才悄悄上桌負責善後。

三哥從出生後身體一直很不好，那時媽媽給他取了一個很不雅的名字，在那年代裡，小孩子難照顧，都會取一個莫名其妙的怪名字。我老哥一、兩歲時，得了一種怪病，這個病持續了好幾天，最後沒辦法，抱到隔壁村找了個醫生，當時鄉下的醫生通常沒執照，醫生打開我老哥的喉嚨，簡單看了一下，他告訴我媽：「你現在可以把小孩抱回去了。」媽媽心裡覺得奇怪，為什麼連什麼症狀都沒說，就叫她把小孩抱回去？醫生隨後說道：「妳小孩得到的是白喉，他應該是過不了今天晚上了。」在那時代，白喉是一個很恐怖的病症，恐怖到連我媽媽都認識它，她告訴醫生：「前幾天我剛賣完稻穀，口袋裡剛好有筆錢，醫生拜託你，不管要打什麼針、吃什麼藥，我都有錢可以付給你。」

醫生再一次告訴我媽，這個藥非常貴，而且不一定有效。其實醫生說得沒錯，在六零年代，白喉的特效藥還沒出來，所以有效沒效當然沒人知道。我媽媽還是堅持拜託醫生，最後醫生幫我那奄奄一息，不哭不鬧的三哥打了一針，走之前醫生告訴我媽：「如果明早這小孩還會哭的話，他就沒事了。」後來我哥哥真的沒事了，長大後還當了醫生。

醫生的這一針可能是她這一生唯一做過的決定，那天就在她抱著小孩去找醫生時，她已經把錢放在口袋，心裡篤定不管花多少錢也在所不惜。其實那賣稻穀的錢根本不是她的錢，那些錢只是暫時放在她口袋裡，沒過多久，這些鈔票將落入別人的口袋，包括那些賣農藥的、幫忙收割的、還有那些因為家裡急需，而被她提早標下的會錢。

216

關渡　1988

鄉下農民每天與日頭為伍，他們唯一賺到的就是那副黑黑的，看起來土土的臉孔，日復一日裡，絲毫沒有翻身的機會，唯一翻身的可能就是寄望著下一代，新的一代慢慢來到這個世界，接下來的日子裡，他放下手邊的農事，開始住進城市。每次她來台北時，一下火車，總是穿著那雙不合腳的高跟鞋走在台北的街道上，她快步地跟著我爸，但是永遠跟不上，她手上提著大包小包的行李，好像要來投奔兒子，過個幸福晚年的樣子。但不是，她來城市，其實是來照顧小孫子，從高雄照顧到台北，台北照顧到新莊，新莊再照顧回台北，也是一年三百六十五天。

二〇〇四年，她因為膝蓋開刀，住院了一段時間，對長期勞動者而言，晚年時開這種刀是非常普遍的，但是開完刀，卻沒有再站起來過了，幸運地，她不用臥病在床，但她必須坐輪椅，每天一早她被送到客廳沙發上，下午時，印傭會把她放上輪椅，爸爸推著她到戶外走走，慢慢地，她的記憶也開始衰退，剛開始時看到我還會點點頭，然後把我的名字猜了一輪，最後知道我是誰。不到幾年，後來再看到我，她會問我：「你找誰？」

「我找鍾孟宏。」有時我會跟她開玩笑。

「鍾孟宏在台北當導演，很忙沒有時間回來。」她會笑得很大聲說。

「其實我就是鍾孟宏。」再後來我會拆穿她。

她笑笑看著我，沒有多說什麼。

她每次遇到我就像重新認識一個新的陌生人，很喜歡跟我這個陌生人講他大哥的事情，也就是我那位在日本唸書，葬身在基隆港外海的大舅舅。她把大舅舅的故事講得更仔細更精彩，她說她這位哥哥當初在船被擊沉時，本來有機會游到岸上，但是為了救其他的受難者，最後卻葬身在海底，她也提到當初她哥哥要回來帶她去日本。每次只要我回家，她都會提到這件事。她似乎在告訴眼前的我，她本來可以成為一位知書達禮的老太太，絕對不是現在坐在這邊，風中殘燭的老農婦。

很意外地，大哥在多年前某一天晚上走了，事情發生在家裡二樓，當初救護車來的時候，媽媽在房間裡，不知道發生什麼事情，大哥的告別式是在高雄辦的，爸爸有來到現場，媽媽沒辦法來，所有人都決定好，大哥走了這件事，不要讓媽媽知道。

之前每個禮拜六，大哥都會回家探望父母，從大哥走了以後，媽媽常會問爸爸：「今天禮拜幾？」爸爸永遠都回答禮拜六，為什麼呢？因為禮拜三剛好介於兩個禮拜六的中間，離上個禮拜六已經過一段時間，下個禮拜六的到來也還要好幾天，對我媽媽來說，一天兩天這些時間是沒有意義的，一天可能是一年，也可能是一個小時。她早上問，中午問，下午也問，每次得到的答案都是禮拜三，到後來，我媽媽過的日子不管週一到週日，天天都是禮拜三。

她對舅舅的記憶是永遠刻在心裡，無法撫平的，裡面已經沒有傷痛，能不斷拿出來告訴大家，她曾經有一個那麼喜愛的哥哥。但是對我大哥的記憶，就是一個星期六的記憶，她知道每星期六會有一個人回來看她，至於這個回來看她的人是誰，她可能也不是很清楚。有一次大嫂問我，她知道已經知道大哥的事情了，只是假裝不知道而已？其實我也不知道，從來沒有聽她提過大哥，只是藉由問「今天星期幾？」來召喚這個似有若無的記憶。

大哥走後的一年，當時我在做《一路順風》的剪接，三哥打電話來告訴我，叫我去勸勸爸爸，他說爸爸真的很固執，送媽媽去醫院複診，醫生說還要做另外一個檢查，希望媽媽晚上可以留下住院，隔天一大早就可以進行。爸爸堅持要把媽媽送回家，他說既然是隔天檢查，隔天一大早再來就好了。哥哥很生氣，他覺得媽媽年紀那麼大了，為什麼還要讓她這樣來回奔波，為什麼不住在醫院？難道是要回家看民視的八點檔節目嗎？那段時間，哥哥一直認為只有我可以勸得了爸爸，所以很多事都要透過我跟爸爸說。後來我打電話回家，跟爸爸說這件事，他也沒多說什麼，只是敷衍地說：「好啦好啦好啦。」電話掛掉後，我繼續剪片。《一路順風》裡，許冠文的演出真的非常精彩，我常常在電影裡被他逗得笑到不行，這部電影完全就是為了許冠文拍的，從小看他的電影，最後在人生的導演路上，可以跟他合作，還

有什麼比這還開心的呢？

再回去剪接不到五分鐘，哥哥又打電話來了。電話裡沒有聽到他講了什麼，只是感覺很長的沉默，

新竹　南寮　1987

後來終於講話時，他說道：「不用打電話給爸了，媽已經走了。」

我突然愣住，問我哥：「你在說什麼？」

我哥說，爸爸剛把媽媽推到戶外，順便倒了一杯水給她喝，就在喝水的時候，不小心嗆到，就這樣走了。我真的不敢相信，人竟然這樣走了，就在一口水之間。我馬上停下剪接，搭了一班最近的高鐵班次，回到家已經半夜了。整個院子跟往常一樣安靜，唯一不一樣的就是多了一個爛棚子搭在院子裡。我把爸爸從床上叫起來，問他⋯

「為什麼媽媽走了，還搭這個爛棚子？沒辦法搭一個比較像樣的東西嗎？」

「人都走了，什麼樣的棚子還不都一樣。」

我突然升起一把火，我告訴他⋯

「媽媽跟你一輩子，生前沒有吃好住好穿好，還幫你做牛做馬，人都走了，你還是這樣對她。」

後來我打電話給葬儀社的人，叫他們過來把棚子拆掉，葬儀社的人莫名其妙，睡眼惺忪地來了，他說現在工人都在睡覺了，他們明天一大早就馬上調人來把棚子換掉。

台語有句俗諺：「在生一粒豆，卡贏死後拜豬頭。」

這句諺語是在告訴我們，縱使只用一粒豆子來孝敬生前的父母，也贏過父母死後用一整顆豬頭在他們墳前祭拜。我從來不知道我媽媽喜歡吃什麼，也沒有買過什麼禮物給她，更不用說會經帶她去哪裡旅行。她是一個從來不會要求的人，她唯一跟我要過的就是幾百塊，那是她最後幾年看到我時，跟我提起的。我覺得她應該知道我是誰，至少覺得我是她兒子，她跟我說⋯

「可不可以給我一點錢？」

「要多少錢？」我問她。

「只要幾百塊就好。」她說。

「為什麼要錢？」我問她。

「老人家身上帶一點錢會比較好。」她說。

隔天一大早，一個漂漂亮亮的棚子就搭好了，我看著棚子慢慢搭起，現在她走了，我什麼也做不了，

能做的就只是搭個漂漂亮亮的棚子。

接著葬儀社的人告訴我該要準備的東西，其中有一項是照片，要用來當媽媽的遺照。我在家裡東翻西找，發現媽媽在這幾十年裡，竟然根本沒有拍過什麼照片，唯一的照片就是參加兒子們結婚時所拍的照片，那些照片都太年輕了，習俗上不能用來當遺照。後來很意外地，我在手機裡找到一張照片，是她去世前幾個月，我回來拍的。那天下午，爸爸推她到院子，我幫他們兩人拍了張照片，這張照片經過裁剪後，就變成了她的遺照。如果當初沒有拍那張照片，靈堂上的照片可能就只能寫「媽媽」兩個字。

媽媽的骨灰罈被安放在佳冬鄉慈恩寺，她走了以後，每個月我還是會回去看爸爸。有一天晚上跟同學從枋山往東港去吃宵夜，途中經過慈恩寺，我跟同學說：

「同學，你可不可以等我一下，我想進去看一下我媽。」

「現在已經半夜十二點多了，你要去看你媽，真的還假的？」同學用一個很懷疑的眼光看我。

半夜十二點去寶塔裡看媽媽的骨灰，當然只是說一說而已。其實她走了那麼多年，我真的沒有去看過她幾次，甚至過年回家，都沒有好好地去看她。那天晚上經過，突然喚起了一些罪惡感，也可能是真的有很多話想跟她說。隔一個月再回來屏東時，一個下午，我一個人跑去慈恩寺，由於疫情的關係，慈恩寺的大姐告訴我，進去塔內還是要戴口罩，聽起來有點荒謬，但是規定就是如此，只要進去室內空間，不管裡面是人還是骨灰，都還是要把口罩戴起來。我上了三樓，進去我媽媽的牌位，打開她安置骨灰的地方，骨灰罈上那張照片，就是我用手機很無意間拍的照片，心裡面本來準備了很多話要問她。

「妳看到大哥了嗎？他還好嗎……？」

「大舅呢……你們還認得出對方嗎……？」

「妳自己呢……在那邊一切都還順利嗎……？」

我不曉得媽媽在天上看見大哥時會不會很訝異，會不會覺得大兒子怎麼突然在這邊出現，接下來她會不會因為我們欺騙她而生氣？她會很高興跟兒子重聚嗎？大舅呢？已經有七十幾年沒見面了，你們還記得彼此嗎？如果他們記得彼此，說上了話，媽媽有沒有跟他講，他有個侄子是金馬獎導演，而且還拿過兩次。我心裡想問她很多事情，但是最後，一句話都說不出來。沒多久，我發現我的口罩都濕了。

223

屏東　豐隆　2015

那天跟我去東港的朋友是我的國中同學李瑞敏，台語綽號叫水面，翻成國語就是「英俊的臉龐」。這幾年跟他重新聯絡上了，他在枋山海邊開了一間咖啡廳，咖啡廳位置很好，佔地非常大。每次回南部的第一天晚上，我都會去他那邊，一待就待到半夜兩三點，兩個人也沒做什麼認真的事，就是閒聊，喝個午夜咖啡，聽聽海浪聲。

有一天午夜十二點時，他提議去釣蝦場。

「那麼晚釣蝦場還有開嗎？」我說。

他說有一家開很晚。很快地我們開車到了那家釣蝦場。其實到這裡，真正的目的不是釣蝦，而是想換個地方坐坐而已。釣蝦場佔地廣闊，安安靜靜地沒有半個人，他熟門熟路地告訴老闆，幫我們烤個兩斤泰國蝦，順便來盤鹽烤吳郭魚。我們拿了飲料，找了一張桌椅坐下，我問他：

「同學，為什麼要來這邊吃吳郭魚？」

「你是城市來的土包子是不是？沒有聽過半鹹水的吳郭魚？」他說。

「什麼半鹹水？」

「就是生活在溪水與海水交接的地方，那裡的吳郭魚是最嫩的。」

我心裡想，本人身為吳郭魚專家，為什麼現在才知道半鹹水的吳郭魚？沒多久，一尾看起來普普通通，跟平常的吳郭魚沒兩樣的半鹹水吳郭魚被送到桌上，同學讓我先嚐，我撕開肉身上的鹽，夾起一塊肉，頓時心裡喊起「我的媽呀，這肉為什麼嫩成這樣子。」後來我們倆無言地吃了起來，很快地，魚也沒有了，泰國蝦也剩下蝦殼了，午夜的時刻，任何東西吃起來都特別好吃。

半夜的鄉下釣蝦場，沒有裝潢，沒有說不完的風情，它非常真實不造作，從來沒想到半夜兩點的時候，會坐在鄉下這種地方，吃著這些我從來沒有吃過的東西。突然間，我同學舉起杯子，他說：

「敬你！」

「敬什麼？」我說。

「敬台灣！」他說。

突然間，我的心好像被撞了一下。

226

這幾年台灣在國際社會上沒有得到公平的待遇，不管做得再怎麼好，世界上還是沒有很多人理你，包括二〇二〇年時，我們在新冠肺炎有效的防治下，讓世界很多人刮目相看，但是我們還是被排除在國際組織之外。長久以來我們的政府卑躬屈膝，希望能跟全世界各個國家打交道，但是新聞媒體告訴我們有一些突破性的進展，但突破了幾十年，我們到底進展到哪裡了？很多時候，我們無法責怪在做事的人，但是我們的期待卻是遙遙無期。一九九二年，當我還在美國留學時，那個暑假，我們無法責怪在做事的人還是跟女朋友去歐洲旅行。當時兩人非常拮据，進入了漢堡王速食店，兩人只點了一份 Double Cheese Burger，我們打開漢堡，拿出其中一塊瘦到不行的漢堡排，放在我們外帶進去的麵包裡，雖然身上錢不多，能到國外看看，也是一件幸福的事情。

在法國南方小城亞維儂，我們在那裡待了好幾天，就在第三天時，兩人走在小巷裡，突然聽見摩托車的聲音往我們衝過來，我們往牆邊閃避了一下，突然我聽見女朋友的叫聲，我一轉頭，她摔倒在地，人沒怎麼樣，但肩上的包包被整個抽走了。當初我們剛到小店換完旅行支票，身上有點現金，可能就在那時，我們被盯上了，搶走包包的騎士，全身包得密不透風，包括頭上的安全帽也是全罩式的，他騎著越野車，很快地騎出巷子，我在後面追了兩步，只能眼睜睜地看著他離去。錢被搶走事小，當時我女朋友的護照及所有證件都放在裡面，我們倆走去警察局報案，他們問我們哪邊來的？我說台灣。接下來，他們討論起台灣在哪裡。其中一人建議我們回巴黎找日本大使館，我說我們是來自台灣，不是日本。接著另一人說，應該是去找中國大使館。

當時在那小警察局，我跟女朋友什麼話也沒說，只看著那幾個警察討論了起來，其中一個警察加入，把台灣的歷史講了一遍，我在旁邊聽著，語言雖然不通，但是好像聽到幾個越南或是其他東南亞國家的名字，最後其中一個警察突然靈光乍現，他大聲一叫：「Thailand!」所有人一起大喊：「哈利路亞！」大家突然有了共識，答案終於出來了，就是 Thailand。

長久以來困頓我的

不只是在我心頭不知成長為何物的 C

其實還有另一個 C，就是 Cinema

C 8

人都會經過一段憂鬱的時光，很多時候，這些憂鬱並不是你人生發生了什麼問題，大部分都是自艾自憐的，就在你坐著沒事幹的時候自己產生的。

記得第一次看卡夫卡的《審判》，其實那時候哪懂得他在寫什麼，唯一記得就是「K」，K是卡夫卡的英文名字縮寫，也代表角色的名字，小說看完後，唯一留下來的就是K，總覺得K這個字母好酷，它好像是可以代表憂傷自憐最好的一個字母。後來大學自己開始寫東西，也想用K這個名字，但K已經有人用過了，只好找自己的英文縮寫C來代替。後來又發現很多人寫的小說或是劇本，都是用英文字母來代表主角，這些無父無母、不知道從哪裡來的角色，就讓這些英文字母扮演了。後來我在寫第一個劇本，有一個角色的名字還是用C。說穿了，C就是住在自己身體內那個無病呻吟、自艾自憐的自己。

從美國唸書回來的那幾年，正常的收入非常少，所謂的正常收入是指薪水的收入，大部分的收入都是靠一些不義之財，比如說金穗獎獎金或是短片輔導金，拿了三十五萬，後來我花了五萬塊把它完成，坦白說，包括我後來拍電影，這是我唯一賺錢的片子。

大家都會問，為什麼五萬塊可以完成一部電影？拍電影大家不是都貼錢嗎？但是那時候我可能是窮怕了，拼死也要把錢省下來，最好是一毛錢都沒花就可以把片子交出去。三十五萬我大概只花在底片的沖印費，當初所使用的底片，都是當時任職公司，老闆拍廣告所剩下的零頭片，那時的底片，一卷有四百呎，可能拍到三百或兩百五十呎的時候就被拿下來了，那些被拿下的底片就是所謂的零頭片，那些零頭片基本上不會再使用，但公司還是會把它們放在冰箱裡，以防萬一以後可以拿來拍商品或是一些簡單的東西。

攝影機也是用公司的Bolex機器。最後剪接，是跟中影借用Steenback自己操作。那時候中影剪接部的負責人是陳勝昌先生，裡面的剪接師有陳曉東跟雷震卿，陳勝昌先生看到我克勤克儉，最後也沒收我多少錢，片子完成後，參加金穗獎，得了獎，領到另外一筆獎金。幸虧中華民國政府當初有這些德政，不然那時候生活真的有點撐不下去。另外，一九九四年有一次在公司的廁所裡蹲馬桶，突然看到自

230

己的名字出現在報紙上，發現自己中了優良劇本獎，獎金三十萬，那是我第一次寫的劇本《三重奏》，不可否認的，那個劇本深受導演賈木許的影響，劇本裡闡述的都是一些無聊的人，無聊的是講台灣的三個節日：母親節、中秋節、國慶日，其中母親節故事的原型剛好發生在我本人身上，另兩個故事也是從其他好朋友身上所得到的靈感。當初寫這個故事並不是為了報名優良劇本，只是很意外地知道有這個獎項，一報名就很幸運地得到那筆錢。我記得那筆錢讓我在三重的住所弄了一個暗房，又買了一台 Leica 的相機，直接把所有錢花個精光。

當時台灣電影已經很難看到什麼希望了，但是心裡面還是抱持著一點點想法，劇本是電影的開頭，雖然外面是淒風苦雨，但是該做的基本功還是要做。

從九五年開始，我開始把《三重奏》的本子拿去投輔導金，那時候輔導金需要公司保證，雖然走訪了許多公司，一一地被拒絕，後來還是找到了一家公司願意支持我。條件是腳本企劃案甚至印刷都是我自己搞定，另外未來的電影投資也是我自己負責去找錢，他們不做任何的參與，只接受輔導金的抽成。

記得那時候企劃案和腳本要各印十七份，送到新聞局的交件是重重的兩大箱。到了新聞局辦公室，看著堆滿的紙箱都裝著輔導金的送件，頓時心裡面冷掉一半。心想著外面電影那麼不景氣，有理想有抱負的人還是那麼多。幾個月後，輔導金結果放榜，果然名落孫山，想想可能是劇本不行，自己又再寫了幾個劇本，《公寓》，還有一個改編卡爾維諾小說未定名的劇本。

送輔導金之前，心想先把這兩個劇本送到新聞局參加優良電影劇本獎試個水溫，很不預期地，這兩個劇本通通沒有得獎。我也沒有因此而氣餒，九六年我仍舊投了兩個案子，各個機會不大，但是兩個機會加起來總是會大一些吧！

在這期間，我去拜訪了一位電影大亨，曾經在很多很好的電影裡面看到他的名字掛在出品人的位置上，心裡盤算著，他應該是一個識貨的人。當然他也有製作過很多奇怪、不好的電影，當時我還幫他找藉口說服自己，有想法的人就是要拍一些沒想法的電影來養一些有想法的電影。我決定毛遂自薦，親自

231

布拉格　2015

把劇本送過去給他本人，看看有沒有機會合作，如果由他公司來幫我推這些案子，雖然自己打不出全壘打，至少也能被保送，到時候一定有辦法回本壘得分。

聯絡了好幾次，一直都無法跟他談到話，底下的人總是很客氣地告訴我能否留下姓名電話，那時候心裡真是拗得很，就是希望能找到本人，親自奉上我的腳本，我就這麼鍥而不捨地打了好幾次電話，雖然還是沒有聯絡到他本人，但是那位電影大亨公司裡面的一位先生跟我約好了時間，讓我親自去拜訪。

我記得當時我穿得很正式，只差沒繫上領帶，就這麼往西門町去了。他們公司在某一棟大樓裡，上樓以後，公司的人把我安置在門邊的一個位子，開始一個漫長的等待。

等人這碼事是沒辦法催的，尤其當被等的人知道等的人已經來了，更何況我們又是後生小輩，總不能沒事去問一下還要等多久。我拿著手上的企劃案，還有腳本，連茶水都不大敢喝，總覺得茶水這種東西，多尿，在別人的公司沒事進出廁所總是一件不禮貌的事情，電影大亨的門深鎖著，他的辦公室就在路的盡頭，透過玻璃可以看到他跟裡面的人談著事情。

他的電影公司就像一般的貿易公司一樣，沒有想像中時髦，也沒有巨幅海報，更沒有九頭身的辣妹穿著極短的裙子，抱著公文夾扶著眼鏡走來走去，公司裡安安靜靜地，只有偶爾此起彼落的電話響起。時光荏苒，不知不覺半個小時、一個小時就匆匆過去了，那位接待我的人埋首於他的桌子，從此再也沒有抬起頭。我一個人坐著，靜靜地等著，甚至到最後，從包包裡面拿出一隻筆，翻開自己的劇本，假裝在對自己的最後的思考，不然一個傻瓜坐在那邊望著天花板，也不是一件好看的事情。

辦公室裡完全沒有時間的感覺，我就這樣故做斯文地坐在門邊，故意思考著劇本裡的戲要誰來演出？要用什麼樣的鏡頭？突然間，大亨的門後面爆出一個非常大的聲響，那個怒吼應該是從人類的胸腔所爆發出來的，很快地我聽到一連串辱罵的言語，聲音之大著實讓我嚇了一跳，我還是繼續坐著，心裡想著⋯

「這位大亨真的不是一個脾氣很好的人，萬一待會他用這個音量跟我講話的話，到時真不知道該怎麼辦。」

我不經意地看了一下手錶，從坐下來到現在兩個小時已經過去了，那位電影大亨斷斷續續地罵了一個小時，其實他也不是都在罵人，只是他的聲音太具有爆發力了，所以大部分的時間聽起來好像是在罵

人的樣子。當然中間有穿插一些不堪的言詞，非常難用文字來書寫。後來我忍不住了，跟那位原先接待我的先生提醒一下我的存在，他抬頭望我一眼，面有難色地告訴我：

「好，待會我進去跟老闆講一下。」

他是一個知道怎麼見機行事的年輕人，老闆在房間裡這麼怒氣沖沖刀光劍影的時候，他不會貿然敲門進去。好不容易辦公室聲音慢慢安靜下來，他趕緊走向老闆房間輕輕敲了門，隨即閃身進去。沒多久，老闆那宏亮的音量又爆發出來，聲音之大，完全不輸之前，很快地，那位年輕男子火速出來，走到我面前。

我不曉得老闆第二次發脾氣是不是因為一個新導演想見他，把他惹毛了。我坐在那邊胡思亂想，心想他是不是之前有投資過新導演，賠了很多錢，所以他聽到我這個新導演的時候，因此生氣了？他為什麼要見我？是因為那一天他心情特別好就這樣順口答應下來的嗎？老闆的辦公室沒多久又爆出了另一個怒火沖天的聲音，接下來我坐在那邊，感覺好像就坐在火山口邊一樣，而且已經坐了好幾年，望著火山口下熊熊的岩漿，一副想噴出來罵人的樣子。那時候我就傻傻地坐著，想著我到底為什麼坐在這，聽人家罵人。後來我跑去跟那位先生說：「如果老闆不方便的話，那我就先走好了。」

他推著臉上的眼鏡，很不好意思地把我送到電梯口。真遺憾當初沒有留下他的名片，也許未來會在哪個人生角落再次相逢也說不定。

來到大街上，西門町的燈已經亮起，我走到鴨肉扁點了一份鵝肉還有一碗米粉，那時候的鴨肉扁只有一樓的店面，不像現在已經擴張到二樓了。離開西門町的時候，我突然想到，到底我今天來西門町的目的是來見那位電影大亨，還是來吃鴨肉扁呢？

不過那年的輔導金我還是找了兩家公司幫我投了兩個劇本，當然最後都沒有中，心裡著實非常生氣。新的一年又來了，有一位知名導演想買《三重奏》劇本改編成電影，他透過製片打電話給我，希望能拿這劇本投輔導金。那位製片對我說，如果這部電影拿到輔導金，後續版權再來詳談，我沒有考慮就把他拒絕了，拒絕後我反而對這個本子有了更多信心，好像會看上它的人已經不是只有我自己而已了。

235

這一年的輔導金，我鎖定了《三重奏》，而且再把劇本大幅度修改，其實去年的時候我就對這個劇本非常有信心了，只是一直怨嘆著評審的不公，得獎時，世界是公平的，沒得獎時，都是怨天尤人，包括那些死不要臉的政治人物也是一樣，被判刑的時候都是抱怨司法不公，當然這樣類比也是有點不倫不類，因為台灣司法不公本來全世界都知道的。

其實在前一年，我曾經打電話給一個我很喜歡的演員，那位演員曾經在九零年代的初期有非常令人耳目一新的形象。之前我已經把劇本寄給他，希望他能在《三重奏》裡擔綱演出，演出的角色就是當初張震在《停車》裡面的角色。他看完劇本以後，我們約在一個小咖啡廳做進一步的詳談，他本人非常客氣憨直，感覺上就是一個剛出社會、逆流而上的年輕人，我們談了很久，他也很喜歡這個劇本，從中午一直談到傍晚時分，幾杯咖啡下肚以後，頭腦越來越清醒，兩個人越來越沉醉於我們可能是台灣未來電影的救星。

後來這位演員慢慢離開了電影圈，轉進了電視，他在電視裡演出了很多正面勵志的角色，被不公的社會欺侮，大部分是台語發音，有時候會夾雜著一些英文，他發光發紫了，不曉得他心裡面還記不記得

236

台北　1987

曾經在咖啡店裡跟他深談電影理想的那位小導演，電視演出的機會也變少了，但是他在我心目中一直還是那耿直、剛出社會的樣子。

九七年的輔導金增添了一個新的辦法，評審會從所有的案子裡面選出一些還不錯的案子進入複審，並對這些案子的導演做面試。非常意外地，我的案子竟然連初審都沒有通過。當初真的氣到無以復加，還想打電話給其中一個輔導金評審想要詢問評審過程，為什麼自己那麼好的案子沒有進入複審。

後來想想還是算了，這種自以為是的怒氣，很快就過去了。

從那時候開始，很長的一段時間我就不再投輔導金了，電影變成只是嘴巴說說的事情，常常有人很關心地問我：「鍾導，你的電影什麼時候準備開拍？」我永遠都是說明年。過了明年後，有人繼續問，答案還是明年，問到最後，大家就不再問了。

日子在不斷的明年中很快就過去了，而且速度之快，就像被抓姦一樣連內褲都來不及穿上。

想拍電影的人照理來說應該是非常喜愛電影的，但是問自己到底有多愛電影，又很難說出個所以。我認識一個真的非常愛電影的人，而且我很榮幸曾是他的同學。他姓陳，名奎宏。

高中時，他坐在我右後方，他滿頭硬髮，家居大直，功課不好也不壞，是一個亦正亦邪的人，正的地方是他對執著的事情貫徹始終，邪的事情就是非常喜歡看A片，其實那時誰不喜歡看這種器官片。高一下或是高二的時候，每次快到四點下課時，他就有一點按捺不住開始收書包了，遇到那種要下課不下課的老師，他老兄索性在老師沒注意的當下，一溜煙就跑出教室。

這位準時一定四點下課的同學，並不是要回去照顧年邁的父母，或是要趕課後補習，而是要直奔到國家電影圖書館看他的電影，那時候我對電影半知半解，不曉得為什麼有人會喜歡看電影到這種地步，而且不是一個禮拜一兩天而已，是幾乎天天都這個樣子。當時的我也不知道國家電影圖書館是在放什麼樣的影片，看他匆匆的樣子，心裡覺得，他應該是去看好看的電影。

他如願地考上台大土木系，其實對他來說，上台大最大的目的並不是為了要飛黃騰達，而是為了能

238

在台北唸書，看電影方便。

八零年代中，電影的資訊一下子轟地進來台灣，台灣新電影也在當時揭竿而起，那時候有無數個看電影的地方如雨後春筍般興起，比如影廬、太陽系，那些看電影的地方大廳放著錄影帶及 LD，你在大廳裡選了一個片子，然後進到小包廂，在那兩個小時裡面看一些世界知名的藝術電影，當然也有一些亂七八糟的電影。一個人大概付個一百二十塊錢看一部電影。

早期的藝術片，大部分只有錄影帶，那些模模糊糊如盜拷 A 片般的畫質更加深了艱深難懂的特質，兩個小時看下來真是身心受創。後來 LD 進來了，但是常常翻譯字幕牛頭不對馬嘴，很多週末的時光就在那邊打發，至於看到什麼東西，你也不知所以然。

曾經有位朋友在這些地方打工，店裡大部分片子都是用錄影帶播放，老闆要求員工在播放錄影帶的時候用加速的方式來播放，比如說速度提高百分之十，演員的動作或聲音都不會聽起來怪怪的，所以兩個小時的電影可能一百分鐘就放完了。常常有客人搔著頭來櫃檯問說，怎麼一下子就看完了，他們也都假裝不知道。那家店當時火紅，一位難求。

每年一度的金馬獎國際影展，總是發瘋般的一天看個三、四部，大師們如柏格曼、費里尼、安東尼奧尼、還有塔可夫斯基，當時總是帶著朝聖般的心情坐在電影院黑暗的角落被催眠著。

其實那些電影哪看得懂，對那些晦澀不連貫的電影手法，真不知道當初是如何把這些電影撐完的，每次就坐在裡面睡覺，睡起來以後再趕下一場，一天下來疲憊不堪。電影看完，總是會有一堆好像是電影系的學生在門口討論，他們對電影那種熱情、喜悅，讓我忍不住快步離開。那幾年到底我看到了什麼？

真正留在腦海裡的好像不多。

影展期間的熱門場次，連階梯上都坐滿了人，好幾次看到陳同學坐在階梯，從包包拿出筆記本，眼睛一邊盯著銀幕，手一邊在筆記本上塗寫著。他是個堅持在電影院看電影的人，我幾乎沒有在影廬或太陽系等地方看過他。當時自己到底是有多熱愛電影？說真的我不是很清楚，會一直想去看這些深奧的電

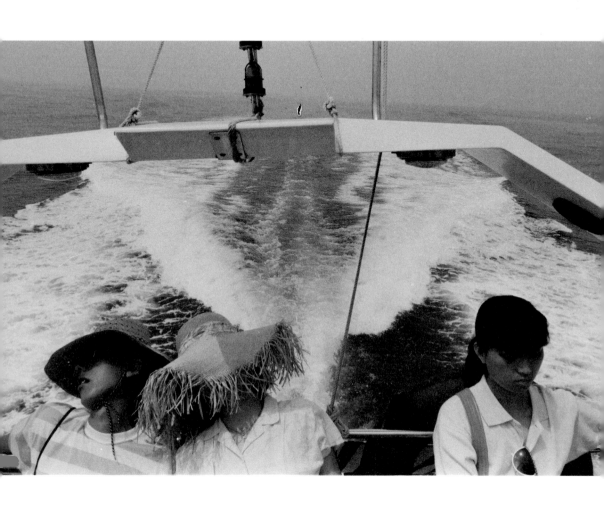

澎湖　1987

影，最主要的原因，說穿了就是希望把自己貼上一個愛電影，或是未來想從事電影工作的標籤。

後來為了更加深這種標籤，終於去辦了國家電影圖書館的會員。每個月都有不同主題的電影。那些電影更是艱澀，大部分的播放素材都是十六厘米，這期間我常常遇到陳同學。電影圖書館放映電影的地方在西門町國軍英雄館附近。

二〇一四年我參加金馬獎複審評審的地方就是在那棟大樓裡，時隔二十幾年再回到那棟大樓，除了那個窄小的電梯還可以辨識出這大樓之外，其他的已無法辨識，它是一個很小的大樓，隨時都可能被拆遷的樣子。

再次遇到陳同學，他還是風塵僕僕的，急如風，急如雨的去，沒有多餘的言談，只有一次在電影圖書館看完電影時，他走過來跟我說：「幹！鍾孟宏，麗水街那地方被抄了你知道嗎？」

我們同時回憶起高中時代，那家麗水街金華街交叉口的冰果室，每天到了晚上十點半以後，裡面人馬雜沓，小小空間裡面常常客滿。老闆不知道從哪裡找來了非常優質的A片錄影帶，連坐在最後面一排，螢幕裡的毛都可以數得一清二楚，那位老闆是A片業的良心所在。同學跟我講那家店被抄了，我們駐足在電影圖書館門口，感懷了一下那美好的年代。

「好了，我不跟你說了，我要去趕另外一部電影。」他馬上說。

隨後他就像一陣風不見了。那時候看電影的心境非常勢單力薄，因為不是電影本科，所以只能囫圇吞棗地看進一堆東西，也沒有人可以指引，幫助你消化。常常就是這樣看電影，甚至連晚上睡不著就跑去影盧或太陽系看部電影，明明精神很好，但是電影一放，常常就在包廂裡睡著了。

記得退伍那天，一接到退伍令，便從台中山上的營區一路走下山，在部隊裡面每天按表操課的生活突然沒有了之後，人生好像突然沒了方向。面對退伍之後的茫茫然，不知如何是好。走下山以後就直接到台中火車站的一個MTV，看了一部伍迪．艾倫的電影，接著又再看了一部四個小時的《流浪藝人》。

看《流浪藝人》是我這輩子做過最後悔的事情，四個小時裡，大部分的時間都是睡著的，有時候服

241

務員進來將光碟片換面時，我會突然驚醒過來，然後假裝低著頭一副在深思片子的寓意，不管是醒著或

睡著，那些三流浪藝人一直不停地在電影裡走來走去，每個鏡頭都好長，從巷頭跟到巷尾，再跟到廣場，

莫名其妙地又跟到河邊，那些爛翻譯也不知道在講什麼，被這部電影折騰完已經是半夜時刻了。

我坐了夜車回台北，到了車站已經凌晨三點，又心不甘情不願地去太陽系看電影，那部電影也是在

半昏迷之下看完的，回到哥哥家，他問我說今天怎麼這麼早放假回來？

「我退伍了。」我說。

為什麼要看電影看到如此？心裡面到底在追求什麼？而且對於那些看不懂的電影為什麼一而再而

三地看下去呢？

到美國唸書以後，學校有個非常好的藝術電影院，在那裡看了非常多的世界電影，都是非常好的版

本，字幕也非常清楚，慢慢地才感覺到看電影是一種享受，而且電影院就在學校裡面，有空就去看，票

價一塊錢美金，不喜歡就直接離場，看電影慢慢地變成不是勉強自己的事情。

242

芝加哥　1992

回來台灣，發覺台灣電影已經死了，而且已經死到連靈魂都招不回來，那時候心裡著實茫然，不知道人生的下一步要怎麼走。後來無意間又在電影院看到那位陳同學，他還是滿頭硬髮，但是頭髮已經變白了。現在的他，在台大土木系當助教。從大學畢業以後，他都沒有考慮要出國或是到工程公司上班，他找了最適合他的工作，就是在系上當助教，工作時間彈性，可以有時間看電影，全世界還有什麼工作比這個還好。

有一次他來公司找我，那時候正值上班時間，突然聊起了A片，很奇怪的是，他不太會跟我聊一些電影的象徵或是表現方式，反而是A片的內容是他比較會談起的。那時候公司的同事都在辦公室認真地工作，只聽到他老兄大聲地談論 Traci Lord 那淫蕩的雙唇，他身為 Traci Lord 長久的影迷，竟然無法在市場上找到 Traci Lord 的片子而深以為憾，後來他留下了兩部 Traci 的經典老片給我，我沒有問為什麼他會把這兩部片子帶在身上，可能就是把它們當作經典名片隨身帶著，一有機會就跟別人結個緣吧。他是一個不囉嗦不拐彎抹角的同學，說話的時候非常嚴肅，甚至在跟你講A片內容的時候，那些湯湯水水的事情也被他說得煞有其事。

我曾經很天真地幫他算過他這輩子看過多少電影，基本上，他每天都在看電影，每天一部的話，週末休息，他一年至少看三百部。從十七歲到現在，三十年已經過去了，他應該看過接近上萬部的電影。我不曉得他A片到底看了多少部？跟藝術片是怎麼樣的比例，但是以他鑽研電影的程度，我相信A片的量也是頗為可觀的。最後幾次遇到他，我知道他還沒有結婚，有一次我突然想到他的爸爸，那位我未曾謀面過的伯伯。高中的時候打電話到他家：

「請問一下陳奎宏在嗎？」

「陳奎宏啊……」陳爸爸總是語帶曖昧地說。

接著開始做起身家調查，從問我是誰？家住哪裡？家裡有多少兄弟姊妹？甚至我爸爸媽媽的健康情形都一一調查，每次打去，陳伯伯好像都忘記我這個人了，又再重新調查一次，每次調查了老半天問到最後，我再問一次。

「請問陳奎宏在嗎？」

大部分的答案是：「他不在。」

陳爸爸是我們所說的外省老伯，有濃濃的鄉音，可能求知慾特別強，總是把同學的任何事情問到底。

我不曉得陳伯伯還在不在，每次跟陳同學見面的時候都忘記問他老人家了。

常常去電影院我都會四顧環伺，看能不能看到他的蹤影。最後一次看到他是在我一部電影首映會上，其實首映前已經有過媒體試片了，他可能也混在裡面看過電影。首映那天，他又再回到中山堂，我從遠遠的地方看到他，他遠遠地跟我伸個大拇指，露出他慣有的笑容，好像從遠遠的地方對我捎來一份鼓勵。

那是二〇一〇年的事情了，離上一個世紀已經十年了。

二〇〇二年，我開了自己的製作公司，半年後，所有人就整裝待發出去拍電影，在拍攝《醫生》這個紀錄片之前完全沒有做任何的準備，從決定到出發前往美國就僅有短短的兩個禮拜而已，只要出發就已經對拍電影有了一個誓言。

出發前我老老婆挺著下個月即將臨盆的肚子說：「記得多拍一些空景。」

我心裡嘀咕著為什麼要多拍一些空景，後來她告訴我，那趟的拍攝，她不知道我會拍什麼東西回來，總覺得多拍一些空景應該沒有錯。

去美國那個時節，剛好是美國攻打伊拉克，美國本土也是進入了所謂準戰爭狀態，說來奇怪，雖然國家號稱是進入了戰爭狀態。到了美國，我們住進了白宮，不是華盛頓的白宮，而是邁阿密的白宮 Motel，這個國家永遠派出無數的航空母艦、轟炸機去轟炸別人，但是遙遠的美國國土每個人生活依然，美國家家戶戶依然，

一兩個禮拜過去了，拍攝絲毫沒有進展。那時候所有的公共場所都很難申請，包括溫醫師的醫院也很難進去拍攝。每天就是等溫醫師下班的時候，才有機會做一些很簡短的訪問，但是都沒有拍到什麼東西，所做的訪問都是在繞來繞去不敢面對議題的核心。那時候心裡著實很慌，慌的不只是每天吃喝拉撒睡的金錢付出，而是那種立下誓言以後，發現你最後終究一事無成的感覺。有一天拍攝到一半，公司的製片

突然很嚴蕭地跑到我旁邊跟我說：

「導演，你拍這種東西會有人想看嗎？」

這句話讓我難過了許久，那時是意志最薄弱的時候，也不知道自己還能撐多久，但是身邊最近的人說出這句話，真的心灰意冷到乾脆提早回家算了。

剛拍廣告的那幾年，我的工作只是很單純的一個導演而已，當時我常固定配合一個攝影師。有一次在大陸執行一個案子，商品的代言人是一個大陸知名的女明星。每位知名的演員每天拍攝的時間都是一定的，當然現在只要有一點知名度的演員也都是比照辦理，所以短短時間內要把所有東西拍完。那時候為了一個很簡單的鏡頭，我告訴那位攝影師，希望他用手持機的方式跟在演員的後面走進舞會大門。話一說完，他開始就叫工作人員架設軌道及推車，燈光組把上一個鏡頭所有燈拆掉開始打燈，等我驚覺的時候，所有動作已經如火如荼在進行了，似乎擋也擋不住。

我問攝影師現在怎麼回事？他說手持機會不穩，所以他希望用軌道來推。我問他為什麼要換燈位？

他說還是要打燈，不然光會不夠漂亮。

原先的設定只是希望在很短的時間裡把這過場鏡頭拍掉。那位攝影師很客氣，但是很難說服，對他來講，每個鏡頭就是要把它拍漂亮，不管你是不是過場，他就是要打光到滿意為止。我非常卑微地一直告訴他：「這個鏡頭很簡單，只要手持機跟著演員的背走一段就好了，接下來後面還有很多鏡頭。」

但是他就這樣僵在那裡繼續打他的光，我不是很清楚他為什麼要僵在那裡，為了一個簡單的鏡頭弄得那麼複雜，其實按照我之前跟他講的方式，在我們來來回回討論的時間，早就已經拍完了，但是時間已經過去了半個小時，什麼事情都沒做到。後來他告訴我：「不然這樣，你來拍好了。」

那時候我還是一個廣告界的菜鳥，一個老資格的攝影師這樣說，似乎就是要讓你下不了台，後來這個鏡頭我也放棄不拍了。

人生大部分的事情都可以過得去，但是這件事我真的過不去，而且影響我很大。從那時開始，我就決定要自己當攝影師了。

從二〇〇一年，新世紀的第一年，我開始當自己的攝影師。拍攝《醫生》的時候，開拍沒多久，因為被攝者視角的問題，我放棄了攝影師的位置，在拍攝現場讓攝影助理登上了攝影的寶座，在我準備拍攝第一部劇情片《停車》時，一個廣告攝影師透過副導的介紹，希望在這部片子裡擔任攝影師的角色，當初每個人都勸我，拍電影不要自己當攝影師，因為這樣工作會非常分心，而且也很累。後來電影開拍沒多久，我就被這攝影師搞得精疲力竭，有一天我真的火了，他從此沒再出現了。記得攝影師離開的隔天，是拍戴立忍在饒河夜市追著曾珮瑜那場戲，拍攝前，場記問我拍板上攝影師的名字要寫上我的本名嗎？也不寫，所以我還是說服大家，把票投給了那位得獎的攝影師。他知道我是導演鍾孟宏，但是他色非常不寫實，我就叫她寫上「中島長雄」。我曾經在不同的訪問裡講過中島長雄這個名字的來由，真正的來由就是沒有道理，只是一時興起，隨口說出的。

在二〇一〇年的金馬獎頒獎晚會上，那年中島長雄第一次提名最佳攝影獎，名單宣布，我聽到中島長雄落榜了，那時心裡真的有點悶，中場休息跑到後場抽菸，在抽菸的地方遇到了一位評審，他是一位資深攝影師，他跑來跟我說，你們那個日本攝影師拍得不錯，但是我覺得他的光都是後期調出來的，顏不知道我也是中島長雄，我告訴他我會把這件事轉達給那位日本攝影師，心裡雖然很幹，但是對前輩的諄諄教誨我還是微笑以對。

從那時候起，很多人打電話來公司想詢問中島長雄的聯絡方式，公司的人都非常客氣地跟他們說：

「中島長雄生性害羞，不喜歡在外面拋頭露面，他只拍鍾孟宏的電影。」

中島長雄雖然是我工作上另外一個名字，但是慢慢地，我確實會感覺到這個人活在世界上的另外一個地方，每次只要拍電影的時候，他就會出現在我身邊，而且很認真地照顧著我、包容著我。在現場我失去方向時，他總是會指引我。

247

屏東　佳冬　2021

二〇二〇年，我突然覺得我不能再一直靠他了，就在這一年我決定，我要用我自己的名字，來擔任我自己電影的攝影師。這樣說來或許很奇怪，不管是中島長雄，或是鍾孟宏，不就是同一人嗎？沒錯，是同一人，但是對我而言，離開中島長雄是一個改變的開始，改變會不會讓我更好，我不知道，但是不改變真的會讓我很厭惡自己。

在美國拍攝半個月後，很幸運地，所有事情有了轉圜，不能拍的地方，可以拍了，拍不到的也拍到了一些。回台灣以後隔年又再去美國拍了一次。

《醫生》這部影片弄了三年多才結束。電影最後有機會在電影院上片時，我突然變成一個人文關懷的導演，那件事情真的是讓我蠻傷心的。基本上這幾年台灣被本土、人文所淹沒了。一個文化，或創作應該是多面向的，它可以從黑暗、光明，甚至從嘲諷的角度來探討事情，不是一味地把這些正面虛假的束西套上去，好像沒有這些束西就沒有論述一樣。

《醫生》的放映好像在辦法會一樣，它某種程度已經像是在救贖人們脆弱的心靈，感覺自己像是平常喝酒吃肉的人，有天一覺醒來被人家披上了袈裟，突然變成了高僧或是有史以來年紀最大的轉世活佛。

我真的痛恨死了。

我不在意人家用批評或嘲諷來解讀我的電影，但如果是用人文關懷的話，那真是令我非常羞愧。

年少的時候想拍電影純粹是想擁抱一個不知死活的理想，後來拍電影才發現一切都是錢的問題，沒想到離理想最近的東西就是錢。在籌拍電影《一路順風》時也是為了錢的事情，跑去布拉格拍了一部廣告片，希望讓未來的電影資金更充裕一點。那是一部汽車廣告，整個片子在布拉格拍了四天，過程形色匆匆，製片先過去勘景，我在那裡待了四、五天，離開時，絲毫對這個歷史古城沒有任何留戀。

拍完片隔天凌晨四點起床，為了趕搭六點半飛往巴黎的飛機，再轉機回台灣。一到機場櫃檯，航空公

司櫃台的一位男子告訴我，我的機位已經被取消了，為什麼我的機票會被取消？而且取消後完全沒有通知我。當初從台灣飛往巴黎，機票就出了烏龍，沒想到回程的時候，旅行社更是把這烏龍擴大，直接把我的機位取消，由於這機票是客戶所負責的，在凌晨四點多的布拉格機場，真的是求助無門。

在航空公司櫃台弄了很久，男子終於拋出一個天才型的想法，他說 Mr. Chung，你可以到隔壁櫃台再買一張機票。我聽到之後問：

「還有機位嗎?」

「商務艙還有。」他說。

我走到二十公尺遠的另一個航空公司的櫃檯重新買一張機票，櫃檯裡坐了一個遠超過中年的婦女，她鼻樑掛了一付老花眼鏡，非常緩慢地處理我的票務，我從來沒有想過買一張機票要花這麼長的時間。後來終於搞定了，我又再走回航空公司櫃檯，重新找上那名男子，男子接過我的機票後，沉默非常久，而且過程中不斷地搖頭，一股不祥的預感又再來臨，總覺得現在的問題已經擴大了，我問他：

「出了什麼問題嗎?」

他似乎想搖頭搖到我的飛機飛走為止。他說：

「Mr. Chung，你的名字拼錯了。」

「什麼意思?」我說。

「剛剛那個賣票給你的女士少打了一個 C，所以你現在變成 Mr. Hung，我現在沒有辦法把登機證給你，如果我給你的話，你在巴黎要重新把行李提來，在巴黎櫃檯重新辦一張登機證，這樣的話，你回台北的班機絕對趕不上的。」

我突然發現，穿過了遙遠歲月，這個 C 帶給我很大的困擾，所有人都對這個 C 搖頭，好像這個 C 闖了什麼大禍一樣，我不曉得那個憂鬱，對人生茫茫然的 C 到底怎麼了？為什麼幾十年後再次相遇，他沒有帶給我任何的驚喜，還是那種終日憂鬱、任性自我的樣子。在櫃檯那邊又搞了很久，飛機都快飛了，我還是沒拿到我的登機證，一切原因就是因為那個 C。

最後我還是回來台灣了，回台北的路上，我一直想著 C，後來才發現長久以來困頓我的，不是只有那個住在我心裡頭不知成長為何物的 C，其實還有另一個 C，就是 Cinema。

二〇一四年的年初，接到了一通朋友的電話，是別人透過朋友來傳話的，傳話的人告訴我，有一個電影投資老闆想跟我碰面，問我有沒有興趣跟他一起合作案子，一問之下，那位投資老闆就是二十年前我想去拜訪的電影大亨。到現在為止，我都還不知道這位電影大亨長得什麼樣子，本來有機會相遇，但是因為我的退怯而錯過了。我不知道這位電影大亨是否知道他要拜訪的人，是當初坐在他辦公室外面等他三、四個小時的那位年輕人，他應該不知道吧！我最後拒絕了，但不是因為我懷恨在心。其實我對這個人的了解，並不是透過他的臉，而是聲音，我希望能把這聲音留在心裡面，見不見他已經不重要了。

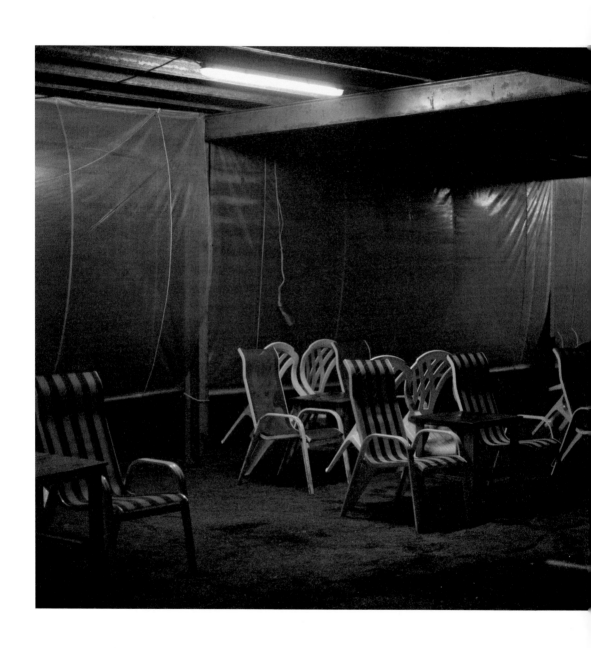

屏東　枋山　2019

「鍾導，騎車過程中最可怕的事是什麼，你知道嗎？」

「我不知道。」我說

「就是逆風被狗追。」杜哥語重心長地說

# 許先生

9

台北 1987

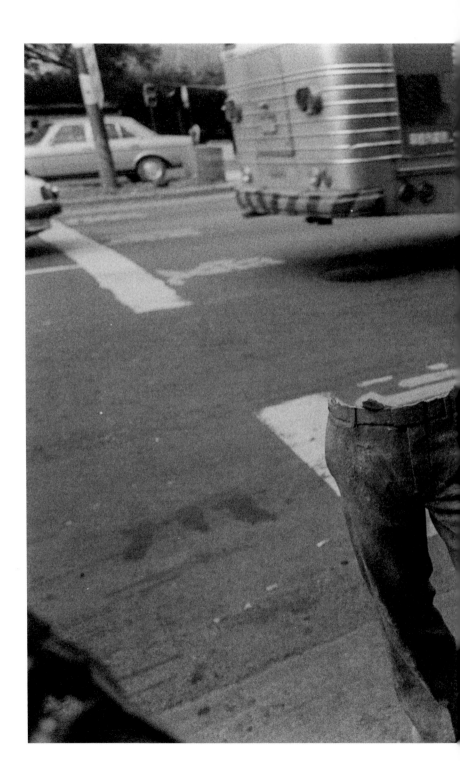

第一次遇到他是透過一位攝影師朋友介紹，初次相遇不會感覺到他是一個廣告製作公司的老闆，他沒有老闆的文青氣或是一種裝模作樣的時髦感，他看起來就是一般的歐吉桑，瘦瘦的個子不高，臉上堆滿了應付陌生人那種無傷大雅的笑容。

其實第一次的見面，對我來說就是無數的拜訪行程之一，當然這些拜訪不是政治人物之流的請益之旅，而是為了能當上廣告片導演的那一點點機會而到處拜碼頭。話說那時候我已經從美國回來三年整了，回來前滿腔抱負，準備一展長才，飛機降落桃園機場的時候已經是出國兩年第一次回到台灣，那時候是一九九三年秋末時節，整個台北的蕭瑟似乎呈現出一種不祥的徵兆。

回來第二天，因為機緣的關係，剛好知道有一位從美國回來的學長開了一家廣告製作公司，學長宅心仁厚，很快地把我納入羽翼，開始了人生第一份真正的工作。這家製作公司位於陽明山山腳下，環境清幽，公司前面有個堤防可供停車，旁邊是芝山岩，是個依山傍水，培養人文胸懷的好地方。

有了工作，我哥哥好心地用很便宜的價格，幫我買了一台裕隆速利的二手車代步，車子英文名字叫Sunny，這台二手車是我當初拍「停車」的原形，車子必須從副駕駛座進去，但可以從駕駛座出來。這台車帶給我非常多有趣的經驗，也讓我跑過幾次的法院。

有一次開著速利到市立美術館，因為趕時間太急了，隨手就把車子停在一個靠牆的堤防邊，回來時，才發現由於副駕駛座貼著牆，我無法進入車子。當初去美術館是去接女朋友，女朋友的朋友也想搭便車，等到我們一起走到車子的時候，我才發現糟糕，這車子沒辦法進去了。幸虧車子和牆之間還留下一個非常小的縫，我花了很大的力氣擠過那個小縫，再擠過那個小縫間的車門縫，到達車裡面的時候已經不成人形，很像卡通裡頑皮豹被車輾過的樣子。雖然這台車子車齡只有一年半，但車子非常破舊，一旁的女友及她的朋友看到我這可笑的情形已經笑不出來了。

我回台灣第三天就投身於公司的拍片工作，拍攝地點在仁愛路的中視攝影棚，演員是一個中等身材，體型俊美，外型頗為俊俏的男子，他就是戴立忍先生，俗稱大寶，他在本片飾演一位新聞主播，除了播

258

報天氣、路況以外，順便也播報了一個洗髮精廠商精心研發出的新產品。這些拍攝內容經過剪輯後將會被放在女主角臥室裡一台高科技電視的畫面裡，所以大寶所拍攝的這些素材只是一個很短暫時間的呈現，在一個小小的螢幕框裡做一個背景的襯托。

早上一進棚後，就無止無盡地拍到了天黑，好像永遠都不會結束，同樣的幾個台詞，不斷地重複，一而再，再而三地，這個角度、那個角度一直不斷地拍著。那時心裡很納悶，為什麼會拍那麼久，最後不就是用幾個鏡頭而已？

大寶那時候頂上的頭髮還是非常地密實，當時我在一旁看他那英俊的臉龐為一再重複地唸著相同的台詞，已經慢慢顯得僵硬了。拍到下午我就有點想離開這家公司或是廣告這行業了，想說再回去美國唸個電影博士學位，畢業後在學校教書了此殘生算了。話說回來，唸個電影博士是遠遠超過我的能力所及，更何況要去學校教書，也不一定有學校要你。

基於道義的因素，最後還是決定留下來了，後來又發生了一件事情，讓我覺得身為留美碩士是一件丟臉、也是讓人非常看不起的身分。那時候公司因為業務關係急需徵助理，有位老兄在公司意有所指、很大聲地跟行政人員說：「找助理幹嘛重視學歷？找個高中畢業的都比留美碩士還好用。」

後來發生了一件事情，印證了他的話。

事情的經過大概是這樣的，過年前公司接了一個礦泉水的廣告，是台灣的本土品牌礦泉水，故事內容大概是在一個日式的房子內，有三四個男子在嗑瓜子喝茶聊天，講述著水質對於泡茶到底有多重要。

當初還是底片時代，導演拍這支廣告片像拍電影一樣用同步收音的方式來拍，而且他要求攝影師裝上一千呎的底片，完完全全是電影規格，我負責打板、做場記。其中一個鏡頭，攝影機從非常遠的位置遠吊這幾個人在講話，我打完板後就靜靜地站在一旁，等著這個鏡頭的結束。這支廣告雖然只有三十秒，但是導演喊 action 後，攝影機就沒有停下來過，演員講完一次台詞又再重新來一次，一直不斷地講。

不知道過了多久，場景的另一端正在燒的開水已經煮開，開始呼叫出幽幽的聲音。那時候我心裡想，怎麼辦？如果這聲音沒有關掉，這樣到時候剪接時聲音會非常難處理。靠近水壺端的那二人都沒想把熱水壺關掉，聲音越來越大聲，但是導演似乎沒有關機的念頭，邊讓攝影機開著邊指導演員。

演員是美國人李永豐，他滔滔不絕，用各種不同的方式，來表演這個愛說話，帶點臭屁的角色。而導演已經下定決心要把一千呎的底片一次用完。後來我看不下去了，我想既然要拍這麼久，我就這樣從鏡頭前走過去把水壺關掉，應該沒事吧。不會剛剛好在我走過攝影機前這兩秒鐘出現吧。當初也沒有想繞過攝影機走到另一端，就直接穿過場景從攝影機前面走了過去。

走沒兩步，攝影師大罵了兩聲，很快地就把攝影機關掉了，現場一片肅然，只剩下熱水壺的水在哀號著。我還是走過去關掉水壺，隔兩天我就離職了。

那時候我在公司的感覺，就像二〇一四年的連勝文一樣，動輒得咎，當然這樣比喻是不對的，連勝文是有錢到讓人看不慣，而我是白目到讓人瞧不起。

後來又到另外一家製片公司，在那家公司待沒多久還是離開了。離開幾個月後，老闆娘一大早突然打電話到我住的地方，劈頭就問我，公司的傻瓜相機是不是我拿走了？我愣了老半天還搞不清狀況，她劈哩啪啦地指責我是小偷，後來在我做任何解釋之前，她怒氣沖沖地把電話掛了，我打電話回去詢問同事到底怎麼一回事，同事說試鏡間裡面有一台傻瓜相機不見了，老闆娘一直說是我偷的。我那位同事姓葉，我們都叫他阿川，他曾經跟老闆娘說，鍾孟宏有一台萊卡相機，他不可能去偷那台爛傻瓜，老闆娘就一直堅持，東西是我偷的，她說我看起來就像是小偷的樣子。之前公司那位大聲嚷嚷說碩士沒屁用的同事，或是現在這位老闆娘，這些人到現在我都還記得他們的樣子，時間過了很久，我不曉得他們是否還記得這些事，但是我還記得，只是我不會報仇而已。

電影圈令人尊敬的前輩杜篤之先生，人稱杜哥，曾經跟我說過一個故事。他說，有一次在恆春拍片，放假時，通常會騎著腳踏車沿著恆春半島，鍛鍊自己。

「鍾導，騎車過程中最可怕的事是什麼，你知道嗎？」

「我不知道。」我說。

「就是逆風被狗追。」杜哥語重心長地說。

台北　芝山岩　1996

「什麼意思?」我聽完這句頗有哲理的話,眼末微微一挑,我問。

「當你在逆風中,一步步很辛苦地踩腳踏車時,突然一群野狗衝出來追著你,那時候就算使出全身奶力,腳踏車幾乎還是原地踏步,看著後方的狗群兇猛追過來的樣子,那時人生真的覺得毫無希望了。」

那時的我就像這故事一樣,在逆風中被一群不知名的野狗追著。

回來台灣沒多久,氣很快就洩掉了,覺得唸電影好像很容易一事無成的樣子,後來又去了好幾家製作公司應徵,當他們知道你沒有廣告作品,只有幾部深奧難懂、充滿意涵的學生作品後,哈欠就不知不覺地出來了,最後就是留下電話找時間再聯絡。

那時候心中最難解開的疑惑是,看似很簡單的廣告,為什麼都被講得很難的樣子?當然我相信拍好的廣告片是需要一些學問,但是要拍那些電視上常播的無聊廣告片賺賺生活費,應該沒那麼難吧!但是沒有機會就是沒有機會。後來隔了一年多,我又回到陽明山山腳下的公司,學長很希望我回去公司做In-house 導演,說會全力支持我。後來的一年多,常常沒事幹,很多午後時間,我爬上公司旁的芝山岩,在那裡拍照,有時候拿一本書去看,一直待到下班時間。

過了一年多,九六年底的時候,我又想離開了,離開前,公司的二當家告訴我:

「鍾孟宏,你這次離開以後就不可能再回來了,你要想清楚。」

我沒有能力想得很清楚,想清楚這碼事是屬於有能力的人的專利,就在這種不斷跳換工作的方式,更是證明了自己一事無成的個性。

那時我已經整整回來三年了,心想,再闖蕩個半年,真的還不行的話,可能要在學校找個兼職或是其他可以維生的工作。離開公司後,每天就拿著自己曾經拍過的公益廣告片、促銷廣告到處去別家廣告製作公司找機會,至於電影,連想都不用想了,因為那時的台灣電影,根本沒有支在拍攝。

遇到這位許先生的時候,我已經碰壁得差不多了,之前跟一些製作公司的老闆約定時間,登門拜訪,做自我推銷,老闆不是在開會,不然就是碰面以後簡單敷衍你兩句,最後留下個人資料。

記得曾經到一家公司,約好兩點多碰面,結果老闆在樓上死不下來,可能在開會或是跟人家談事情,我就在櫃檯旁邊的椅子上坐了兩個多小時。後來黃昏時刻到了,老闆下樓準備去餐廳吃飯,才看到他老

262

兄在一堆人簇擁下過來，老闆姓劉，他對我講的第一句話：「你還在啊？」

我很尷尬地微笑點頭，心裡宛如秋風下的落葉，上上下下不知如何是好。

你也不能說是對方狗眼看人低，這個行業生態就是如此，更何況當初那家公司在廣告界宛如是一個快速竄紅的巨星，氣焰之高，宛如地表上最猛烈的火山。

「那我們來看一下你的作品吧。」劉老闆說。

那時候，我作品集裡的廣告片只有三支，總長不超過一分半鐘，我把 Betacam 帶子遞給他，他老兄就坐在剪接機旁操作著機器，他看到第一支是公益廣告片，片子沒看完就快轉到下一支片子，看到下一支片子是促銷廣告，手也沒停下來繼續快轉，後來看到最後一支是瘦身廣告，他手更是加足了勁，整個一分半的作品集在他手底下十秒內就結束了，結束的時候他還用一個很訝異的表情。

「哈！就這樣子喔？」劉老闆說。

當時他身邊圍了一堆人一起看我的作品，短短的時間讓你難堪到真的很想往下跳，但是因為辦公室在一樓，所以也不知道要跳到哪裡，最後我快步離開辦公室，連頭都不敢回。

其實這些狗屁的鳥事情每個人都有經歷過，只是狀況不同而已，所以也不用抱怨說你的人生特別地艱難。只是當下很多人過不去，就在原先行走的道路上，一蹶不起或是逃避不再面對。

後來不到一年的時間，這家公司的氣焰一下就熄了，整個火山口安靜得跟千年死火山一樣。再次遇到劉老闆，他身邊已經不再有一堆人簇擁著，他似乎也忘記了眼前這位一年前曾經被他羞辱過的人，他對我好禮相待，一副我就是他人生唯一的知己，我也沒有跟他提起之前的事情，再過沒多久，他就離開台灣到北京去了。

很意外地，初次見面的許先生當下就告訴我：「鍾導，我們要好好地合作。」如果是半年前聽到這番話，心裡早樂到翻過來了，但是半年後的我，學會把它當作客套敷衍的話，沒想到隔天，他真的 Call 我了，火速叫我去公司談一個案子，當時我還假裝忙到無法抽身，很為難地告

263

作品集被快轉的地方

台北　2021

訴他我只有下午三點有空。

許先生的案子大部分都是來自於南台灣的大食品公司統一。他跟我提到，統一為了即將來臨的母親節，想要拍一個類似形象的廣告片。

形象廣告在那時候是非常迷人的廣告類型，藉由一個故事或是一些人生百態把企業的社會關懷或理念呈現出來，其中沒有商品的負擔。這支片子沒有腳本，要由導演來發想，接到這個任務後，我回去很快想了一支腳本，馬上就跟許先生提案，心想這個腳本應該可以代表我個人進入這行的誓言。

他聽完我的想法後，他說腳本非常有趣，但是否可以再多提幾個腳本讓客戶選擇，我問他什麼意思？是這個想法不夠好嗎？他說不是不夠好，是客戶希望有幾個好的想法，然後在其中選出最好的。沒辦法，我又回去繼續琢磨了幾個方向，很快又跟許先生提案。

他選了其中一個方向，然後說可不可以就這個方向再延伸幾個不同的腳本出來，我問他大概是什麼樣的方向，他也說不上來，大概的方向就是跟母親那種無怨無悔的愛或是人性真善美的東西有關。那時心中已經沒底了，從三月初告訴我這案子到現在四月都快過一半了，光這個腳本提案就不知道還要再提到什麼時候，這支片子變成一個丟不開但是又一直纏著你的鬼東西。而且我從他公司員工的暗示所知，通常統一在拍這種過節的片子，預算都非常低，後來我才了解所謂類似形象和形象是不同的，其實這支母親節廣告只是個假公益片，就是這些大廠商在過年過節的時候丟到市場上的應景片。

又來來回回好幾次，我心裡面已經涼掉了，最後我問他，你到底希望的腳本是怎樣？有沒有一個明確的方向？許先生就直接拿出了一個腳本。

「如果你想不出更好的，就拍這個吧！」他說。

原來他心裡面早就有了一個跟客戶談好的東西，只是沒有告訴我而已。

很快地，我用很低的費用把它執行掉了。

片子剪出來了，許先生對結果非常不滿意，我也不大好意思開口要導演費，總覺得事情就這樣結束了。這個耗費兩個月的案子，從開始到結束，落差真的是蠻大的。案子結束沒多久，他很快地又打電話給我，叫我幫他做另一支片子。當時的我已經不大敢再去接觸他了，後來想想自己也沒事幹，去聽看看

也不會出人命。不去還好，一去才知道是一個擦屁股的工作。

許先生很委婉地拜託我一定要幫他這個忙，他會全力支持我完成這個工作，而且又再一次重申，希望未來我成為他公司業務上主要合作的導演，說到後來讓我感覺到，如果說不的話，我馬上會變成狼心狗肺的東西。

既然要擦屁股，你總是希望許先生給我整包的濕紙巾，或是至少半盒舒潔衛生紙，但是事實上他最後只給了我一張薄薄的，類似加油站廁所的衛生紙，面對被噴的到處都是的屁股，真是不知如何是好。

這也是一支統一的商品廣告，是統一的終極泡麵商品滿漢大餐，原先許先生找了一個電影導演來拍這支片子，希望把它拍得很有電影感，牛吹得很大，客戶也買單，給了一筆不小的預算，讓導演在片場搭了一個很大的景，拍了三天三夜，結果拍出來的東西客戶完全不要，全部重拍。

許先生透過公司的製片告訴我，因為之前的預算已經快被花完了，客戶也不會再追加半毛錢，所以希望我能用那一點剩下可憐的錢來完成，而且他希望片子能達到客戶原先預期的那種有電影感的大器。

我心裡真的很幹，幫人擦屁股還要讓人感覺擦得很大器，但是後來還是幫他弄了腳本。

其實客戶對這個案子已經沒什麼要求了，他們只要把商品拍出有食慾感、看起來好吃就好了。提案過程非常順利，最後我們就在一張小方桌拍完整支片子。

許先生的辦公室在溫州街，製作部是在靠近和平東路的地方，行政部門在巷子的另一頭。每次剪完片就要先恭請他老人家來指導，他會做他的評論跟修改，他的職位類似創意總監。他老人家看完以後才能給廣告公司看，基本上他看如果沒問題的話，廣告公司也不會有很多的意見，客戶那邊也就不難搞定了，許先生看完影片初剪，對片子讚譽有加。

這個泡麵廣告非常的成功，它的成功不在於拍得多好，而是在一個非常低的預算裡面完成客戶那種沒有期待的期待。

片子交了，他沒有提到導演費的事情，我也不知道怎麼提，總覺得那時候剛出來社會走跳，跟人家

台北　芝山岩　1996

提導演費是一件很羞愧的事情，更何況製作費已經沒剩多少了，再提個導演費好像會讓他雪上加霜的樣子。導演費的事情只能放在心上，不敢言明。

那天交完片離開他們公司的時候，我在溫州街買了紅豆餅跟蔥油餅加蛋，那家小攤子就在巷子口，他們的紅豆餅皮薄餡多，煎得酥酥脆脆，滋味真是人間的極品，蔥油餅加蛋更不用說，吃完常常會有種靈魂出竅的感覺。

溫州街跟和平東路的路口對我而言，曾經留下很多特別的記憶，當然許先生也是記憶的一部分，但是更重要的是，我曾經在這個路口發生過電影《停車》裡面的停車事件，雖然事件不像電影那麼多古怪及曲折，但是身為當事人的我確實因為停車這件小事被堵了一晚。巷口還有一家 7-11，有一次進去買東西，發現高中一位好朋友的弟弟在裡面當店長，那位高中同學真的是好朋友，他姓林，家住瑞安街，目前在師大當教授，林教授年輕時體格健壯，為人好學，全身充滿了正義感，同性的同輩想當他的好朋友，異性的同輩想當他的女朋友，長輩都希望能有這個兒子，或是把自己的女兒嫁給他，當他的丈人或岳母。

記得高中時期，有一次跟他還有兩位好同學到陽明山土雞城吃土雞，四個人在餐廳裡面毫無羞恥心地點了一堆東西，吃到半夜直到人家打烊準備買單的時候，竟然沒有人帶錢，四個人面面相覷，最後決定由林同學打電話回家求救，幸好他爸媽在家，過了近半小時後，林爸爸開著福特千里馬載著林媽媽上山。

那時候店家已經快關門了，店家跟我們說：「同學，沒關係啦，你們就先走吧！下次記得再來付就好了。」

可能他們也累了吧，想盡早把我們打發走，不想為了這一兩千塊陪我們耗到山盟海誓。後來他爸媽來了，林爸爸問店家可不可以再煮些東西來吃，店家也沒有拒絕，又再上了一桌菜。

沒多久，許先生又透過公司的製片緊急 Call 我，叫我去聽一個案子，他一見到我，臉上掛著一個不

平常的笑容。

「鍾導，我幫你推了一個大案子。」他小聲祕密地說，似乎怕被別人聽到。

這是統一新開發的飲用水商品，外包裝是粉紅色，在看到商品的當下，我心想到底是哪一家設計公司跟客戶有仇，怎麼會設計出那麼醜的包裝。

腳本內容大概是一個男人在水裡面很自在的游泳，最後從商品的瓶口裡衝出來，以那時候我的製作經驗，我看不出來這個片子偉大的地方在哪裡，只是依稀覺得這個片子拍出來會傻傻的，像是一個很酷的肌肉男穿上粉紅色阿嬤內褲一樣。但是對一個剛出來的導演來說，可以接到一個這樣預算的腳本，應該算是前世修來的福分。

到廣告公司開會，那位年輕面帶兇殘、態度堅毅的創意總監不諱言地講，因為他想找的那幾個導演都沒有空，所以才會輪到我這個菜鳥導演，話雖然說得很酸，我也無所謂，很多時候機會不就是這樣產生的嗎？廣告公司的製片也說，客戶希望這片子拍出來水藍水藍，要有清涼感，千萬不要用一些有個性的視覺來處理。

回家以後，心中開始打起了退堂鼓，我發現這腳本是我能力所無法完成的，後期製作多，拍攝不簡單，雖然預算很迷人，但是腳本拍出一定會很傻，更何況之前跟許先生做了兩支廣告片，我已經有點嚇傻了，萬一不幸這個片子拍出來有什麼三長兩短、不盡人意的話，那後續的事情會沒完沒了。

隔兩天，我很謙虛地告訴許先生，這片子茲事體大，以我一個新導演應該無法達到他的要求，希望他能重新考慮別的導演。許先生帶我到公司外面的院子，他搭著我的肩，露出了關心的表情，安慰我好好做下去，而且用我自己的方式做，他會全力支持我的。

一星期後，他看完我做的分鏡腳本臉色鐵青。

「鍾導，為什麼廣告公司講的話你都不聽呢？這根本不是客戶要的。」

其實我的腳本也沒有變動多少，只是把一些有關於後期特效的鏡頭拿掉，包括最後男子從瓶口衝出來的畫面，我一直說服他，這支廣告只要拍出男子在水中自在的樣子整個概念就達到了，不一定需要用很炫的畫面，更何況後期能達到什麼樣的水準也沒人知道。

講了老半天我都沒辦法說服他，而且更令他納悶的是他也沒辦法說服我，後來他一氣之下就走回他的辦公室，走之前交代公司的製片，開會資料準備好的時候再叫他過來。

午夜十二點的時候，製片打電話請他過來看資料，他邊看邊發脾氣，對我這不受教的人充滿了抱怨。

「客戶說要明亮的 tone，為什麼找的參考資料都是灰灰暗暗的調子？」

「男子在水裡游泳，為什麼不寫成男子很愉快地徜徉在水裡呢？」

我跟許先生辯解說，腳本只要平舖直述動作就好，情緒可在現場調整，他一直講，講到後來搖搖頭覺得大勢已去就離開了。走之前沒好氣地留下一句話：「好啦！就這樣子，明天早上七點半機場見。」

那個年代高鐵還沒通車，每次去統一開會就是坐飛機，所以在松山機場的早班飛機上常常會遇到很多廣告公司的人提著資料要到台南統一開會。

許先生離開後，所有人加緊把開會資料列印出來放進提案袋，我突然地衝出去往他辦公室的方向快步走去，還沒到他辦公室就已經追上他，我迎上前叫他。

「許先生！」

他轉過頭來似乎嚇了一跳，我告訴他，我希望他未來能找別的導演來執行，這案子我可能沒有辦法達到他的要求，不過不管怎麼樣，我會陪他明天去客戶那裡開會。他聽完以後嘆了一口氣，轉身就走，他已經沒有力氣再跟我討論這些東西了。

常常我們會問，什麼是台灣人？我想他就是一個非常典型的台灣人，他心地非常善良，永遠希望給後輩機會，只是因為他過去有一些做事情的習慣，當那個習慣跟你有牴觸或是說服不了你的時候，他就會默默地轉開身不留下任何難聽的話，就像上一代的父輩對你一樣。

我依稀還記得在深夜裡他那快步離去的背影。

隔天早上我突然驚醒起來，已經是早上九點半了，拿起床邊的 B.B. Call，發現公司的人狂 Call 了我快

兩百通，我睡得完全沒知覺，我趕緊下樓，找了公共電話，回電給公司製片。

「許先生還在機場等你，他已經等你兩個多小時了！」他說。

我回家把衣服穿好，牙都還來不及刷，坐上計程車就直奔松山機場，一到機場就看到他在櫃檯前一個人很落寞的樣子，好像一個跟團旅遊的老先生，不知何種緣故被旅行團丟在機場，不知何去何從。

我快步走向他，羞愧到連對不起都講不出來，他看到我立即起身，轉頭往登機口走去。飛機上我們兩個無言地坐著一起，眼看著不同的方向，真希望在別人眼裡，我只是一個不受教的晚輩惹得長輩生氣，而不要有一個老 gay 在生他小男朋友氣的錯覺。

下了飛機，再坐五十分鐘的車程到統一工廠，兩人依然無言，心想開完會我就不跟他回台北了，乾脆直接回屏東探望家人，在這樣無言的車程裡，心裡面真的很受不了。

所有人等我們等了三四個小時，客戶人很好，沒什麼怨言，廣告公司也是很早就來了，所有的人就是為了等一個菜鳥導演，把整天的時間都耗盡了。很快地大家坐上會議桌，把腳本跟資料過一次。在我講完腳本的當下，廣告公司的人臉色非常的蕭然，因為跟他們所預期的設定差蠻遠的。許先生臉上已經沒什麼表情了，可能這兩天折騰下來對他來說也是一個蠻大的打擊。從眼角看到他，總覺得他不知道是

對這個片子沒有熱忱，還是對我已經完全失去耐心了。

其實那時候我已經篤定不做這個案子了，所以我把對腳本的感覺暢快直白的講出來，包括對廣告公司原來腳本也不假思索地批判，宛如一隻喪心病狂的老鼠狂咬著主人的布袋，甚至，到後來在講完腳本的時候，我拋出了一句話。

「我覺得這片子應該拍成黑白的。」

我看到許先生連頭都不敢抬起來，廣告公司也沒人接話，坐在對面的客戶也是不斷地在翻動腳本，好像沒有人把我所說的當一回事。會議室所有人安靜無言，好像是對我講的最後一句話做出懲罰的樣子。

很意外地，對面坐了一個女客戶，體型非常的強勢，她突然抬起頭來。

「我跟你們講過，當初你們提這個片子，我就希望拍成黑白的，你們一直告訴我這不是一個有個性的商品不能這樣做，你看連導演都這麼想。」她說。

突然間，所有人都活過來了，許先生首先發難了，他很快地把話接上…

「導演在弄這個腳本的時候，坦白說我也很掙扎，但是心裡面，我覺得他做了一個很棒的決定，他給我們的片子一個很不一樣的方向，今天開會遲到就是因為我們昨天晚上討論到很晚、爭執非常久，所以今天早上才不小心睡過頭。」

接著，他突然站起來，好像神明附身一樣，手上抄起商品到處走來走去，他把商品放在不同的背景前。

「各位看看，如果你把這個商品放在比較亮的地方就只是乾淨的商品，但是放在比較暗的背景前面，商品的那種透度就有種神祕感，如果是黑白影像，更可以把商品提升到另外一種層次。」

他這番帶有宗教性激昂的演說，讓我的腰桿不自覺地挺起來，也差點讓會議桌所有人喊出「萬歲！」

會就這樣順利開完了，也就這樣順利去拍了，我們花了三天在中影的游泳池拍攝，由於背景需要全

274

黑，每天從傍晚的時刻一直拍到隔天天亮。演員的狀況非常好，原先他穿了一條小內褲，後來內褲把腰

間的肉繃出來的感覺太明顯了，問他是否可以把內褲脫掉，他毫不扭捏地就把它脫去，光溜溜地在水裡

面翻騰，出來的效果非常好。那時候調光師是一個女孩子而且身懷六甲，她看著螢幕上一個脫光光的裸

男，臉上笑得很開心，不曉得是用笑容來掩飾她的尷尬，或是對工作的一種滿足。交片那天客戶一直要

我們留下來吃飯，雖然我沒有去，但是深深感受到他們的熱情及感謝。

那真的是一個美好的廣告年代。

我不否認曾經拍了非常多的爛廣告片，也耗費了無數的時光被這些爛廣告片折磨著，有一次我無意

間從過去的記事本看到我在二〇〇二年六月所寫的一句話。

「我不會再為 XX 罵一句幹字了。」

（XX 是一家保險公司）

當初為這家公司拍攝一支人文關懷的廣告，片子一直交不過，每天氣得大罵客戶，把所有的髒話都

用盡了。最後才發現，其實對客戶來說，人文就像是一粒鼻屎，挖一挖放進嘴裡嚐嚐味道，最後還是會

彈掉的。

記得北京有一位做創意的朋友找我拍一支片子，當時他是北京奧美的創意，他在電話中跟我敘述那

個腳本，後來，我很明白告訴他。

「邱胖，你這腳本真的太爛了吧？你要不要想清楚一點啊？」我說。

「操！鍾導，你又不是沒有接過 XXXX！」這位老兄如是回答我。

（XXXX 是某日系車種，往往是藉由一個笨腳本把車子拍得很高檔。）

他說的真是一語見的，基本上，廣告就是為資本市場所服務的東西，常常自己戴上藝術或文化的假

面具後，會用很不屑的心態去看它，然後跟客戶爭得面紅耳赤，總覺得自己肩負著萬般的道理去指責別

人，罵客戶沒 sense、廣告公司沒骨氣，永遠瞧不起把商品掛在嘴邊的人。但是話說回來，幾年過去了，

回首看看過去你所拍的廣告片，那些因你的堅持所完成的東西，它也不是一個多麼了不起的片子。更何況那些你以美學之名來拍的商品，很多在市場上已經下架了，包括許先生那支統一飲用水的商品。

商品賣不賣，也許是產品的問題，不完全是廣告影片該負責的，但是你身為廣告的執行者，你可以不用負任何責任嗎？如果你一手拿客戶的錢，另外一隻手指著客戶說他們對商品不了解，你覺得這種導演還有價值嗎？有很高比例的導演，那個高比例應該是接近百分之百，他的作品集裡面永遠都是他的導演版，如果在影片製作的過程中導演永遠想著導演版的話，那客戶該怎麼辦？我有時候真的很懷疑廣告的意義，也替這些客戶捏一把冷汗。

好幾年以後，我跟邱胖又通上電話，就在叫他邱胖的同時，他很冷靜地告訴我：「鍾導，我已經變瘦了，但是你還是可以叫我邱胖。」他真的變瘦很多，那個胖胖賊賊的樣子，身材突然消瘦了下去，雖然賊賊的樣子還是不改，但是突然替他擔心了起來，不知道是在人生路上發生了什麼事情，才因此變得如此的削瘦？後來我才發現他又結婚了，而且多了兩個小朋友。兩個小孩都出生在美國，也就是他太太在懷孕初期沒多久，就跑到美國待產，兩個都是如此。

「邱胖，你去美國生小孩是為了拉低美國的人口素質嗎？」當時我還嘲笑他。

「鍾導，是啊，我真的是用心良苦，任重道遠啊！」他語重心長地說道。

邱胖非常聰明，他是北大政治系畢業的，最近我們又合作了一部片子，片子非常順利的完成，他一直在我面前大吹牛皮，大言不慚地說，鍾孟宏只有遇到他，才能把廣告片拍好，他在講這些話的時候，他的創意永遠有一個非常銳利的角度，不同於一般的創意人，大部分的創意人只圍繞著客戶或商品在思考，但是邱胖的切入點非常犀利。好的創意人在廣告圈已經慢慢地沒有舞台了，現在的客戶服務比較在吃喝拉撒睡的面向，真正需要花頭腦的反而不多了。

我常常會想到許先生，甚至有點後悔當初應該好好聽許先生的想法，把他心目中那個腳本拍出來，或許原先腳本真的拍出來不會像想像中那麼傻，搞不好對那個商品來講還有一線活下來的生機。

拍完沒幾個禮拜，我就出國了，出國前，我去找許先生要了這幾支片子的導演費，許先生告訴我母

親節那隻片子就算了，算是做一個社會公益，泡麵廣告也是意思意思，因為公司虧了不少錢，但是那支

黑白的廣告片，他給我比一般導演費還多的費用，我第一次領到一份正常的導演費，心裡高興的程度不

在話下。他很謝謝我，也覺得這片子做得非常好，言談間他覺得他的廣告觀念已經老了，他希望我回來

後我們可以一起好好合作。

其實這二十幾年走下來，該說謝謝的人不是他，應該是我，沒有他給我這機會，我不知道現在的我

會在哪裡，沒有許先生，也許現在的我，只是一個整天抱怨，一事無成的人。他包容了我，也開啟了我

的人生。可以說，我的廣告生涯就是從這支飲用水商品開始的。

美國回來後，許先生公司的人告訴我，這支片子在業界引起了一些迴響，許先生很高興，但是奇怪

的是，我就再也沒有做過許先生公司的片子了，他公司一直沒有什麼新的案子進來，我有時候會想是不

是我把他帶衰了，或是我給他帶來什麼我不知道的麻煩。我有好幾次到公司拜訪他。他還是跟我講同樣

的話：「鍾導，我們應該要好好地合作。」

許先生講完，臉上的嚴肅多過了平時的笑容。

從那時開始我就再也沒看過他了，有一段很長的時間，我沒有在那個地方出沒過，一直到前一陣子，

由於在那附近游泳，我特別繞過去那邊看了一下。

許先生的公司已經搬走了，或許是他的公司已經不存在了，我不知道，只是溫州街巷口的紅豆餅攤

子依然健在，攤子前已經不再是小貓兩三隻，現在已經形成排隊的人潮，而我那好朋友的弟弟也依然在

那家 7-11。

之前每次離開許先生公司，不管是心情好壞，總會買個紅豆餅及蔥油餅加蛋，帶回車上邊開車邊吃。

但是那次我沒有停下來買任何東西，便匆匆離去。

歲月是一個夢嗎
還是一條通往夢的道路

夢

10

有一段時間，我常常在公司待到蠻晚的，也不是為了什麼特定的事情，看看書、弄弄劇本，東混西混，每天離開公司時已經十二點了，接著我會在社區散步，途中有時候感覺像是在作白日夢，一直不斷跟自己講話，不自覺會越講越大聲，等到自己意識到這種行為時，不知道自己這樣自言自語多久了。剛開始時會擔心自己出了什麼問題。無意間我跟一個喜歡跑步的人談到這件事情，他說長距離慢跑也是會有類似的情形，只是不會大聲說出來。

社區晚上非常的安靜，很少會有什麼亂七八糟的人無端地在社區走來走去。有天很晚的時候，就在公司巷口，我看到一個醉酒的人緩緩地獨行，我尾隨在後。我判斷出他酒醉的原因，是因為他不斷地在講話，而且他講話的樣子就是醉漢的樣子……聲音特別大，動作也特別大。不知道他是住在這裡，還是從哪個地方走過來在此迷路了？兩人一前一後，走得非常慢。後來他就坐在路邊的花圃，低著頭，彎著腰，宛如睡著一樣。我慢慢走過去，越走越近，突然間，他抬起頭來看著我，腦袋很清楚地跟我說：

「你走你的路，一直跟著我幹嘛？」

我被他這不預期的清醒嚇了一跳，從沒有想到一個狀似在作夢的人還能感知到現實。我不禁懷疑人是不是可以同時身處在兩個疆域，一個是不熟悉的如夢世界，另一個是我們比較了解的現實世界，也許依照個人的體質不同，有時在這裡比較多，有時在那裡比較多，如果一樣多，是不是代表這個人精神出了問題，或是他擁有跨界的能力，能幫神鬼出來說話。

有一次在中國東北很鄉下的地方拍片，在那裡沒有一家像樣的飯店，只有類似招待所的地方，製片非常貼心把我安排到另外一棟有較好房間的樓，算是他們中共開國時期一些重要元老，意思是告訴我們，某人曾經在這間住過。整個三層樓的房子裡大概有數十間，但是到了晚上我就不敢去住了，因為只有我一個人住在那棟三層樓的大房子裡。走在走廊上，看著一張張照片貼在門口，心裡一股寒意從腳底升起，我馬上跟製片說，我要換房間，製片說沒問題，他把我的房間給了那天來的一位外國演員，我問製片那棟樓非常具有歷史，每個房間都貼了一張照片，是中共開國時期一些重要元老，某人曾經在這間住過。

280

屏東　豐隆　2016

說，到時候這演員住在這邊睡不好的話怎麼演戲？製片回答說：「沒事，導演，外國人八字比較硬。」

後來隔天醒來，演員在那房間也住得好好的，沒有發生什麼事情，可能是我膽小，疑心病特別重，總覺得這麼大的房間，必定發生過很多故事，或是有一些人，因為不明白的原因，留在房間裡徘徊不已。

就在那天晚上，製片幫我換了另外一間大房間，跟所有劇組同一層樓。那個房間面積很大，有一個大客廳，還有一個大臥房，但在我進房間那剎那，我感受到一股不尋常的氣息。房間裡有一種說不出來的幽暗，不是那種燈不夠亮的幽暗，而是有一種幽幽悶悶的氣迴盪在裡頭，也可能只是因為冬天門窗沒開，房間裡的悶氣排不出去。

有很多人會把他們住旅館遇到的靈異經驗講得活靈活現，好像親眼目睹過，包括當兵時也有很多代代相傳的故事。我相信世界上的確有這些平凡人看不到的東西，只是我從來沒有感受過，更不用說遇過。但是在這間房間裡，我感覺到悶，甚至有點氣餒，好像剛被客戶數落過的樣子，或是一個沒有要到糖果的小朋友，悶悶不樂。晚飯後，由於隔天是一大早的通告，所以大家紛紛回房就寢。

那天晚上我和衣而睡，棉被蓋得淺淺的，我和衣的原因不是因為隨時要落跑，而是感覺到這家飯店應該沒有正常更換枕頭套，可能只有逢年過節，初一、十五的時候才更換。睡覺前，我把整個房間的燈都打開。

那是一個悲慘的夜晚，我不知道那幾個小時是怎麼撐過去的。當時我一直睡不著，更可怕的是，我絲毫不敢睜開雙眼。那時心裡有一種很強烈的感覺：「有個人站在床邊，低著頭，一直在看我。」我真的感覺到有人就這樣一直站在床邊，我身體直直地平躺著，一副睡得很莊嚴的樣子，但真的是心虛如麻，不曉得怎麼面對這漫漫的長夜，我不敢張開眼，就只能這樣一直躺著，我知道已經很晚了，已經到所有外面的動物都沉睡在深深的冬夜裡，工作人員的腳步聲也已經完全沒有了，整個走廊安安靜靜的，我心裡想，這樣下去我大概整個晚上都不用睡了，唯一能做的就是，閉著眼等天亮的到來。我身體連動都不敢動，眼睛假裝自然地閉著，深怕讓這位在看我的老兄知道我察覺的任何事情。

突然間，我整個人跳了起來，手還往空中揮了一下，好像藉由大動作可以把東西嚇跑，我睜開眼，看見房間裡面空空的，然後很快地走出門，敲製片的房間，我跟製片說那個房間有問題，他說有什麼問

題？我也很難說個明白。最後他們把房間讓出來，幾個人擠到另外一個房間去，晚上就這麼過了。

在我醒來去敲製片房門時，已經是凌晨兩點多了，之前我就這麼一直閉著眼，但是神志清醒地熬過

了三四個小時，不曉得那個看著我的人，是不是在我床邊看了很久？也許他也沒什麼惡意，只是想等你

起來，跟你講講話，後來看到我緊閉著眼睛，一副很沒誠意，就走了。

也可能根本沒有人在看你，只是自己在發神經。

有一次小女兒起床後跟我們講一個她覺得非常恐怖的夢，她說她變成了一顆包子。有一個壞人一直

追她，要把她吃掉，她拼命跑、拼命跑，後來跑回家，躲進廁所，壞人跟著進家門到處找她，她非常緊

張，嚇得要死，最後壞人好像發現她躲在浴室，小女兒就毅然決然跳進了馬桶裡面，因為她已經變成一

顆包子，所以跳進馬桶應該不是很難的事情，她把她整個身體躲進那小小一灘水裡，仰望著壞人開門進

來，後來壞人發現了她，準備要把她撿起來的時候，她醒了。雖然這個夢稍嫌幼稚，但是想到小女兒在

睡夢中被人追到這種程度，真的還是很不捨。

布紐爾的電影《自由的幻影》裡，在半夜時刻，一位男子躺在床上，突然一個郵差牽著腳踏車走進臥

房，丟給他一封信，沒多久，就又看到一隻駝鳥也走進臥房裡東張西望，不曉得這些情節是不是布紐爾

曾經作過的夢。這位令人尊敬到無法再尊敬的導演成名甚早，他在三十歲前就以《安達魯之犬》及《黃

金時代》成名，但是接下來十幾年他無片可拍，在美國無所事事，一直到四十七歲，才在墨西哥復出，

在長達近二十年的歲月裡，不曉得這位超現實主義者是如何面對這種現實的困境，還是他把這種人生無

奈也視為超現實的一環。布紐爾常常用一些超現實的東西來影射人的慾望或恐懼，甚至諷刺著宗教及中

產階級的虛偽。常常在他不按牌理出牌的電影裡，你也無法分辨出這到底是夢、還是人不知所以然的喃

喃自語，他常常說，如果故事太短，拍出來的電影不夠長的話，讓演員做幾個夢，長度應該就夠了。在

我們有感的生命裡，到底有多少時間是在真真實實地過日子？有多少時間是像夢遊般地虛晃度日？

我曾經遇過做白日夢，做到醒不過來的人，為什麼這麼說呢？曾經，我認識一個人，聽他說了他的

豐功偉業、家世背景，剛開始的時候因為剛認識不了解，所以沒有理由不相信他，面對這種人，總會覺得他可能是個不簡單，身懷絕技的人，但是無意間，你再遇到這個人的其他朋友，你試圖想從這些其他朋友中更了解這個人，最後這些其他朋友告訴我：

「這個人是一個唬爛伯。是一個做白日夢，從來沒醒過的人。」

有些人以唬爛為志業，是因為身分卑微嗎？我認識的一些唬爛伯，他們人模人樣，吃的穿的也是煞有其事，也許是為了想更上一層樓吧，現實上的那層樓可能爬不上去，只好自己在心裡掛上天梯，直通天庭。英國小說家勒卡雷曾說過：「即使在做夢也知道適可而止。」講白話一點，就是縱使唬爛，也不要說得太過分。

到底我們是透過什麼樣的管道進去夢裡？用什麼樣的美學來建構夢？夢裡的環境、光影，到底是什麼樣子？每次夢醒後我都想去一一細究這些東西，但是大部分都只留下非常淺的印象。

我曾經夢到我老婆改嫁給別人，這事情似乎是發生在未來的時刻，我看到她在別人家的廚房做家事，頭髮有些凌亂。在夢裡面，她沒有看到我，我好像是一個鬼魂，在一旁注視著她，她身處的廚房到處都是油膩膩的，空間非常小，感覺她是改嫁給一個不是很疼惜她的人，在夢裡我沒看到我們的女兒們。總覺得她在廚房待了近半世紀一樣，也沒弄出什麼了不起的料理，沒有紅燒肉、也沒有清蒸魚，就為那一兩個不起眼的菜，搞了非常久。夢到自己的老婆嫁給別人是不會吃醋的，反而看到那種情形覺得有點不捨，當時我還在想，我們倆到底怎麼了？怎麼沒在一起？是不是因為拍片拍到錢財散盡，老婆一氣之下才改嫁他人？仔細想一想，這個夢難道暗示著不是她變了，而是我變了，因為我的改變而讓她越變越不好，難道這個夢算是有教化人心的警世作用嗎？

土城看守所旁邊有一棟樓房的屋頂，那個屋頂的位置非常有名，許多名垂千古的死刑犯被槍決前，在這裡可以看到受刑人從鐵皮屋旁邊的一個小小走道下車，進到屋內，一進到這條路，他們的人生也結束了。

一次，我夢到我自己被人押解著走在這條小走道上，最後轉進屋內，不曉得是不是我在夢裡犯過太多的罪，有一天被逮捕了？剛進去的時候我不是很緊張，好像是去看老朋友，我也沒有注意到身上有手

286

鐐、腳鐐，意識非常清楚，我知道我被送上了刑場。

就刑前，旁邊一些警察，還有不知名人士一直在講話，神態非常輕鬆，我看見遠遠的小桌子上面擺

滿了祭拜神明供品，沒人過來跟我講話，我站在那邊很無聊，後來沒多久，有人叫我過去吃東西，說要

把桌上那些供品吃完。心裡雖然納悶，但是也沒有多說什麼，那些食物不是傳說中的雞腿、滷蛋，好像

多了一些東西，類似紅龜粿、菜頭粿，甚至還有油飯。我心想：「這麼多東西，我怎麼可能吃得完？」，

旁邊的人好像也沒有在趕時間，他們看著我慢慢的吃。後來可能拖太久，他們等不及了，就叫我站到一

個地方，然後我才驚覺事態嚴重，心裡面想著一些未完成的待辦事情，有些話也忘

記跟老婆說了。後來有一個人拿了一份密密麻麻的文件推到我眼前，他也不等我看完，就開始解釋著文

件上一大段的東西。

簡單來講，他給我的是一份同意書，內容大致上就是告訴我，他將會用什麼樣的槍，及多少口徑的

子彈來射擊我，他會從我的背後往心臟方向打過去，如果沒有意外，這顆子彈在射出的當下就會破壞心

臟，然後我很快就會死了，但是萬一很不幸，我的心臟位置跟一般人不一樣，或是他一時失手打偏了，

可能會造成其他部位受損，雖然不會致命，但可能會造成肺功能或是其他器官的破壞，到時候他們會幫

我急救，但是康復以後，可能會面臨到一些身體的後遺症，他也沒細說康復後，還會不會再來補一槍。

整個文件的最下面寫著：「如果你同意的話就打個勾。」

那份密密麻麻的文件，就像在辦理信用卡時，他們給你簽署的申請書，通常你不會去看這些繁瑣的

內容，往往就直接打勾，但是，這時候我也不知道要不要打勾，我怕一打勾，後面一顆子彈就打過來

了，那時候心裡非常猶豫，也非常緊張，不知如何是好，後來夢醒了。我不知道這個夢是不是跟現代人

的消費行為有關係，它是否是在提醒我網路購物或是信用卡購物是一種自殺行為，我回憶起做夢的前幾

天是否有做任何的消費，想想似乎也沒有。

蒲松齡曾經在《聊齋》裡面提到一個抽腸子的夢。男子甲看到旁邊的男子乙將另外一個女子的肚子

劃開後，把腸子一一抽出來，那些抽出來的腸子就在男子乙的胳臂上繞圈，好像收電線一樣，最後抽完

之後，男子乙把腸子丟往男子甲，男子甲嚇了一跳，拔腿就跑，結果被腸子絆倒了，男子甲就醒來了。

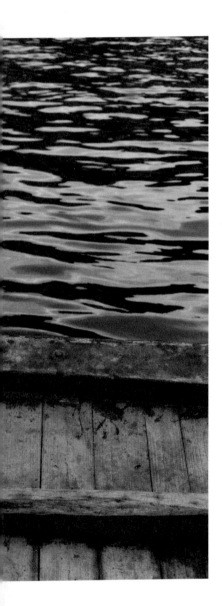

這是一個非常特別的夢，到底蒲松齡是用什麼方式得到這個故事？整個夢非常具有超現實的意味，包括：把女孩子的肚子割開，腸子從裡面抽出來；男子乙把腸子在胳臂上繞圓圈；甚至男子甲在一旁觀看，當然在夢裡，沒有提到腸子被抽出來的細節，也沒有血漿橫流或是女子痛苦掙扎的表情。

這個夢不知道是不是跟明朝的刑罰「抽腸」有關。明朝期間就有了這種刑罰，到了明末更有一些變態的後繼者將此刑罰發揚光大，他們將人的肛門切開後，拉出了大腸頭，然後把大腸頭綁在馬上，用鞭子抽馬，馬狂奔而走的時候就把腸子一直不斷地拉出來。

到底這個夢是誰作的？是不是冥冥中有一個人在天上睡午覺時所作的南柯一夢？只是作夢的人不曉得他在夢中折磨了不少人。

到底是什麼樣的天才才會想到這種東西？有時候回顧人類的歷史，真的宛如是一長串荒謬的夢，到

夢對我們一般凡夫俗子是非常難解的，但是它最有趣的地方就是它的難解，在導演麥可‧漢內克的電影《愛慕》裡，男主角在住家外的長廊上行走時，突然一隻手從他身後將他嘴巴摀起來，這個影像的魅力已經超越對這畫面的註解了，多事之人給予畫面的解釋反而破壞了它的曖昧性。當然像希區考克這麼喜歡解謎的人，在他的電影裡出現的夢絕對不會只是一個夢而已，他通常對故事的切入是經過嚴密的

288

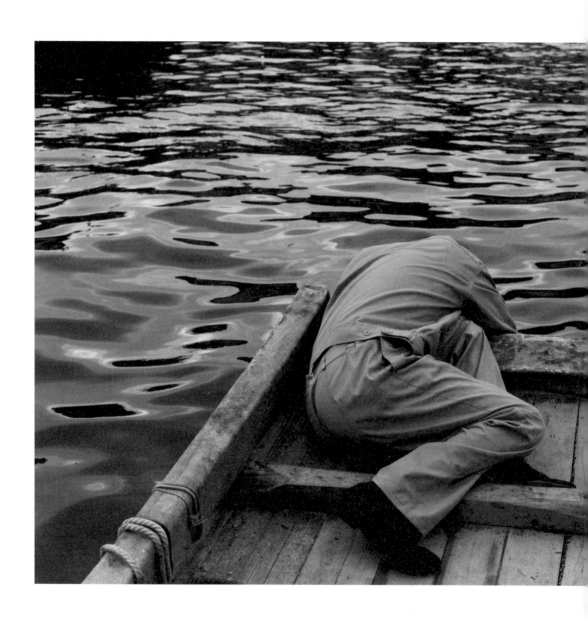

深圳 2014

設計，在他四零年代的片子《意亂情迷》，導演用男主角割來割去割屁股（葛雷葛萊·畢克，因為名字太拗口，所以我以前都是如此地唸他的名字）的夢來做為解答影片的謎團。當時希區考克請了達利來設計這個夢的空間，夢裡面的每個東西都非常的達利，每個環節也都有它的意涵。從這部電影的夢境，它本身就是一個非常精密的設計，希區考克透過一些過去的事情轉換成一個符號在主角的夢裡出現，作夢的人不自知，解夢的人自有一套，其實話說回來，夢為什麼要解？未解之夢不是讓人活得比較沒有壓力嗎？

另外一部大衛·馬密的電影《賭場》，女主角是一位知名的精神科醫師，電影剛開始，她在探索女精神病患無意識之下講出的一句話，這種無意識的東西，似乎對精神科專家來講是非常有意思的，他們認為就是這些東西透露出病人不為人知的遭遇，但是這位女精神科醫師陷入了一個人際關係的噩夢，最後把自己搞得幾乎身敗名裂。為什麼聰明的人對別人腦袋裡面的事情都是那麼清楚，但是對自己卻有一些看不透的盲點？

西元兩千年，我到中南美洲去拍攝一支廣告影片，拍攝前一個月勘景時，我們經過了山上一棵樹，遇到了一個騎驢的人。當初我跟製片說希望下次回來拍攝時，能請他來讓我拍一些鏡頭，製片過去跟那個騎驢的人約定，下個月的這個時候我們在此碰面。其實在我心裡，想拍攝的鏡頭非常簡單：清晨時刻，一位騎驢者踽踽獨行在山間小路。這是咖啡廣告裡常呈現的人文情懷，沒有這些東西，好像咖啡會很難喝的樣子。

一個月後的拍攝當天，我們到了現場，發現騎驢的人沒有照約定時間來，一堆人聚集在小路轉彎的樹下等待著，那位墨西哥來的製片急得滿頭大汗。

在這個和台灣還有邦交關係的國家拍攝，所有的器材及工作人員都是從墨西哥開車來，而且現場請了好幾個保安，在我們拍攝的周圍警戒，保安每個人腰上都掛了好幾排子彈，手上拿著散彈槍，曾經在拍攝到一半的時，我借了某位保安的散彈槍，想拍一張玉照，保安也非常客氣地把槍借給我，但是在交

290

給我之前，他把裡面的子彈退下來，我才知道這些保安不是裝模作樣，把槍當道具在旁邊走來走去而已，手上拿著散彈槍真的不是那麼容易的事情，雖然裡面沒有子彈但還是很害怕，最後我跟他借了腰上的手槍，就在原地發射幾顆子彈。

話說回來，那位騎驢男子一直遲遲未出現，製片也不知道他住哪裡。後來跑到路邊的房子問人，沒想到那位老兄就安安靜靜地坐在裡面，好像已經坐在那裡一輩子的樣子，他穿著非常正式，把他爺爺交接給爸爸、爸爸交接給他的那件西服穿在身上。

「你還坐在這邊幹嘛？為什麼時間到了還不出現？」製片問他說。

「想事情。」他說。

「想什麼事情？」製片繼續問道。

「我在想，如果待會你們給我錢的話，我要怎麼花這筆錢。」騎驢男子說。

事實上，他不是從現在才開始想這件事情，一個月以來他天天都在想，他到底要怎麼來花這筆錢？幫自己添購一件衣服？或是添購鍋碗瓢盆甚至北歐家具什麼的。製片叫他換下西裝穿回日常生活的衣服，然後從他的後院牽了驢子，到了現場，人出來了以後，沒有幾分鐘，這個鏡頭就拍完了，事情也就這樣結束了。事後騎驢男子領了一份微薄的費用，不曉得他用這些錢最後買了什麼。

我們走了以後，騎驢者就陷入了長時間的等待。他爸媽很早就過世了，留下了這棟房子，屋內的陳設跟這片土地一樣的蕭瑟貧瘠，這是一個窮苦的國家，更不幸的是，他生長在這窮苦國家裡面最為窮困的地方，每天他騎著驢子到爸媽留下來的那塊小田地種著農作物，山裡面沒什麼經濟活動，唯一就是把農作物收成以後，運到山下去賣，然後換一些日常生活用品回來。以前的他，每天到田裡，心裡沒有想任何事情，現在的他，雖然也是每天工作，但心裡卻惦記著一個月後的約定，他也不知道約定的內容是什麼，這個約定就叫他某年某月某日到一個地方而已。每天早上起來，他看了一下月曆，然後就恍恍惚惚

這騎驢者住在一個偏遠的山上，山坡上幾棟破房子的其中一棟就是他的家，一條灰濛濛的小石子路從山下盤上來，穿過山坡上的房子以後繞了個彎，剛好在轉彎處有一棵不大不小的樹，常常他就坐在那棵樹下發著他的白日夢。當時是在那棵樹下，他遇到了我們。

北京　2014

惚地出門。在每天相同重複的日子裡，突然這些重複被一個小約定所破壞了，日子一天天來，他也一天天地焦慮，不是焦慮日子本身，是焦慮約定，他深怕他忘記了或是記錯了。時間到來的那天，他一大早就起來了，他換好了他人生中最正式的衣服，坐在屋子裡面，看著門外的世界。

他從來沒有約過任何人，他不知道約定除了時間以外，還有地點。

我後來聽製片講關於騎驢者的故事後，上述的事情是我加油添醋所寫成的，我一直懷疑人在固定的生活流程裡，因為一件事情介入，會產生一種如夢般的境界，就像一個人轉換到一個陌生的空間，有時候對事情的感覺好像如真似幻，變得不是很現實。我們到了這個台灣的邦交國，每天晚上聽到非常奇怪的鳥獸聲，縱使門關得再怎麼緊，這些鳥獸聲好像是從你床底下傳出來的一樣，尤其是晚上的時候，整個世界變得好不真實，好像在夢裡的異地之旅一樣。那段時間，每天早上，製片發給我們兩包用錫箔紙包起來的東西，一包裡是麵包，一包裡是一塊雞腿，這兩包就是我們的午餐。

我們所有工作人員往馬雅神殿的地方走去拍攝。很難想像曾經有一群人住在這個地方，不知道他們用什麼方式蓋了一座這麼高的神殿，為了展現對神的敬畏。來到這種歷史的古文明建築，我真的懷疑人類真的曾經在這邊駐足過，就像看到以前自己拍的一些照片，會想著照片裡的這些人到底去哪裡？他們真的活在這世界上嗎？還是活在跟我平行的另外一個世界，用著同樣的時間，活在不同的空間，只有相遇時，空間與時間才會交錯。如果用這種方式推論，全世界就有近八十億個同樣的平行世界一起在生活著，不管是川普、拜登、普丁、馬英九、蔡英文，還有一堆三餐吃不飽，深受傳染病危害的非洲人，每個人在同樣的時段過著他們的生活，包括你親密的家人也是一樣，是不是他們真的只是存在相遇的時候？

當然不是，他們都是活生生地存在著，這個世界包容著近八十億，這個世界包容著近八十億個複雜的神經系統在運作，這些複雜的神經系統會不會匯集到一個主幹？對有宗教信仰的人來說這主幹就是神、佛、阿拉嗎？

對於沒有信仰的人來說，就是我們所說的命運嗎？

曾經我聽過一個故事，有一對夫妻從台灣飛去美國參加兒子的畢業典禮，兒子剛從長春藤名校拿到

醫學博士學位，到了機場，看到兒子在機場外迎接他們，把行李搬上車後，就一路載著他們往飯店的方向走，到達飯店，Check in 完，兒子幫父母把行李拉到樓上，把老人家安頓好，兒子把房卡交給父親，隨後跟父親說：「你要的學位，明天就可以拿到了，現在我要去做我想做的事情了。」

話一說完，他看了父親一眼，轉身拉開往陽台的落地窗，爬上牆，直接從樓房往下一躍，結束了生命，父母哀慟異常，不敢相信兒子竟然在獲得他們覺得的人生榮耀時刻，就這樣拋棄一切，兒子的指導教授也非常的訝異，他跟父親說，早上時他兒子有來找他，感謝他這多年來的照顧，還說他待會要去機場接父母，完全沒有透露出任何訊息。對這優秀的年輕人來說，縱身一躍是不是解脫了比夢想更大的東西？

我不曉得，但是他花了這麼多時間、力氣來完成別人的夢想，最後卻輕易地摧毀了他現實的噩夢？當一個悲劇真的血淋淋發生時，很期待自己突然醒來，然後慶幸著那只是惡夢一場，但很多噩夢是醒不來的。

庫柏力克八零年代的一部作品《鬼店》，傑克‧尼克遜在電影中飾演一位作家，他在寒冬時刻申請了一個旅館管理員的工作。旅館位在遙遠的山上，在冬天，整個上山的道路都被封閉起來，傑克帶著他的家人與世隔絕地生活在裡面，也希望能藉由一個安靜的環境來寫作，後來慢慢發現，這個房子不是想像中的安靜，房子本身就像一個鬼魂，慢慢把整家人拉向死亡的黑洞。

電影結束的最後畫面，我們看到鏡頭慢慢推向一張記憶久遠的照片，照片裡，我們看到年輕的傑克在一個小角落裡露出猥腆的笑容。數十年後，就是這個輪迴，幾十年前照片裡的人似乎又再次自己的妻小，冥冥中似乎訴說著人類的不幸好像是個輪迴，不斷重複，幾十年前照片裡的人似乎又再次投胎變成另外一個作家，接下來呢？是不是在數十年後又會有另外一個人做出同樣的事情？電影裡我們看到一個人發癲的過程，整個大房子就像他的夢境一樣。

原著小說家史蒂芬‧金對於庫柏力克改編的結果非常的不以為然，原著作者把自己投射在小說裡的那些心情寫照，在後來的電影裡全部不見了，但是更重要的一點，當世人提到《鬼店》時，已經變成庫柏力克的《鬼店》而不是史蒂芬‧金的《鬼店》，這對原創者情何以堪？

《鬼店》裡面有一個非常經典的畫面，就是那對雙胞胎的小女孩，這對雙胞胎小女孩跟媽媽在很久以

295

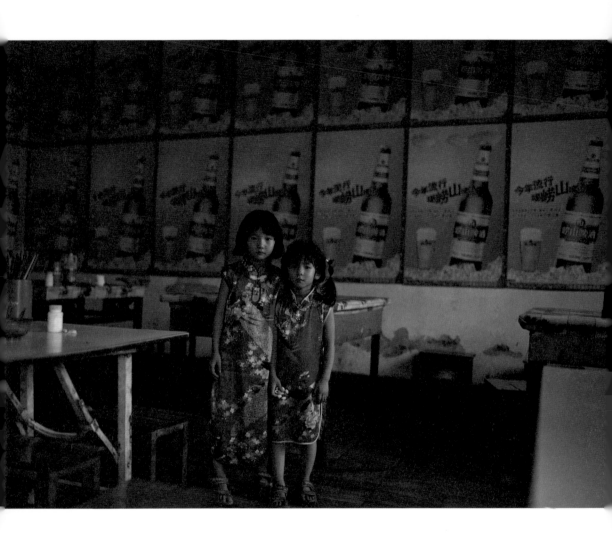

河南　2015

前也是被爸爸所殺，當她們突然出現在旅館的迴廊時，著實讓人驚恐。這兩個小女孩的想法是來自攝影

家 Diane Arbus 的一張雙胞胎的小女生照片，Arbus 一輩子深受憂鬱症之苦，她鏡頭下的人物不只是社會

邊緣人，她還拍了很多變性者、侏儒，在她晚年的作品裡，她甚至拍了許多精神異常的人。Arbus 在很

早的時候就用自殺來告別這個世界，攝影對她來說好像就是一個通往夢境的管道，她把在夢裡看到的東

西帶回來，讓我們看到她夢裡的人到底是怎麼回事。

令人尊敬的攝影家張照堂先生在年輕的時候曾拍過一系列無頭照片，好幾次碰到他，都很想問他說：

「張老師，到底這些照片想呈現什麼意思？」

幸好忍住了，對創作的人問這種最低階的問題，應該是一種很大的侮辱。其實我自己對這些照片的

解讀是，這些頭都跑去作夢，最後都沒回來。

二〇一五年的夏天，我突然懷著罪孽深重的心情想去中國旅行，為何如此說呢？因為這十幾年來進

出中國唯一的目的就是工作拍片，每次匆忙地去工作，結束就匆忙地回來，一點都不會想多留下來看看

這熟悉的老國家，有一天不知那裡來的想法，決定要去中國看看。我們大概花了十天的時間，開著車，

從北京到內蒙、陝西、山西、河南、河北，旅程的規劃也是在谷歌地圖裡面隨便畫了一個圈，沒想到這

個圈竟然有三千多公里，除了我及公司的製片以外，有一位北京的老朋友，三個人就這樣開著車上了中

國的國道。他們的國道比較像我們的省道甚至縣道，這種貫鎮穿鄉的道路，沿途你可以看到許多不同地

域的風景，但是開車的時間很長，途中大貨車也是延綿不絕。

在陝西省甘泉縣的地方，我看到一位老先生蹲在路邊，他眼神犀利，似乎在警戒著什麼。車子從旁

邊匆匆經過，我突然叫朋友停下車子，朋友說發生了什麼事？我說我想去看一下老先生。朋友沒有多問

什麼，把車停靠路邊。我下車往老先生方向走去，老先生看到我時，整個警戒心更加強了起來，就在我

第一句話還沒說完，他就劈哩啪啦地講了起來，我聽不懂他們的方言，當場幾個問話就讓我不知如何回

答。當初我只是好奇，為什麼太陽正烈的時候，他一個人蹲在路邊？好像蹲了半世紀一樣。我也不知道

哪裡來的好奇心，人家蹲在那邊關你什麼事？其實，他只是在那邊休息，打發掉他多餘的人生而已，對一個文明人來說，打發時間就是去看電影、看書、喝咖啡、坐在北歐傢俱上思考。但是老先生打發時間的方法，有一種很警戒，甚至保衛鄉民的感覺，他注視著任何可能會在村裡出現的異狀，包括我這個異鄉人。

很快地，我那位北京朋友走過來，我們都叫他繽哥，他一句「大爺」的呼喊就把整個狀況解危了，老先生把他當自家人聊了起來，沒多久，老先生也把我當自家人，但是每次講話還是要透過繽哥來翻譯。他跟繽哥有一種他鄉遇故知的感覺，我們幾個人站在路邊聊了一陣子，後來老先生帶我們到他家。

那是我第一次見識到所謂的窯洞，那是一個非常特別的老祖先巧思，他們將山壁挖出一個洞穴，在裡面做一些結構上的支撐，鋪上水泥，人就可以住在裡面了，窯洞裡面的溫差跟外面可以差五到十度，在外面是炎炎的盛夏，進入裡面卻是非常的涼爽。這位老先生姓李，年紀大約七十歲，他外表雖然看起來剛毅，人卻非常的熱心。他首先帶我們到他家的正堂，裡面的擺飾非常的整齊，環境也非常的乾淨，接著又帶我們到隔壁的主臥房，期間又帶我們到他小孩以前住過的房間，小孩子已經長大、結婚搬走了，但是房間內該有的東西還是幫小孩子留下來，以防哪一天夫妻突然失和，或是逢年過節、全家和樂回來都還有地方可以住。

李老先生的臥房裡，整個空間大概有一半是所謂的「炕」，就是他們睡覺的地方，炕上方的一堵牆上掛了一張非常大的毛主席照片，那張照片年代非常久遠，感覺上已經跟李老先生相處一段不短的時間了，只要李老先生躺在炕上休息，就可以仰望到毛主席，另外一面牆，當然也掛了現任領導人習近平先生。李老先生家境小康，生活安貧樂道，但是他這輩子似乎很感念中國共產黨對他的照顧，而且是由衷地感念。

他帶我們繼續參訪，途中還停下來燒水、泡茶，準備款待我們這些初次相逢的陌生人。老先生不斷地給我們看他人生過往所珍藏的東西，東西非常的多，也沒辦法一一記下，其實大部分的時間我都忙於拍照，拍他們家的椅子、床上的東西，還有毛主席。最後他帶我們到一間儲藏室，裡面有一張帆布蓬，隱隱約約，蓋著一個神祕的東西，突然間他掀開帆布，露出了兩副棺材，一連串導覽的過程，似乎這兩

副棺材是最終的祕密武器。

看到這兩副棺材，我不禁倒抽了一口冷氣，往後退了兩步。

「請問這是?」我禁不住哆嗦地問。

「棺材」李先生不加思索地回答。

「這是幹嘛的?」我再忍不住哆嗦地問。

「是為我跟我太太準備的。」他說。

接著他又打開棺材旁邊一個漂亮的大木箱，箱子裡面平鋪著一件顏色端莊、樣式硬挺的衣服，明眼人一看就知道是壽衣。

「這是你的衣服嗎?」我愚蠢地問道。

我不好意思講出壽衣，老先生動作很快，把衣服拿出來就要往自己身上套了，我跟繽哥連忙制止，說不用麻煩了，他想了一下說，沒關係，他有穿戴好的照片，很快地他闔上箱子，帶我們到主臥房看他和他太太穿著壽衣的照片，照片裡老先生表情還是一樣的剛毅，似乎無懼於死神的威脅。

「老先生，那你有幫自己準備遺照了嗎?」最後我唯唯諾諾地問。

李老先生二話不說走回到儲藏室的地方，回來後手捧著一個紙盒，最後把他的遺照從紙盒中抽出來，接著開始敘述，他好幾年前就開始幫自己準備後事，也希望日子來到的那一天，不需要多添子女們的麻煩，只要幫他們穿好衣服、放進棺材裡面，盡一點基本的孝道就可以了。常常有人說：人生如夢，李老先生把所有的東西都準備好了，等待著那一天走出夢境。

後來我幫李老先生拍了一張捧著遺照的照片，也幫他跟他太太拍了另一張合照。照片裡，老先生永遠都是那個表情……剛毅、一副隨時可以面對天塌下來的事情一樣。中國長久的文化在各地建立很多奇風異俗，李老先生自備後事可能也是老祖先留下來的風俗之一，我還聽朋友說過，中國有些地方將女兒出嫁時，除了一套活著時使用的嫁妝外，連未來死後需要的東西，是幫忙準備到什麼地步，是連棺材都準備了嗎?如果真是如此，結婚隊伍裡還拉了一口棺材，那真是一個蠻強烈的視覺衝擊。到底是什麼樣的老祖宗會想用這樣子的方式來面對死亡，這些老祖

宗一定是有非常豁達的性格，與其恐懼死亡，不如就接受它，讓死亡隨時在你身邊，看得到、摸得到，也許就是因為跟死亡這麼近距離，他們也更珍惜著生命中所擁有的東西。

第一次看到老先生似乎無所事事地蹲在路邊，我用著懷疑的好奇心來探究他的時候，事實上他看的、想的東西已經超乎我太多了，我這位好奇的陌生人，永遠頂著一個文化知識的光環去探觸芸芸眾生，但是李老先生，他很早就與死亡化敵為友，對生命的豁然已經有另一種開闊的見識了，當然這種見識可能是他不自覺的，不管他是自覺或不自覺，就在他慢慢步入老年的當下，他已經準備好，隨時可以離開這世界。我們常常不自覺地進入一個夢，然後又不自覺地從夢中被踢出來，李老先生慢慢地感覺到要離開這個夢了，他從容地收拾行囊，不慌不忙地等待著，就像是一位在車站裡等下一班列車到來的旅客一樣。

歲月是一個夢嗎？還是一條通往夢的道路？

301

二〇二〇年我拍了一部電影《瀑布》，電影裡的其中一個女主角我找了王淨，她在電影中的名字叫小靜，王淨在戲裡表現認真，她的演出也讓所有工作人員動容，而且電影裡我找了王淨，她也是個讓大家非常喜愛的角色。在電影的中後段拍攝，一場戲拍到一半時，我突然發現我的小靜不見了，眼前的王淨還是很認真地演出，但是很奇怪，那個在電影裡帶有憂鬱、心中似乎藏了很多說不出的心事的年輕女孩，離開王淨了，電影裡的小靜似乎在鬧彆扭，她不管合約還沒到期，就任性地離開了。當時我嚇了一身冷汗，心中暗叫：「人呢？人去哪了？」我不敢告訴王淨，也沒有叫製片去找小靜，我怕他們覺得我怪怪的，或是讓王淨因而受到驚嚇，失去了她原有的演出。

從來沒想到在電影裡，角色宛如是個靈魂一樣，駐紮在演員的心中，很多時候聽演員講，在拍完戲要花多少時間才能讓角色離開，在我心裡，只要合約期到，演員應該就要離開角色，很多演員會說花了很多時間才讓角色離開，我通常對這種說法不理解，總覺得這些演員只是在告訴我，他們對角色有多投入。事情發生時，我還是繼續拍攝，試了好幾次，跟王淨講了幾個不同的表演方式，但是當下的感覺都不對了。很幸運地，隔天拍攝，小靜又回來了，在最後剪接時，我把小靜不見的那場戲整個抽掉，原因不是演出的問題，而是那場戲沒有必要留下來。

去年拍完那部電影後，有天我做了個夢，夢到我收到一張通知，上面寫著：「幾月幾號某某國家將要攻擊台灣，他們會發射一枚環保型的核彈，目標是台北。」除了通知以外，緊接著，所有的電視媒體也開始報導這則新聞，要大家小心為是。我不知道什麼是環保型核彈，是炸完以後台灣會變成一個綠色島嶼？還是炸完以後台灣所有人會變得更善良？我沒有花很多心思想這件事，不只是我，我周遭的人也是一樣，沒有人把這件事情放在心上。新聞媒體報了幾天以後，最後也是懶洋洋地，把這新聞遺忘。有一天我走在路上，突然感覺到一個強烈的震動，一道白光快速地照過來，瞬間整個周遭環境亮了起來，我突然記起今天就是環保核子彈的攻擊日，但是說起來奇怪，這白光一點都不刺眼，更不會把人毀屍滅跡，我甚至還感覺到它的溫暖，白光一直持續加強著。在夢裡，我沒有等到世界毀滅，我在床上翻個身就醒來了。

過去幾年，我每天晚上散步路線都是從公司出發，然後右轉彎走六十九巷，再往運動場的公園，再

302

右轉繞回新中街，然後再繞回公司。一圈一圈地，這樣重複地走著，一個小時很快就過去了。散步是一個很奇怪的事情，有時候走一走就一直走下去，每次走回起始點的時候就會告訴自己這是最後一圈了，這樣毫無目的地漫走，從來不會感覺身體疲憊，大部分的時候，都是越走越快，突然意識到自己越走越快的時候，腳步就會慢下來。

路上冷冷清清，很少會遇到其他人，除了在運動場會看到一些人在那裡繞著圈，不斷地跑著。幾年下來都沒有遇到什麼特別的事，唯一發生過的事就是警察停下來臨檢，這些警察絕對不是好事之徒，主要是因為在前一個巷口看過我一次，在下一個巷口又再看到我，最後他們忍不住把車停下來，走到我面前，要我把身分證拿出來。對他們來說，一個人半夜沒事在路上走來走去是不可思議的，尤其在這夜深人靜的時刻，除了小偷以外到底還有誰會在路上走呢？問了兩句話之後，然後很關心地提醒我早點回家睡覺，他們上了車，車子跟在我身旁陪我慢慢地走著，再走一兩個路口，他們覺得無趣，就離開了。

有一天我轉到公園路口，在轉角處我聽到一個女人淒厲的哭聲，那真是讓人寒毛直聳。

「那麼晚的時間怎麼會有這種聲音傳出來？」心裡想。

我走到馬路中央，想找到這個聲音的出處，整個巷道裡，除了昏黃的路燈、青青的道路以外，完全空無一人，沒多久我就辨識出這個女人的聲音，事實上是鄧麗君的歌聲，當初聽到聲音的時候，自己完全沒有設防，誤把鄧麗君美妙的歌聲，聽成半夜女子的慘叫聲。

音樂的來源是公寓某一層住戶放出來的，在那麼深的夜裡，突然而來的歌聲，很不尋常地放這麼大聲，不知道是否有什麼特別的意義？我遠遠地望著音樂來的方向，想像著鄧麗君拿著麥克風，在房間裡，輕輕地唱著對人世間的思念。

303

台北　2019

山西 2015

屏東　豐隆　2018

# 後記

鍾以澄

那天是出發去旅行的前一個週六，可能有人會好奇一位導演的週末日常是如何，其實真的是再平凡不過了⋯九點之前會先來公司開門，因為待會小女兒和他的家教弟弟要在這上課，接著非常順便地幫小女兒泡杯濃得不像話的黑咖啡，他們倆開始上課時，這位導演就坐在公司後院看書，每看完一章節抽一根菸。那天一如往常，我下課，爸爸接著去市場買海鮮，走之前他開了公司電腦，請我來「瞻仰」這本書，我那天看的是〈臭豆腐〉那篇，看得毫不費力，因為寫作的口吻和他本人平常講話給人的感覺一模一樣，只是沒想到他對「出書」這件事來得這麼認真。不知道這段時間內他受到什麼刺激，一回來，在稍微衝動地答應下，說：「我們去環島一個禮拜吧！我想替這疫情下的台灣拍一些照。」正在放假的我完全沒有防備下，但在我們理性地討論過後，除了安全的考量，由於這是我們第一次單獨一起旅行，所以加上父女關係的考量，決定改成四天三夜且在台灣西部活動就好，三天後我們出發了。

爸爸不只想要看看現在的台灣是什麼樣，他更想回訪之前拍電影的場景，不知為何，對我來說有一種追星的感覺。主要去的地方都是《一路順風》和《大佛普拉斯》的場景，其實我也說不上是他的粉絲，七部電影中我只看過四部，其中的《第四張畫》看到一半實在是看不完，這陣子打起精神再把它找出來看吧。爸爸說《一路順風》是他心中最喜歡的作品，我想如果把他拍過的七部電影想成他的七個小孩，《一路順風》應該是那個最古怪、有點距離感、平常不會被師長稱讚的小孩，但和他生父的感情卻最深，像朋友一樣，半夜可以一起在陽台上邊抽菸邊聊未來。

說到《一路順風》，不能不提到那座誇張的保齡球館，它的地點就在一個廢棄的遊樂場裡，那天是木棉花飄落的日子，花絮飄落的程度有點像下雨，在園區轉了幾個彎，才發現裡面已經從頭到腳地改建成攝影棚，到處都是乾燥花、氣球、塑膠鋼琴、庹宗華、陳以文已經不在了。爸爸看到這景象好像有點失落，雖然這些角色都是他創造的，但總覺得世界上真會有這種人在這種地方生活，只是不曉得他們現在過得怎麼樣了。沿著園區的林子路走回車上，只要加一張椅子，感覺在這陰影下，還可以看到陳以文在抽菸。

310

台中　2021

嘉義　壽島　2021

我爸是個有點矛盾的人，他總是會告訴青春期的我：在嘗試的過程犯錯沒關係，人生不差這一點時間跌倒、再重新站起來。好吧，但是他同時也是全世界最不愛等紅燈的人，平常他總會走一堆自以為的捷徑，來避免可能會等上九十九秒的紅燈，而我媽則相反，她喜歡走大馬路，遇到紅燈就安分地等，老實說相同距離，我媽總是可以更快更穩地到達目的地。這趟旅行擔任副駕駛的小金剛，想必非常習慣他老闆這個習慣，也會在谷歌地圖上找比較少遇到紅綠燈的路讓我爸走。哎爸爸，人生不差這幾秒鐘啊。

我們往南部去嘉義的壽島，那是戴立忍和小吳要去刑求陳以文所經過的魚塭地帶，那天下午到的時候因為漲潮，所以只能遠遠地觀看，加上《消失的情人節》也在此取景過，引來不少遊客，說真的有點認不出來那是《一路順風》裡的場景。我跟爸爸本來靜靜地坐在一塊石頭拍照，接著一對情侶出現在我們鏡頭裡，女方光腳站在水中轉圈、踢水、回眸一笑，男方大概按了一百下快門，給女朋友過目照片，女友不滿意、檢討他、再來一次，就這樣來來回回十次，應該總算有兩張是可以發上ＩＧ的，上車前，男友還拿自己的衣服幫女友擦乾腳。當然，有的時候我也會感恩鍾導對我的舐犢之情，甚至稍稍反省一下其中的不合理性，例如前幾天在喝筍湯時，由於我偏愛螺旋狀的筍尖部分，我對爸爸說：「你確定你已經盡力把所有尖端的部分給我了嗎？不可以私藏喔。」他居然回我：「哪天就算你叫我把除了日常生活需要的錢以外的財產和房子都給你，我也會這麼做。」

一路上看到有不少人戴著口罩在水溝旁釣魚，疫情下，每個人度過這些無奈、無聊的日子其實挺不一樣的。

回台北的路上，我們順路去看《大佛普拉斯》拍面會菜的地方。到了目的地，發現本來在一棵大榕樹下的小餐廳，已經變成一塊空地，四處打聽後才知道他們因為馬路拓寬，而被迫搬到另一個地方。老闆娘看到我們真的好驚訝，她告訴我們因為疫情後所以沒辦法準備面會菜送去旁邊的嘉義監獄，現在唯一能做的就是好好處理收割的綠蔥，拿去市場賣。電影上映後，老闆娘跟兒子去嘉義市的電影院看了兩次，之後的幾年依然日復一日的煮著面會菜，他們沒有想到過我們今天會因為想念所以來看她，看到電影中的人物這麼真實地生活著，心情好複雜。

峇里島　2011

《一路順風》上映和參加金馬獎時，我才十三歲，當時只知道這部電影獲得金馬提名最多項，還是由許冠文主演，他是我小時候覺得世界上最幽默的人。典禮當下，我和姊姊還有公司製片坐在一起，那天坐了好久，但是大部分的獎項都與《一路順風》無關，結束後，爸爸對我和姊姊說：「不好意思，浪費了你們一個晚上。」我是真的覺得一點關係都沒有，畢竟這一整個晚上我看了這麼多禮服、巨星，聽了這麼多大陸腔，也算是大開眼界不少。認識他十八年，其實也算是熟透了，我慢慢地可以理解他那個晚上對自己的自負和失望，但我依然不會在意爸爸是否有得到哪個獎、受邀到哪個影展。這次旅行親眼看到他電影中的那些風景、人事，真的很謝謝他曾經用中島長雄式的鏡頭把他們拍下來。《我不在這裡，就在往那裡的路上》裡面好多小故事，從小到大常常聽他講，現在用文字的方式表達，有種熟悉感、但和小時候聽到的感覺又很不一樣。在看的當下會很驚訝他的人生中怎麼可以遇到這麼多有趣的人事物，但想想，或許我們每個人都遇得到，只是有沒有心好好消化、體悟、把這些事情放在心上然後繼續前進。看完書後，我彷彿又認識他更多，也期待再更認識他。

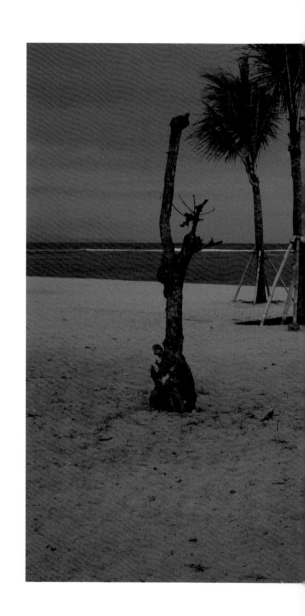

317

# 鍾 孟 宏

## MONG-HONG CHUNG

出生於南台灣屏東縣的小村落
國立交通大學資訊工程學系學士
芝加哥藝術學院電影製作碩士

1997　開始拍攝廣告片，直至 2016 年拍攝過數百部電視廣告
2002　成立甜蜜生活製作公司
2006　完成第一部紀錄片《醫生》

● 2008-2021 完成六部劇情長片──

2008　《停車》
2010　《第四張畫》
2013　《失魂》
2016　《一路順風》
2019　《陽光普照》
2021　《瀑布》

● 2017-2020 監製四部劇情長片──

2017　《大佛普拉斯》
2018　《小美》
2020　《同學麥娜斯》
2020　《腿》
2021　11 月出版第一本文字影像書《我不在這裡，就在往那裡的路上》

● 獲獎紀錄──

2006　《醫生》獲台北電影獎紀錄片──首獎
2010　《第四張畫》獲金馬獎──最佳導演獎
2019　《陽光普照》獲金馬獎──最佳導演獎

| 作者 | 鍾孟宏 |
|---|---|
| 攝影 | 鍾孟宏 |
| 封面設計・內頁排版 | 白日設計 |
| 企劃執編 | 葛雅茜 |
| 校對 | 劉鈞倫 |
| 行銷企劃 | 王綬晨、邱紹溢、蔡佳妘 |
| 總編輯 | 葛雅茜 |
| 發行人 | 蘇拾平 |
| 出版 | 原點出版 Uni-Books |
| | Facebook：Uni-Books 原點出版 |
| | Email：uni-books@andbooks.com.tw |
| | 地址：105401 台北市松山區復興北路 333 號 11 樓之 4 |
| | 電話：02-2718-2001 |
| | 傳真：02-2719-1308 |

| 發行 | 大雁文化事業股份有限公司 |
|---|---|
| | 105401 台北市松山區復興北路 333 號 11 樓之 4 |
| | 24 小時傳真服務：02-2718-1258 |
| | 讀者服務信箱 Email：andbooks@andbooks.com.tw |
| | 劃撥帳號：19983379 |
| | 戶名：大雁文化事業股份有限公司 |

| 初版一刷 | 2021 年 11 月 |
|---|---|
| 初版三刷 | 2022 年 1 月 |

| 定價 | 630 元 |
|---|---|

ISBN 978-986-06980-3-9（精裝）
ISBN 978-986-06980-2-2（EPUB）

我
不
在
這
裡

就
在
往
那
裡
的
路
上

**國家圖書館出版品預行編目（CIP）資料**

我不在這裡，就在往那裡的路上／鍾孟宏著；
初版 臺北市 原點出版 大雁文化事業股份有限公司發行
2021.11 320 面；17.6×23.6 公分
ISBN 978-986-06980-3-9（精裝）
1. 鍾孟宏 2. 電影導演 3. 圖文書

987.09933 110015626